Design Specialist
2022-2023

design house

일러두기
1. 이 책은 각 기업에서 제공한 이미지와 텍스트, 표기법을 기준으로 구성했습니다.
2. 목차는 가나다순, 알파벳순, 오름차순(숫자)으로 정렬했습니다.

진짜 전문가가 필요한 시절

팬데믹이라는 기나긴 터널이 끝나가긴 하지만 아직 방심하기엔 이릅니다.
미국 연방준비제도가 2022년 한 해 동안 무려 네 번에 걸쳐 일명 자이언트
스텝을 단행했고 그 여파로 세계 경제는 장기 침체의 조짐마저 보이기 때문이죠.
그렇다고 너무 우울해할 필요는 없습니다. 사실 불황은 때때로 뜻하지 않은
기회를 선사하기도 하니까요. 역사적으로 봤을 때도 디자인의 중요성이
대두된 건 호황기가 아닌 대공황 시대였습니다. 이전까지 사람들은 공급이
수요를 창출한다는 '세이의 법칙'을 신봉했습니다. 하지만 유례없는 불황이
닥치자 생각이 바뀌었습니다. 차질 없는 공급에도 수요에 문제가 생길 수 있다는
사실을 비로소 알게 된 것이죠. 공급 중심의 사고가 수요와 소비 중심으로
바뀌면서 디자인이 그만큼 중요하다는 사실을 시장은 깨달았습니다.
어쩌면 우리 눈앞에 닥친 위기가 디자인의 소중함을 다시금 깨닫게 하는
시간을 마련해줄지 모릅니다.
다만 한 가지 잊어서는 안 될 것이 있습니다. 바로 신중함입니다.
솔직히 호시절에는 뭐든 시도하고 실험할 수 있습니다. 어느 정도는 실패도
용인될 수 있죠. 그 대가로 얻는 경험이 값지니까요. 이때는 생각이 많은 게
되레 독입니다. 기회가 보이면 일단 손부터 뻗어야 합니다. 하지만 시대가
위태로울 때는 그럴 여유가 없습니다. 누구도 쉬이 성공을 담보할 수 없기에
호미와 낫을 벼리듯 정교하게 기획의 날을 세우고, 어둠 속에 발을 내딛 듯
신중하게 판단해야 합니다. 디자인 파트너를 고를 때도 마찬가지입니다.
위기의 시절에는 예리한 감식안과 출중한 실력을 갖춘 진짜 전문가가
필요합니다. 단 1%가 성패를 가를 수 있는 상황에서 그 작은 차이를
만들어낼 줄 아는 실력자가 절실해지죠.
〈2022-2023 디자인 스페셜리스트〉의 시대적 의미는 바로 여기서 찾을 수
있습니다. 이 책에 소개한 디자인 회사들은 하나같이 자신만의 탄탄한 철학과
독보적인 실력, 창의적이고 유연한 사고를 겸비하고 있습니다. 자기만의
영역에서 성실하게 포트폴리오를 쌓아온, 말 그대로 스페셜리스트인 셈이죠.
12년 동안 총 여섯 번의 아카이브를 발행하며 노하우를 축적한 월간 〈디자인〉이
자신 있게 추천하는 전문가들입니다. 한 장 한 장 천천히 책장을 넘기며
이들의 작품을 살펴보세요. 위기의 시절을 타개할 묘안을 지닌 디자이너가
이 책 속에 담겨 있을지 모르니까 말이죠.

월간 〈디자인〉 편집부

Contents

계선

계선은 독창적인 각각의 요소가 조화롭게 어울려 완성되는
작품과도 같은 인테리어를 추구합니다. 올곧은 장인 정신을
바탕으로 선구안적 시각을 견지하고 높은 품질과 기술을
고집합니다. 샤넬, 에르메스, 루이 비통 등 품질을 특히
중요시하는 명품 브랜드의 공간을 독창적인 예술성과
전문적인 기술을 융합해 구현하는 일, 피터 마리노, 데이비드
치퍼필드 등 해외 건축가의 디자인을 국내 상황에 맞춰
현실화하는 일 모두 계선의 주요 영역입니다.

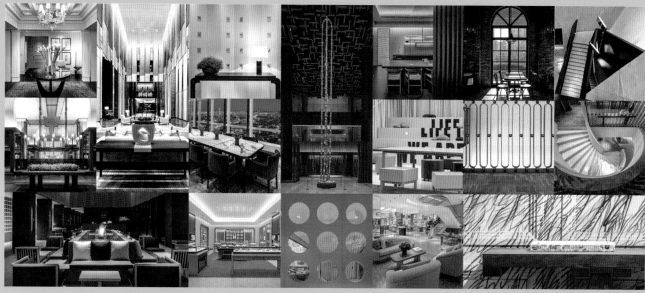

사진 이철희

Company Name
계선

CEO
장윤일

Website
www.kesson.co.kr

E-mail
master@kesson.co.kr

Telephone
02 3441 3100

Address
서울시 강남구 언주로133길 20

Instagram
@kesson_interior

Business Area
가구 디자인
갤러리
공간 컨설팅
브랜딩
인테리어 디자인

Client List
디올
루이 비통
샤넬
설해원
신세계
아모레퍼시픽
에르메스
조선호텔앤리조트
크래프톤
티파니앤코
포시즌스 호텔
하얏트
현대백화점
호텔신라
JW 메리어트
LG

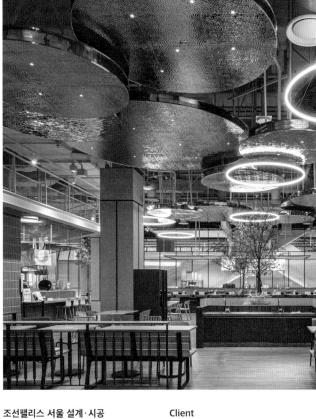

더현대 서울 식품관 공간 디자인
아름답고 여유로운 자연을 실내로
끌어들이는 '아웃사이드 인(Outside
in)' 콘셉트의 더현대 서울 식품관은
쇼핑과 다이닝을 즐기는 식품관 본연의
기능 이외에 휴식처 역할을 강조하여
기존 백화점 식품관과 차별화한
프로젝트입니다. 디자인 전 과정을
계선이 진행했습니다.

Client
현대백화점
Year
2021

조선팰리스 서울 설계·시공
조선팰리스 서울은 조선호텔의 최상급
독자 브랜드로, 서울 최고의 럭셔리
호텔이라고 할 수 있습니다. 유명
글로벌 호텔 디자인 기업인 움베르트 &
포예(Humbert & Poyet)와 계선이
설계 및 시공에 참여하고, 계선은 또
그랜드볼룸과 미팅 룸 디자인 기획을
진행했습니다.

Client
조선호텔앤리조트
Year
2021

설해원 클럽하우스 레스토랑 & 객실
설계 · 시공
양양의 자연을 실내에서도 만끽할 수
있도록 큰 창을 통해 시각적 개방감을
연출했습니다. 또한 장식적인 요소를
배제하고 마감재로 목재, 대리석 등
자연 소재를 사용해 안락함과 편안함을
누릴 수 있도록 했습니다.

Client
설해원
Year
2021

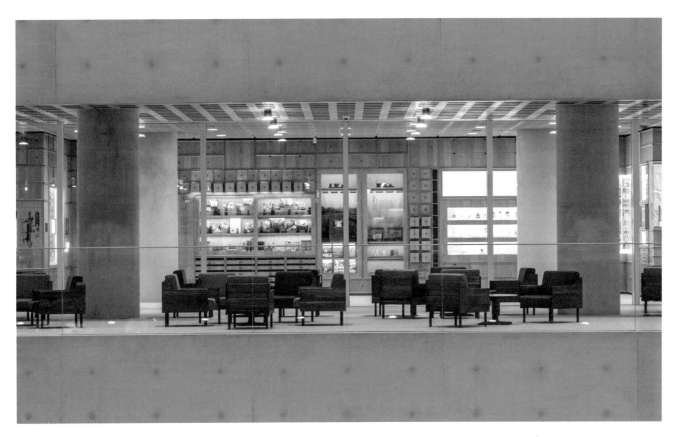

**아모레퍼시픽 본사 아카이브&
라이브러리 설계·시공**
건축가 데이비드 치퍼필드의 미학과
계선의 집요한 기술력이 만나 탄생한
용산의 랜드마크 아모레퍼시픽
사옥입니다.

아모레퍼시픽의 헤리티지를 전시한
2층 아카이브와 노출 콘크리트 속 블랙
철골 구조로 오브제성을 가미한 1층
라이브러리를 디자인 및 시공했습니다.

Client
아모레퍼시픽
Year
2019

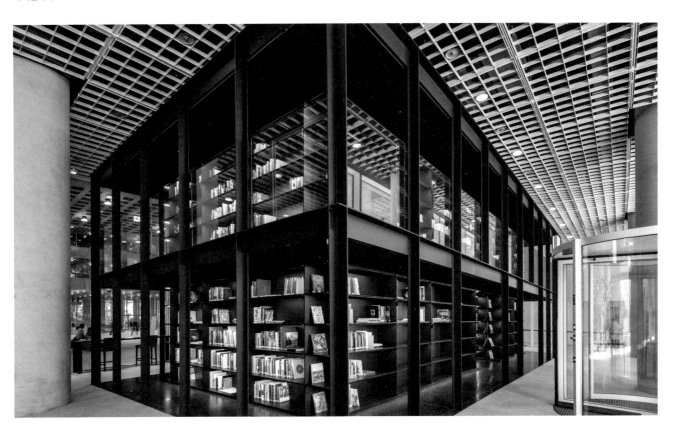

그랜드 하얏트 서울
프레지덴셜 스위트룸 설계·시공
최상층에 위치한 프레지덴셜
스위트룸은 글로벌 호텔 디자인 기업 바
스튜디오(Bar Studio)와 계선이 설계와
시공을 진행했습니다. 하얏트 호텔 수석
디자이너 존 모포드(John Morford)의
디자인 아이덴티티를 유지하면서 더욱
업그레이드된 공간을 구현했습니다.

Client
하얏트
Year
2018

앰배서더 스위트룸 설계·시공
프레지덴셜 스위트룸의 톤 앤드
무드를 유지하되 장식적 요소를
일부 덜어내 모던한 공간으로
연출했습니다.

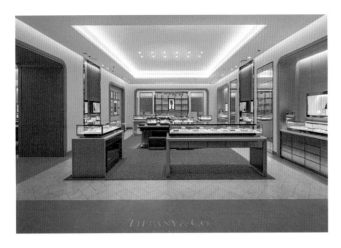

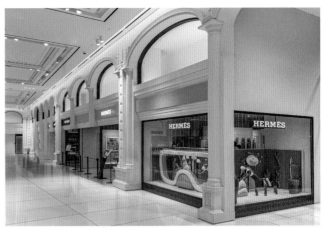

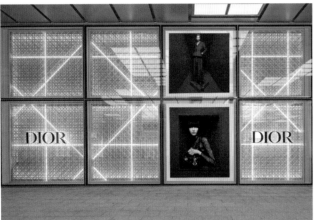

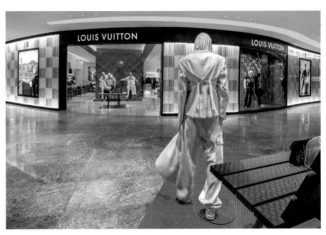

Client
티파니앤코
Year
2021

Client
에르메스
Year
2021

Client
디올
Year
2022

Client
루이 비통
Year
2020

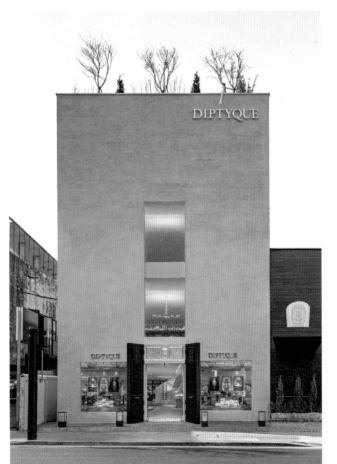

**딥티크 플래그십 스토어 서울
공간 디자인**
딥티크 플래그십 스토어로는 세계 최대
규모로 신세계인터내셔널과 딥티크
프랑스 본사가 협업했습니다. 딥티크
본점인 파리 생제르망 34번가 부티크를
연상시키는 다양한 공간적·장식적
요소를 그대로 재현했습니다.

Client
신세계인터내셔널
Year
2022

샤넬 플래그십 스토어 서울 공간 디자인
샤넬 매장의 크리에이티브 디렉터 피터
마리노(Peter Marino)와 협업하여 샤넬
특유의 세련된 모던함을 구현했습니다.
브랜드의 헤리티지와 현대미술이 한데
어우러진 작품입니다.

Client
샤넬
Year
2019

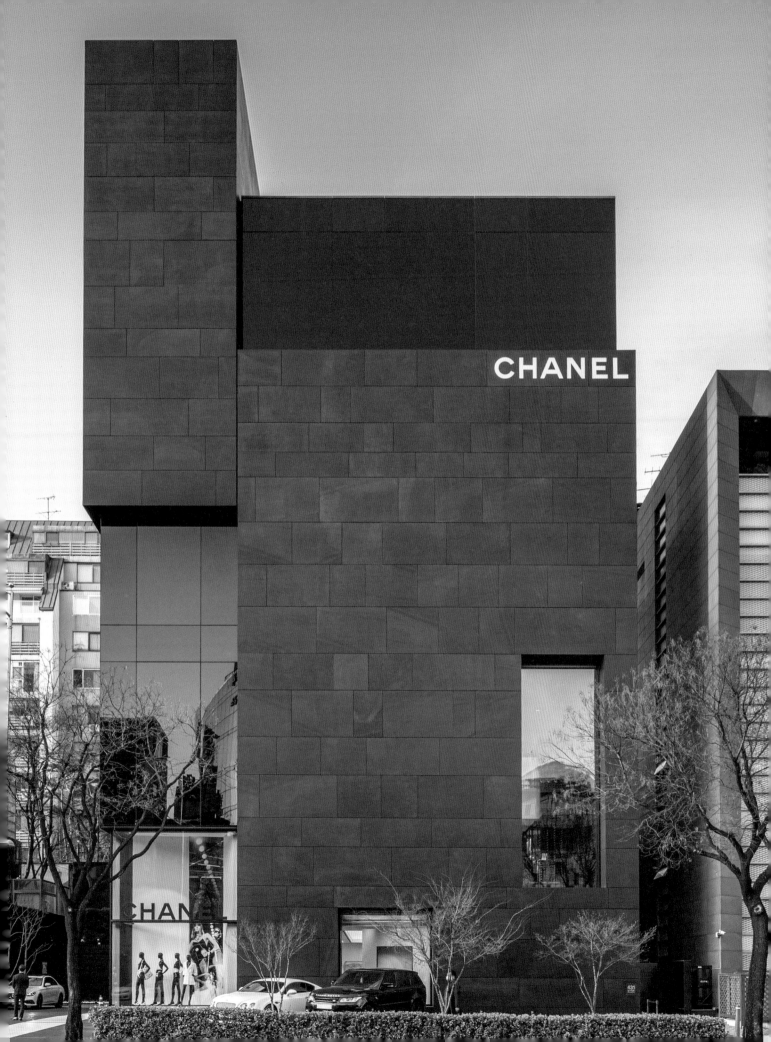

더디앤씨

디자인으로 문화를 바꿀 수 있을까?
더디앤씨의 모든 작업은 이 물음에서 출발합니다.
문화를 바꾸는 하나의 계기가 디자인이 될 수 있다고
믿기 때문입니다. 우리의 생각을 디자인으로 옮기고,
이를 일상의 문화로 만들어나갑니다.
디자인을 통해 우리 사회의 변화를 돕고,
새로운 문화를 정착시키는 일, 더디앤씨가 합니다.

Company Name
더디앤씨

CEO
김경일

Website
www.thednc.co.kr

E-mail
kimki@thednc.co.kr

Telephone
02 792 5444

Address
서울시 마포구 월드컵북로5가길
8-15 3층

Business Area
공익 디자인
굿즈 디자인
도서 출판
온라인 콘텐츠 디자인
편집 디자인

Client List
교보교육재단
교육과학기술부
구세군
국립현대미술관
국제앰네스티 한국지부
굿네이버스
굿피플인터내셔널
노무현재단
민주사회를위한변호사모임
밀알복지재단
보건복지부
사랑의장기기증운동본부
사회복지공동모금회
삼성전자
생명보험사회공헌재단
서울디자인재단
서울창업진흥원
서울특별시
서울혁신파크
아름다운재단
아이들과미래재단
외교부
월드비전
제이에이코리아

참여연대
캠코
컨선월드와이드
포르쉐코리아
한국교육환경보호원
한국국제보건의료재단
한국문화관광연구원
한국보건산업진흥원
한국사회보장정보원
한국예탁결제원
한국임업진흥원
헨켈코리아
희망브리지
희망제작소
JTI코리아
KBS N
SK고등교육재단

〈MMCA 이건희컬렉션 특별전:
한국미술명작〉 브로슈어 디자인

Client
국립현대미술관 서울
Year
2021

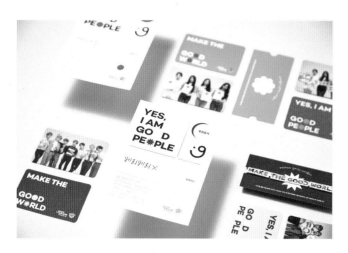

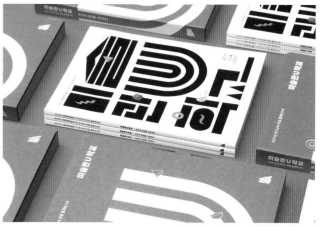

굿피플 어나더클라스 후원 증서 디자인

Client
굿피플인터내셔널
Year
2021

국립현대미술관 1기
연구 교사 모임 결과 보고서 디자인

Client
국립현대미술관 서울
Year
2021

생명보험사회공헌재단
2021 연차 보고서 디자인

Client
생명보험사회공헌재단
Year
2022

구세군 후원자부 2022년 달력 디자인

Client
구세군 후원자부
Year
2021

굿피플 2022 후원자 굿즈 디자인

Client
굿피플인터내셔널
Year
2022

2020 함께일하는재단
연차 보고서 디자인

Client
함께일하는재단
Year
2021

〈the next forest·er〉 2021 디자인

Client
한국임업진흥원
Year
2021

2018 관광두레 성과 보고서 디자인

Client
한국문화관광연구원
Year
2018

**성장하는 디자인 회사,
더디앤씨**

디자인업계의 크고 작은 기업이
피고 지는 동안 더디앤씨는
16년간 조금씩, 그러나 꾸준히
성장해왔습니다. 회사의 외연을
확장하기보다는 더디앤씨만의
아이덴티티를 유지하며
독자적인 길을 걸어나갑니다.

더브레드앤버터

'브랜딩은 비즈니스에서 가장 중요한 요소'라는 의미를 담은 더브레드앤버터는 2003년 런던에서 창립하여 2009년 7월 서울 법인, 2021년 3월 뉴욕 법인을 설립한 글로벌 브랜드 컨설팅 기업입니다. 차별화된 전략과 감각적인 디자인으로 국내외 다양한 브랜드 컨설팅 프로젝트를 성공적으로 완수했습니다. 또한 국내 브랜드 컨설팅업계에서 최초로 비콥 인증을 받아 프로젝트를 통해 소셜 임팩트를 실현하는 데에도 앞장서고 있습니다.

the bread and butter

www.the-bread-and-butter.com

Company Name
더브레드앤버터

CEO
조수영

Website
www.the-bread-and-butter.com

E-mail
hello@the-bread-and-butter.com

Telephone
서울 사무소
+82 2 537 3790
뉴욕 사무소(본사)
+1 917 892 5723

Address
서울 사무소
서울시 서초구
서초대로49길 17 4층
뉴욕 사무소(본사)
31 Hudson Yards, 11th Floor,
New York, NY10001, USA

Awards
2022 DNA Paris Design Awards
Honorable Mention
롯데백화점 동탄점 브랜드 컨설팅
신한은행 머니버스 브랜드 컨설팅

2022 Indigo Design Award
Silver Winner, Bronze Winner,
Honorable Mention
롯데백화점 동탄점 브랜드 컨설팅

2022 Asia Design Prize
Winner
롯데백화점 동탄점 브랜드 컨설팅
삼성카드 SNS 마케팅 컨설팅
신한은행 머니버스 브랜드 컨설팅

Instagram
@thebreadandbutter

Business Area
글로벌 트렌드 리포트
리테일 컨설팅
브랜드 네이밍&스토리
브랜드 디자인
브랜드 마케팅
브랜드 전략

Client List
구글(영국)
더바디샵(영국)
도루코
동서식품
동아제약
듀플래닛
라이나생명
롯데마트
롯데백화점
롯데제과
롯데칠성음료
메디힐
비자카드(미국)
삼성전자
삼성카드
서울우유

신세계까사
신세계백화점
신한은행
신한카드
영국항공(영국)
유한킴벌리
이니스프리
풀무원샘물
하나은행(구 KEB외환은행)
한국경영자총협회
한국야쿠르트
CJ나눔재단
CJ문화재단
CJ제일제당
CJ ENM
H&M(영국)
JUTIQU
KGC인삼공사
K-PAPA
KT
KT&G
SPC그룹
SS Robin(영국)

롯데백화점 동탄점 브랜드 컨설팅

롯데백화점이 7년 만에 야심 차게 오픈한 동탄점은 영업 면적 약 9만 ㎡에 달하는 수도권 최대 규모의 하이브리드 몰입니다. 더브레드앤버터는 리테일 브랜드 전략, 쇼핑몰 브랜드 네이밍, 층별 네이밍, 커뮤니케이션 메시지, 브랜드 스토리 콘텐츠, 브랜드 디자인(베이식+애플리케이션+편집)을 총괄 진행했습니다. '큐레이션된 스토리의 공간(A Space of Curated Stories)'이란 콘셉트를 감각적인 슈퍼 그래픽으로 비주얼화하여 롯데백화점 동탄점만의 브랜딩을 완성했습니다.

Client
롯데백화점
Year
2022

신세계백화점 스타필드 하남점 리테일 전략 컨설팅

매장 면적만 15만 6000㎡인 스타필드 하남점은 쇼핑몰과 백화점이 결합된 형태로 럭셔리 MD, 패션 MD를 비롯해 차별화된 식품관과 엔터테인먼트적 요소를 모두 갖춘 리테일입니다. 더브레드앤버터는 백화점으로의 고객 유입 전략 및 백화점에서의 고객 수직 동선 전략, 그리고 고객 체류 증진 방안 등의 리테일 전략 컨설팅을 성공적으로 수행했습니다. 그 결과 개장 3개월 만에 방문객 1000만 명을 기록했습니다.

Client
신세계백화점
Year
2016

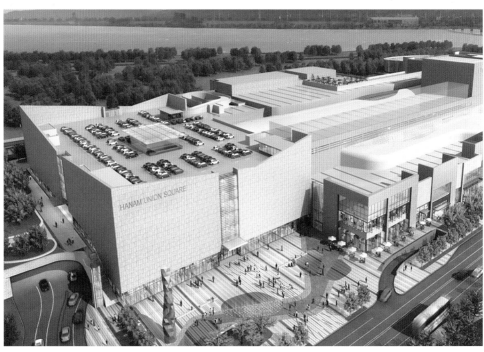

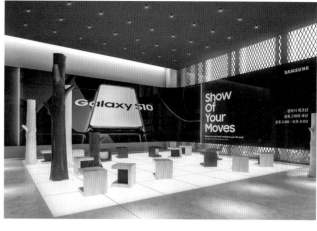

**삼성전자 디지털프라자 대전본점
리테일 컨설팅**

삼성전자 디지털프라자 대전본점
리뉴얼은 리테일 전략, 층별 콘셉트
설정 및 공간 조닝, 평면 계획, 주요 공간
렌더링 작업을 포함한 프로젝트입니다.

Client
삼성전자 국내 리테일마케팅팀
Year
2021

**삼성전자 디지털프라자 평택본점
리테일 컨설팅**

평택의 지역 문화와 시민의 니즈를 담아
삼성전자 디지털프라자 평택본점을
평택 시민의 로컬 파크로 포지셔닝하는
전략 컨설팅을 진행했습니다.

Client
삼성전자 국내 리테일마케팅팀
Year
2019

**삼성전자 영국 런던 플래그십 스토어
리테일 전략 기획**

갤럭시 S10 글로벌 론칭을 앞두고
유럽의 삼성전자 모바일 스토어의
전진기지인 영국 런던 옥스퍼드
스트리트에 자리한 삼성 익스피리언스
스토어(Samsung Experience Store)의
리테일 전략 기획을 진행했습니다.
글로벌 리테일 트렌드 인사이트
분석부터 글로벌 삼성 모바일 스토어
리뉴얼 전략 및 포지셔닝 설정, 매장
내 고객 동선 개선, 커뮤니케이션
메시지 개발, 매장 마케팅 프로모션
방안, 글로벌 삼성 모바일 스토어
운영 가이드, 갤럭시 S10 론칭 마케팅
프로모션까지 수행했습니다.

Client
삼성전자 글로벌 리테일마케팅팀
Year
2019

배스킨라빈스 유통 전략 기획

한 공간에 픽업 매대, 키오스크, 상품
진열대 등 요소별 고객 동선을 고려해야
하는 옴니채널 시대를 위한 매장의 유통
전략 기획을 맡았습니다. 리테일 브랜드
전략, 고객 동선 기획, 매장 조닝 계획,
서비스 디자인과 론칭 후 매장 활성화
마케팅 전략 기획까지 진행했습니다.

Client
비알코리아
Year
2020

신한은행 머니버스 브랜드 컨설팅

머니버스(Moneyverse)는 은행, 카드, 증권, 보험, 통신 등 여러 곳에 분산된 개인 정보를 주체적으로 관리하는 신한은행 마이데이터 서비스 브랜드입니다. 더브레드앤버터는 네이밍 개발과 더불어 슈퍼 그래픽, 심벌 로고, 애플리케이션까지 브랜드 디자인을 총괄 진행했습니다. 자산의 기본이 되는 코인(돈) 형태의 원형 그리드 기반, 그리고 각 글자의 곡선 에지로 표현한 '머니버스'는 MZ세대의 즐거운 자산 증식과 자산 관리 경험을 직관적으로 드러냅니다.

Client
신한은행
Year
2022

듀플래닛 브랜드 컨설팅

듀플래닛(Duplanet)은 디지털 트윈 기술 기반 메타버스 플랫폼으로, 현실처럼 소유한 땅을 개발하거나 건물을 지어 사업을 할 수 있는 메타버스 플랫폼입니다. 더브레드앤버터는 브랜드 전략, 네이밍, 슬로건 설정, 브랜드 디자인, 마케팅 전략 수립, 메타버스 내 서비스 디자인과 고객 경험 디자인까지 총괄 진행했습니다. '익스팬딩 인스피리언스(Expanding Insperience)'란 브랜드 콘셉트로 소비자에게 메타-테인먼트(meta-tainment)적 경험을 창출하는 역동적인 공간이 되도록 했습니다.

Client
바이브컴퍼니
Year
2022

#thebreadandbutter

THE

the bread and butter. NY

the bread and butter
brand consulting LLC

31 Hudson Yards, 11th Floor
New York, NY10001, USA

T. +1-917-892-5723

Certified
B-Corporation

BREAD

the bread and butter. London

the bread and butter
design studio

1A Morocco Street,
London SE1 3HB, England, U.K.

the bread and butter. Seoul

the bread and butter
brand consulting company

4fl., 49gil-17 Seocho-daero,
Seocho-gu, SEOUL 06596, Korea

T. +82-2-537-3790

AND

www.the-bread-and-butter.com
hello@the-bread-and-butter.com
@thebreadandbutter

BUTTER

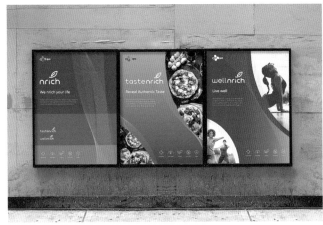

CJ바이오 엔리치 브랜드 리뉴얼 컨설팅
발효 기법으로 지속 가능한 자연 소재를 개발하는 바이오 테크놀로지 기업 CJ바이오의 통합 제품 카테고리 브랜드인 엔리치(Nrich)를 비롯한 테이스트엔리치(Tastenrich),

플레이버엔리치(Flavornrich), 웰엔리치(Wellnrich) 브랜드 리뉴얼 컨설팅입니다. 각 카테고리가 통일된 체계하에 일관되게 커뮤니케이션될 수 있도록 브랜드 디자인 전략, 슈퍼 그래픽 시스템, 인포그래픽, 심벌

로고, 애플리케이션, 패키지, 브로슈어, 브랜드 가이드라인을 디자인했습니다. 이 리뉴얼은 2022년 7월 미국 시카고 박람회에서 성공적으로 론칭했습니다.

Client
CJ제일제당
Year
2022

CJ문화재단 튠업·스테이지업· 스토리업 브랜드 리뉴얼
CJ문화재단이 젊은 창작자를 지원하는 사업인 튠업(음악), 스테이지업(뮤지컬), 스토리업(연극) 3개 마스터 브랜드를 리뉴얼했습니다.

Client
CJ문화재단
Year
2016

이니스프리 글로벌 브랜드 리뉴얼

이니스프리만의 그린을 지정하고 이에 발맞춰 이니스프리 글로벌 브랜드 리뉴얼을 수행했습니다. 브랜드 디자인 전략과 컬러 스토리 및 컬러 콤비네이션 체계, 슈퍼 그래픽, 브랜드 애플리케이션, 패키지 디자인, 글로벌 브랜드 가이드라인(국문, 영문, 중문)까지 진행했습니다. 이를 바탕으로 이니스프리는 글로벌 시장에서 이니스프리만의 제주 오리진을 바탕으로 한 차별화된 브랜딩을 슈퍼 그래픽과 다섯 가지 이니스프리 컬러 콤비네이션으로 선보일 수 있었습니다.

Client
이니스프리
Year
2016

삼성카드 온·오프라인 마케팅

삼성카드의 온라인과 오프라인 마케팅을 담당했습니다. SNS 비주얼 커뮤니케이션 전략(인스타그램 카피 및 디자인) 수립, 삼성카드 영랩 마케팅 기획 및 디자인, 라미(Lamy), 신세계백화점 등과의 컬래버레이션 마케팅 등을 진행했습니다.

Client
삼성카드
Year
2019-2021

까사미아 커뮤니케이션 전략 기획

까사미아 삼성카드의 인지도 확대와 신규 카드 발급 확대를 목표로 까사미아 삼성카드만의 커뮤니케이션 전략을 기획했습니다. 까사미아 삼성카드의 카드 별칭과 국·영문 브랜드 슬로건을 만들고 슈퍼 그래픽 디자인과 SNS 커뮤니케이션 메시지를 개발했습니다.

Client
신세계까사
Year
2020

구리온담 & 구슘 브랜드 개발

구리시 상권활성화재단은 급변하는 유통 환경에서 상대적으로 쇠퇴한 지역 상권을 살리기 위한 방안으로 50년 역사를 지닌 수도권 동구권 내 가장 큰 전통 시장인 구리전통시장의 자체 브랜드 개발을 의뢰했습니다. 더브레드앤버터는 구리전통시장의 브랜드 가치 요소를 'Shop+Eat+Connect+Be'로 도출하고, 장인 정신이 깃든 프리미엄

브랜드 구리온담(Guriondam)과 핵가족용 소포장 브랜드 구슘(Gushoom)을 개발했습니다. 현재 해당 PB 제품으로 맥주, 막걸리, 된장 등을 출시하고 있습니다.

Client
구리시청, 구리시 상권활성화재단
Year
2021

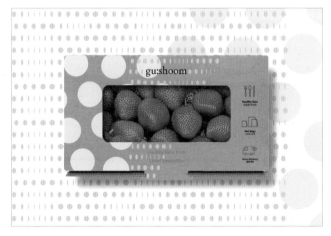

더블디

더블디는 눈과 마음이 즐거운 세상을 만듭니다. 디자인으로
세상의 다양한 가치를 두 배로 만들기 위해 숨은
정보를 한데 모아 고유의 시선으로 바라보고 행동합니다.
마주한 문제의 핵심을 간파하는 우리의 에디터십은 업의 본질에
도달합니다. 남다른 한 끗을 더한 과감한 도전은 독특하고
압도적인 성취를 만들고 모든 콘텐츠에 아름답고
즐거운 메시지가 담길 수 있도록 돕습니다.

Company Name
더블디

CEO
허민재

Website
studio-d-d.com

E-mail
info@studio-d-d.com

Telephone
010 9506 5606

Address
서울시 마포구
월드컵북로4길 31 4층

Instagram
@studio.d.d

Awards
2019 Red Dot Award
Winner
Amorepacific 'Sustainable
Report'

2019 Topawards Asia
Winner
Laneige 'Beauty Library'

2018 Topawards Asia
Winner
Laneige 'Scented Card', 'Lip
Card'

Business Area
광고 디자인
그래픽 디자인
디자인 전략
아이덴티티 디자인
에디토리얼 디자인
웹 디자인
일러스트레이션
콘텐츠 디자인
패키지 디자인
포토그래피

Client List
국립극단
기아
롯데
삼성증권
세아그룹
신세계
아모레퍼시픽
암웨이
올리브영
이노션
정동극장
코스알엑스
코오롱
토리든
트레바리
하이브
한화
현대
현대카드
CJ ENM
JTBC
LX하우시스

기아 리브랜딩
변화하는 모빌리티 패러다임에
맞게 기아는 30년 만에 사명, 로고,
슬로건을 변경하며 새로운 브랜드
전략을 선보였습니다. 더블디는 새롭게
선보이는 기아의 브랜드 메시지가
고객에게 더욱 효과적이고 일관성 있게
전달되도록 베이식 및 애플리케이션
시스템을 리뉴얼했습니다. '무브먼트
댓 인스파이어(Movement That
Inspires)'라는 슬로건을 기반으로
모빌리티에 관한 기아의 철학이 담긴
BI 북과 그래픽 시스템, 컬러 시스템,
픽토그램, 아이콘, 서체, 애플리케이션 등
시각 요소를 개발했습니다.

Client
기아
Year
2020

< Previous Lock 🔒 Search 🔍
Next > Unlock 🔓 Setting ⚙
Top ∧ Download ↓ Check ⊘
Down ∨ Upload ↑ Cancel ⊗

Kia
Color
Chips

Kia
Color
Chips

Coated & Uncoated

Kia Midnight Black
Kia Live Red

Movement that inspires

Kia
Corporate Identity
Guidelines

Movement that inspires

Kia Corporation.

Movement that inspires

기아
CI 가이드라인

Movement that inspires

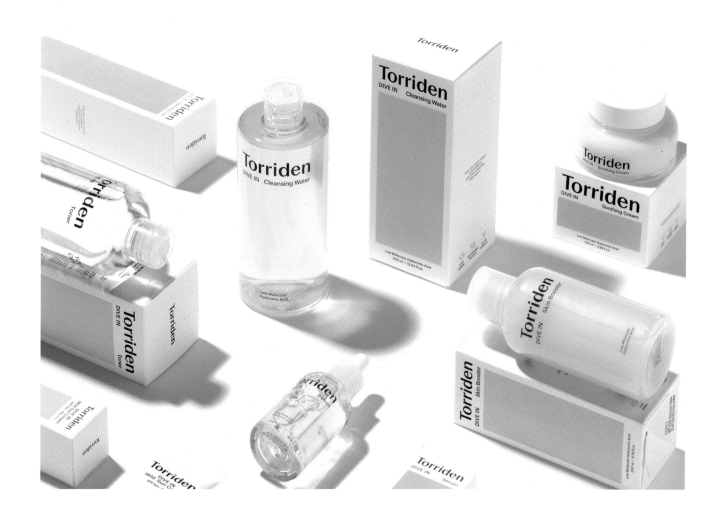

토리든 BI

토리든은 브랜드 가치 체계와 전체
아이덴티티를 정비하여 클린 뷰티
시장을 선도하고자 했습니다. 이를
위해 더블디는 브랜드 전략 개발, BI,
패키지 시스템, 이미지 가이드라인을
클라이언트와 함께 리뉴얼했습니다.
로고는 손글씨에서 나타난 획의
자연스러운 대비를 정제하여 토리든만의
가치를 나타냅니다. 더블디는 토리든
네이밍의 원천이 된 토리든 땅을
바탕으로 우리가 지키고 싶은 피부,
환경을 시각화하여 지층이 명확히
연상되도록 디자인했습니다. 또한 추후
브랜드 확장을 대비한 안정적이고
체계적인 브랜드 시스템을 구축했습니다.

Client
토리든
Year
2022

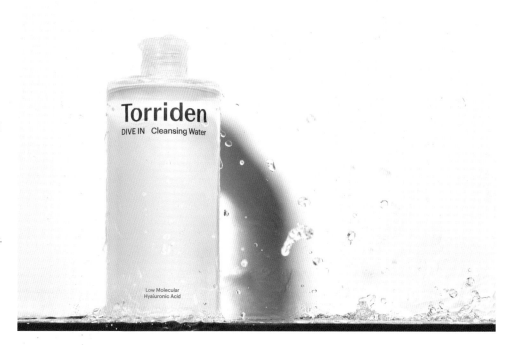

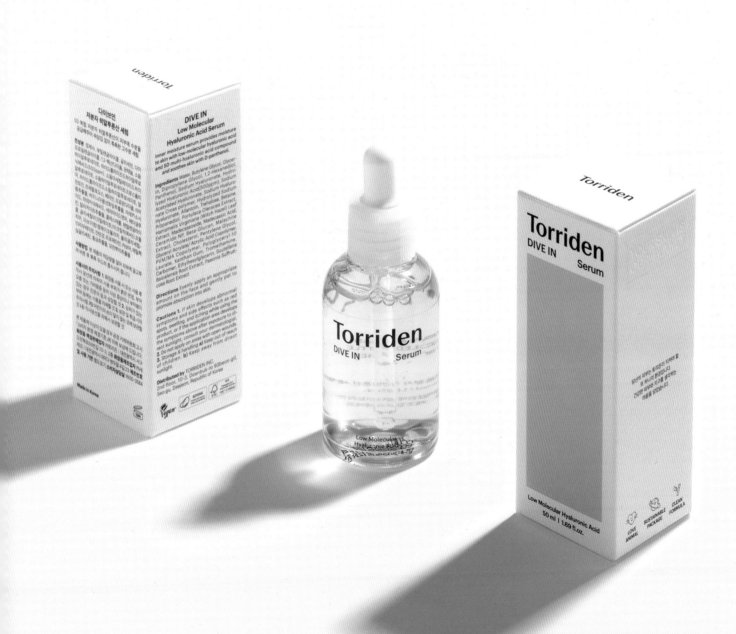

DIVE IN
Low Molecular
Hyaluronic Acid Serum

Inner moisture serum provides moisture
to skin with low-molecular hyaluronic acid
and 5D multi-hyaluronic acid compound
and soothes skin with D-panthenol.

Ingredients Water, Butylene Glycol, Glycer-
in, Dipropylene Glycol, 1,2-Hexanediol,
Panthenol, Sodium Hyaluronate, Hydro-
lyzed Hyaluronic Acid(500ppm), Sodium
Acetylated Hyaluronate, Sodium Hyaluro-
nate Cross polymer, Hydrolyzed Sodium
Hyaluronate, Allantoin, Trehalose, Betaine,
Propanediol, Portulaca Oleracea Extract,
Hamamelis Virginiana (Witch Hazel) Leaf
Extract, Madecassoside, Madecassic Acid,
Ceramide NP, Beta-Glucan, Asiaticoside,
Extract, Cholesterol, Pentylene Glycol,
Glyceryl Acrylate/ Acrylic Acid Copolymer,
PVM/MA Copolymer, Polyglyceryl-10
Laurate, Xanthan Gum, Tromethamine,
Carbomer, Ethylhexylglycerin, Scutellaria
Baicalensis Root Extract, Paeonia Suffruti-
cosa Root Extract

Directions Evenly apply an appropriate
amount on the face and gently pat to
promote absorption into skin.

Cautions 1. If skin develops abnormal
symptoms and side effects such as red
spots, swelling, and itching while using the
product, or if the application area develops
the symptoms above after exposure to di-
rect sunlight, consult your dermatologist.
2. Do not apply on areas with open wounds.
3. Storage & handling **a)** Keep out of reach
of children. **b)** Keep away from direct
sunlight.

Distributed by TORRIDEN INC.
2nd floor, 10-3, Doanbuk-ro 93beon-gil,
Seo-gu, Daejeon, Republic of Korea

Made in Korea

다이브인
저분자 히알루론산 세럼

Torriden
DIVE IN Serum

Low Molecular
Hyaluronic 산

Torriden

Torriden
DIVE IN Serum

Low Molecular Hyaluronic Acid
50 ml | 1.69 fl.oz.

LOVE ANIMAL SUSTAINABLE PACKAGE CLEAN FORMULA

BE(ATTITUDE)

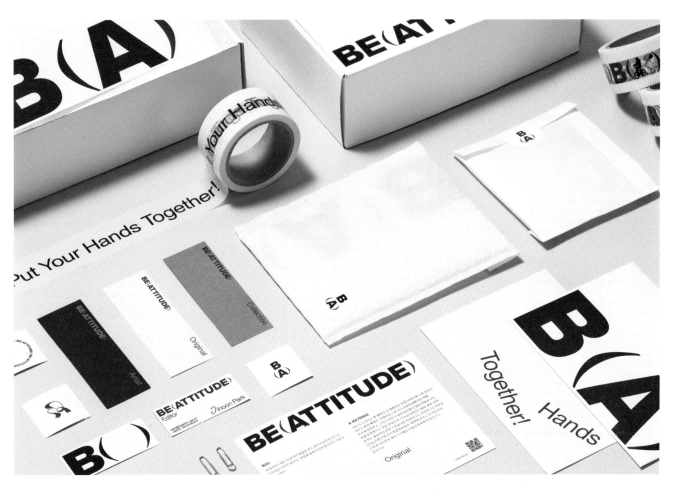

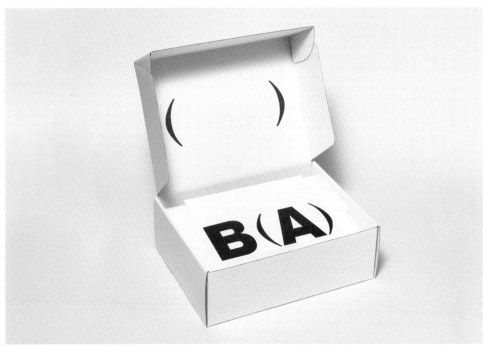

비애티튜드 브랜드 디자인

비애티튜드(Be(Attitude))는 더블디에서 론칭한 창작자를 위한 아티스틱 라이프스타일 플랫폼입니다. 아트를 사랑하는 사람이라면 누구나 즐길 만한 콘텐츠를 발행합니다. 아티스트의 진솔한 이야기와 고유한 삶의 방식 등을 전달하며 웹진을 포함해 SNS, 뉴스레터 등 다양한 채널에서 많은 독자와 만납니다. 또한 비애티튜드의 시선으로 큐레이션한 유니크한 물건을 숍을 통해 선보이며 요즘 한국 문화와 트렌드를 전합니다.

Client
더블디
Year
2021

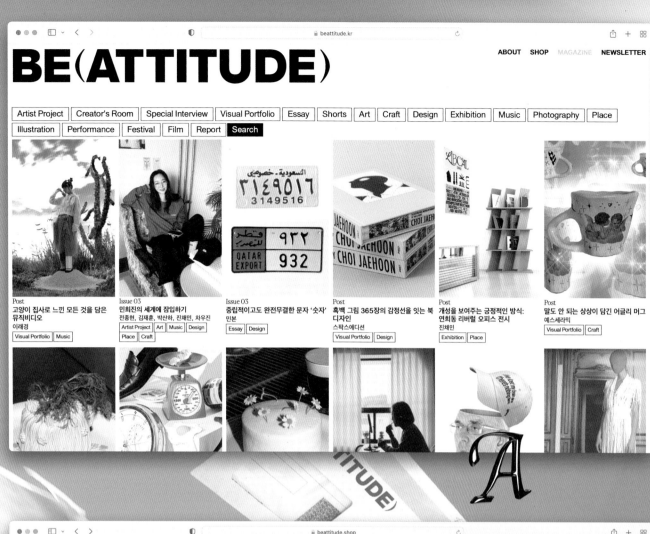

디오리진

디오리진은 국내 유일한 용기 디자인 전문 회사로 2011년에
설립했습니다. 식음료, 주류, 코스메틱, 생활용품 등
전방위적으로 다양한 분야에서 브랜드가 전하고자 하는
메시지를 완벽하게 이해하고 독창적이며 감각적인 용기 디자인
솔루션을 제시하고 있습니다.

d'ORIGIN

'Difference' is our business

We do
Container Design
Industrial Design
Package Design
Graphic Design

 www.d-origin.co.kr
www.instagram/d_origin_official
www.behance.net/dorigin

Company Name	**Awards**	**Client List**	
디오리진	2019 iF Design Award	남양유업	유한킴벌리
	Gold Winner	남유에프앤씨	이마트
CEO	Korea Ginseng Corporation	농심	일동후디스
정수	'Alpha Project'	동아오츠카	제로투세븐
		동아제약	제주특별자치도개발공사
Website	2019 IDEA Awards	동원에프앤비	청정원
d-origin.co.kr	Finalist	롯데주류	코리아나
	Korea Ginseng Corporation	롯데칠성음료	코웨이
E-mail	'Alpha Project'	롯데푸드	팬그램
contact@d-origin.co.kr		매일유업	페르노리카코리아
	2018 Red Dot Design Award	불스원	풀무원
Telephone	Winner	빙그레	하이트진로
02 597 8937	Korea Ginseng Corporation	사조해표	한국수자원공사
	'Alpha Project'	산수음료	한국야쿠르트
Address		삼양사	한미약품
서울시 송파구 백제고분로41길	**Business Area**	삼양패키징	AHC
40 203호	그래픽 디자인	샘표식품	CJ라이온
	디자인 컨설팅	서울디자인재단	GC녹십자
Instagram	용기 디자인	서울특별시	GS칼텍스
@d_origin_official	제품 디자인	써모스코리아	KGC인삼공사
	패키지 디자인	아모레퍼시픽	LG생활건강
		웅진식품	PN풍년
		유한건강생활	SK루브리컨츠

알파프로젝트 용기 디자인

정관장 알파프로젝트는 라이프스타일 변화로 발생하는 건강 문제에 적극적으로 대비할 수 있는 스마트한 솔루션을 제공합니다. 이에 따라 용기 디자인에서는 기능성을 직관적으로 나타내는 약병 형태를 베이스로 모듈화가 가능한 파츠를 적용, 효능에 따른 포인트 컬러 베리에이션을 통해 차별화된 아이덴티티를 강조했습니다. 건강기능식품인 만큼 브랜드에 대한 신뢰도가 느껴지도록 CMF를 적용했습니다.

Client

KGC인삼공사

Year

2018

휴먼시티디자인어워드 트로피 디자인

휴먼시티디자인어워드는 사람과 자연이 공존하는 도시 생태계 구축을 위한 소통의 장이자 상생 플랫폼으로 '공존', '연결', '지속 가능', '플랫폼'을 핵심 키워드로 하는 국제 디자인 어워드입니다. 트로피 상단은 휴먼시티디자인 로고를 활짝 열린 창으로 형상화해 사람 간의 소통을 상징하며, 하단은 한옥 추녀마루의 잡상을 모티브로 해 한국 디자인 어워드란 의미를 강조했습니다.

Client

서울디자인재단

Year

2019

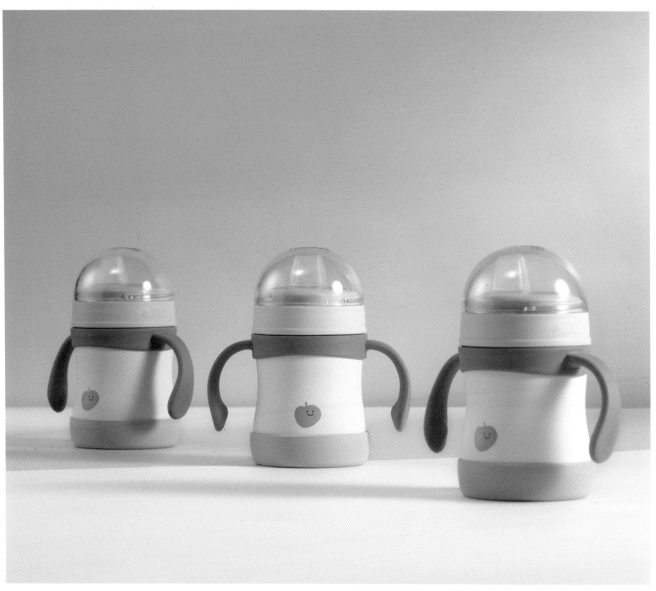

푸고 뉴트럴 시리즈 리뉴얼
써모스코리아의 '푸고 프리미엄' 라인업
리뉴얼 프로젝트는 푸고(Foogo)의
아이덴티티를 유지하면서 새로운
형상을 찾기 위해 기획했습니다.
디오리진은 엄마가 아이에게 주는
따뜻한 사랑과 교감을 표현하는 '소프트
터치'라는 키워드에 주목했습니다.
엄마가 아이에게 발라주는 크림과 비누
거품을 모티브로 해 부드럽고 말랑한
감촉의 이미지를 헤드 디자인과 손잡이
끝부분, 그리고 몸체에 달린 링에
적용했습니다.

Client
써모스코리아
Year
2022

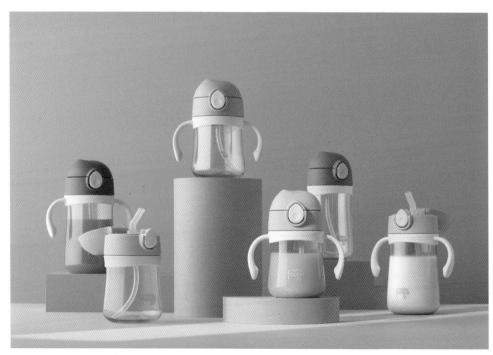

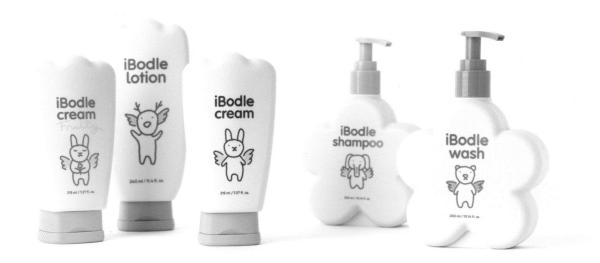

아이보들 용기 디자인 리뉴얼

아이보들(iBodle) 용기 디자인 리뉴얼은
남녀노소 모두 안심하고 사용할 수 있는
아이보들의 콘셉트와 아이덴티티를
강화하기 위해 기획했습니다. 따듯한
감성과 소프트한 무드를 표현하기 위해
어릴 때부터 친근하게 접하는 꽃과
잎사귀를 모티브로 용기를 디자인하고
여리고 부드러운 촉감의 CMF를
적용했습니다.

Client
남유에프앤씨
Year
2022

뉴오리진 펌프 디자인

뉴오리진(New Origin) 코스메틱
라인업에 사용하는 펌프를
디자인했습니다. 모서리가 둥근
정사각형 펌핑 헤드와 자연스레
뻗은 토출구의 커브가 조화로운
디자인입니다. 용기를 내려놓고 손으로
헤드를 눌러 사용하는 펌프 용기의
특성을 고려하여 펌핑 시 안정감이
들도록 헤드를 넓게 디자인했습니다.

Client
유한건강생활
Year
2021

팬그램 슬릭 제품 디자인

슬릭(sleek) 향수 공용기는 향수를
리필 및 소분하여 휴대할 수 있도록
한 팬그램(Pangram)의 제품입니다.
수많은 브랜드 향수의 다양한 이미지와
뚜렷한 개성 그리고 각각의 가치를
이질감 없이 융화시켜 담아낼 수 있도록
조화로움을 디자인의 기본 가치로
삼았습니다. 재사용이 가능한 친환경
제품의 특성과 친환경에 대한 사회적
요구에 부응할 수 있도록 재료 선정과
CMF, 분리 배출이 용이한 조립성까지
세심하게 고려했습니다.

Client
팬그램
Year
2022

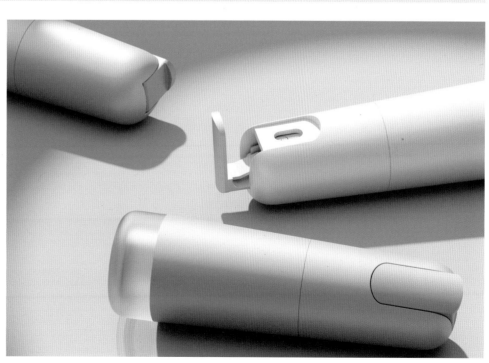

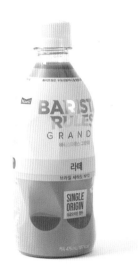

바리스타룰스 용기 디자인
매일유업의 프리미엄 RTD 커피
바리스타룰스(Barista Rules)의
라벨·무라벨 용기 디자인을
진행했습니다. 원두가 연상되는 타원이
음각으로 파였다가 부드럽게 사라지는
패턴이 특징입니다. 이것은 원두에서
추출되는 아로마를 시각화한 것입니다.
규칙적인 패턴은 바리스타의 룰에 따라
엄격하고 세심하게 만들어낸 전문적인
키피임을 드러냅니다.

Client
매일유업
Year
2021

자연은 소병 리뉴얼 디자인
웅진식품의 '자연은 소병' 리뉴얼
디자인을 진행했습니다.
하단의 스파이럴 패턴이 특징이며
자연에서 수확한 과일이 스퀴징되는
모습을 재해석한 디자인으로, '자연은'
브랜드 이미지에 적합한 정직하고
건강한 느낌을 선달합니나. 기존 용기
대비 슬림한 비율을 적용하여 한 손에
쥐기 편하도록 했습니다.

Client
웅진식품
Year
2020

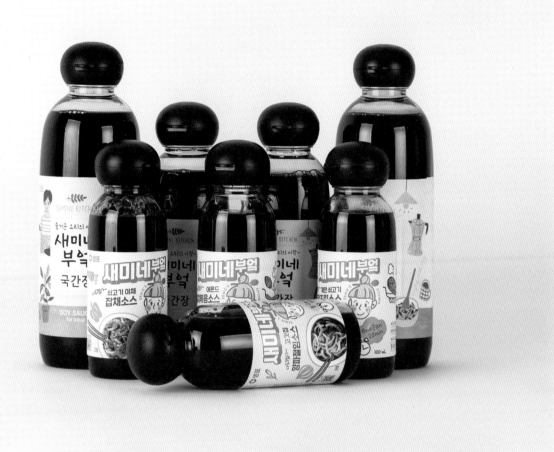

새미네부엌 용기 디자인

새미네부엌은 '즐거운 요리 혁명'이라는 브랜드 슬로건에서 알 수 있듯이 요리가 놀이처럼 즐거워지는 혁신적인 제품을 선보입니다. 기존 장류 이미지에서 벗어나 젊은 층의 소비자에게 친근하고 쉽게 다가갈 수 있도록 감각적인 형태로 용기를 디자인했습니다. 심플하고 모던한 원형 캡은 새미네부엌의 아이덴티티로 주방에 발랄함과 즐거움을 선사합니다.

Client
샘표식품
Year
2022

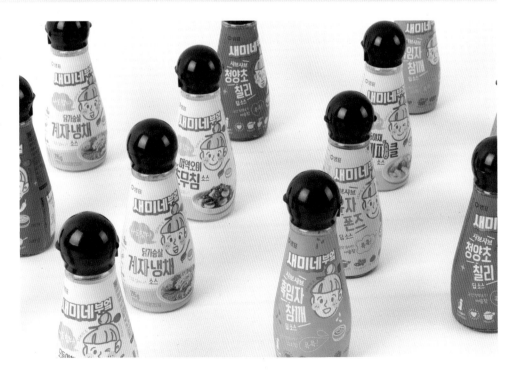

디자인모멘텀

디자인모멘텀은 서울에서 창의적인 에너지를 오랫동안 간직한
지역에 위치한 그래픽 디자인 스튜디오입니다.
유니크한 오브제로 가득한 숍, 훌륭한 커피를 맛볼 수 있는
카페 등 다양한 영감을 주는 모든 것에 주목하여 디자인
프로세스의 기반으로 삼으려고 합니다.

Company Name
디자인모멘텀

CEO
황지아

Website
designmomentum.org

E-mail
jiahwang@gmail.com

Telephone
010 3464 5834

Address
서울시 마포구 잔다리로 130 2층

Instagram
@designmomentum

Awards
2022 Red Dot Design Award
Winner
Ayunche, Package Design

2021 Red Dot Design Award
Winner
Cube Me, Brand Design

2017 Red Dot Design Award
Winner
88Bread, Brand Design

2016 Red Dot Design Award
Winner
Bath & Nature, Package Design

Business Area
그래픽 디자인
디자인 컨설팅
아이덴티티 디자인
에디토리얼 디자인
패키지 디자인
포토그래피

Client List
국립아시아문화전당
네이처리퍼블릭
담터
브레댄코
아모레퍼시픽
아모스 프로페셔널
애경
오설록
올리브영
웰킵스
이니스프리
정관장
종근당건강
킴벌리클라크
한국암웨이
LG생활건강
SPC

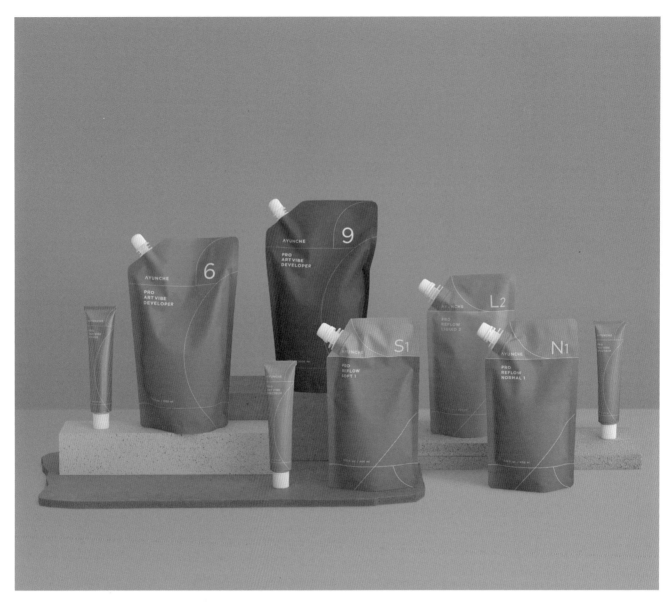

아윤채 살롱 퍼포먼스 패키지 디자인
아모스 프로페셔널(Amos
Professional)이 운영하는 헤어 살롱
브랜드 아윤채(Ayunche)의 2021년
프로 리플로우 제품 디자인입니다.
'에코-시크(eco-chic)'를 브랜드
핵심 키워드로 설정해 세련되고
도회적이며 강조된 신뢰성을 패키지에
담아냈습니다. 또한 라인과 컬러의
조화를 균형 있게 풀어내 브랜드 코어
밸류를 완성했습니다.

Client
아모스 프로페셔널
Year
2021

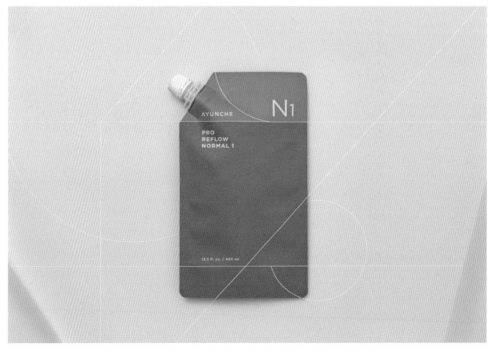

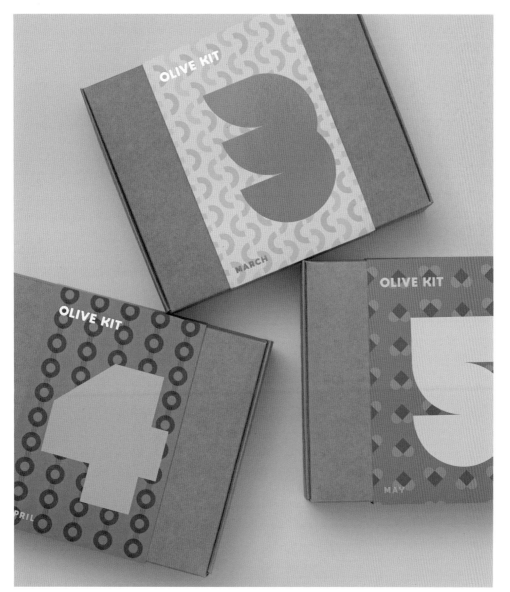

올리브영 올리브 키트 패키지 디자인

매달 한정으로 받아볼 수 있는 올리브영의 정기 프로모션인 올리브 키트(Olive Kit)는 주요 인기 브랜드의 대표 상품을 큐레이팅하여 뷰티 & 헬스 트렌드를 가장 빠르게 체험할 수 있도록 한 패키지입니다. 올리브영에서 느낄 수 있는 다양한 즐거움과 젊고 에너제틱한 무드를 매달 다른 패턴 디자인과 감성적이고 트렌디한 숫자 타이포그래피의 조합으로 표현할 수 있도록 디자인했습니다. 포인트 컬러와 그래픽의 변주로 시각적 즐거움과 흥미뿐만 아니라 컬렉션으로서의 가치와 소장 욕구를 높여줍니다.

Client
올리브영
Year
2022

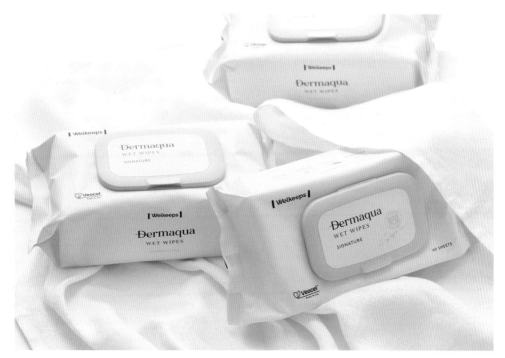

**웰킵스 더마쿠아 로고타이프·
패키지 디자인**

소중한 아이에게 아낌없이 투자하고, 더욱더 프리미엄 제품을 사용하길 원하는 엄마들의 트렌드를 반영한 웰킵스(Welkeeps)의 프리미엄 시그너처 물티슈 더마쿠아(Dermaqua)의 로고타이프와 패키지 디자인을 개발했습니다. 최근 라이프스타일과 인테리어 디자인을 반영하여 제품이 공간에 놓였을 때 조화를 이루도록 따뜻한 감성을 담아 디자인했습니다. 더마쿠아 로고는 깨끗한 제주의 용암해수를 나타낸 것으로, 세련된 세리프체를 사용하여 고급스러움이 느껴집니다.

Client
웰킵스
Year
2021

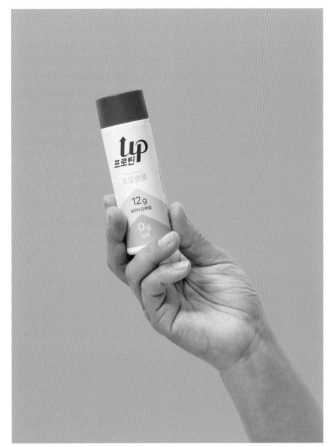

프로틴업 BI·패키지 디자인
프로틴업(Protein Up)은 운동을 즐기는
액티브한 사람들의 라이프스타일을
위한, 마시는 건기식 단백질
브랜드입니다. 로고 Up의 화살표와
패키지의 그래픽이 위를 향해 있어
상승감과 에너지가 느껴지고 블루
컬러는 건강함과 신뢰감을 나타냅니다.

Client
엔라이즈
Year
2022

**에이지투웨니스 스텔라 에디션 패키지
디자인**
중국의 광군제 행사 전용 기획 세트인
애경의 에이지투웨니스(AGE 20's)
시그너처 팩트 마스터 스텔라(Stella)
에디션 패키지입니다. 스텔라란
테마에 맞춰 밤하늘의 반짝이는 별과

별자리 일러스트레이션을 활용하여
디자인했습니다.

Client
애경
Year
2022

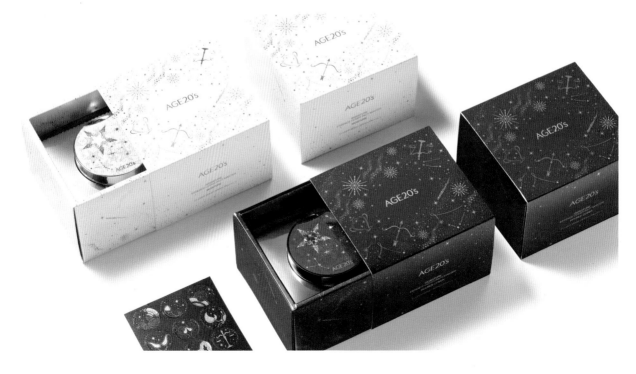

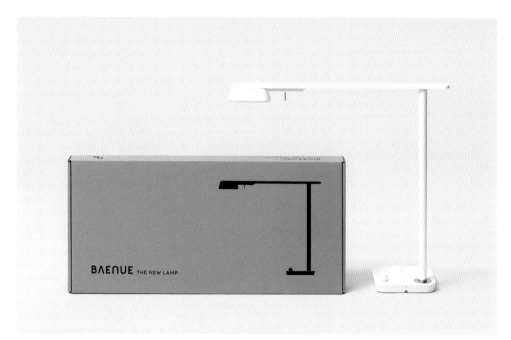

배뉴 더 뉴 램프 BI 외

새로운 조명 브랜드 배뉴(Baenue)는
재택근무의 증가로 나타난 홈 오피스
트렌드에 맞춰 하이 퀄리티의 조명
기구를 선보입니다. 기능성과 심미성을
모두 만족시키는 새로운 하이브리드를
경험할 수 있도록 사용자의
라이프스타일 경계를 없애는 것이
브랜드의 목적입니다. 디자인모멘텀은
브랜드 전략 수립, 네이밍, BI, 패키지,
키 비주얼 개발 등을 총괄했습니다.

Client
배뉴
Year
2022

새티니크 스캘프 뉴트리션 패키지

풍성한 모발과 건강한 두피를 위한
새티니크 스캘프 뉴트리션(Satinique
Scalp Nutrition)은 한국암웨이에서
새롭게 선보이는 탈모 케어 라인입니다.
프리스케일러, 트리트먼트, 탈모
방지 인텐시브 세럼 패키지는 정돈된
타이포그래픽과 감성적인 컬러
팔레트로 젠틀하면서도 효과적인
프로페셔널 룩을 연출합니다. 또한
다양한 욕실 스타일링에 무리 없이
어울리도록 고려한 톤 앤드 무드로
완성했습니다.

Client
한국암웨이
Year
2021

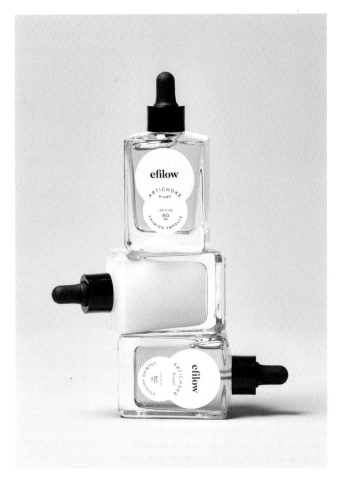

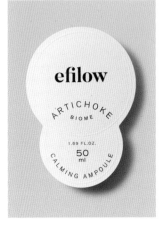

에필로우 BI·패키지 디자인
'슬로 뷰티' 콘셉트로 비건 스킨케어
브랜드 에필로우(Efilow)의 BI와 패키지
디자인을 진행했습니다. 연결된 2개의
원을 그래픽 모티브로 하여 시간과
공간을 순회하는 경험을 공유할 수

있도록 디자인했습니다. 또한 지속
가능함을 강조하는 에필로우의 브랜드
철학을 실천하기 위해 패키지부터 용기,
라벨까지 재활용이 가능한 친환경
소재를 적용했습니다.

Client
리바이탈랩
Year
2021

STEMBELL

스템벨 BI·패키지 디자인
스템벨(Stembell)은 종근당건강의
고기능성 프리미엄 안티에이징
스킨케어 브랜드입니다. 80년간 연구
개발한 종근당 바이오의 헤리티지와
동양의 단아함을 디자인 콘셉트로
삼았습니다. 로고타이프는 돌에 새겨진
세리프 서체에서 영감받아 양 끝 레터를
건축물의 기둥 양식처럼 표현하여
신뢰감과 입체감을 더했습니다. 패턴은
종근당건강의 특별한 기술 원료인 인체
유래 줄기세포에서 보이는 연결성의
의미를 담아 디자인했습니다.

Client
종근당건강
Year
2022

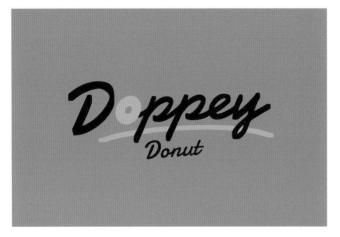

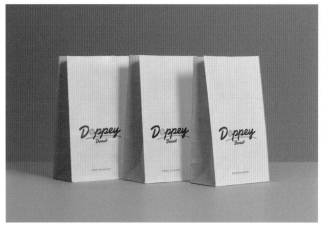

도피 BI·패키지 디자인 외

베지테리언뿐만 아니라 모두가
즐길 수 있는 비건 도넛 브랜드
도피도넛(Doppey Donut)을
브랜딩했습니다. 이름만으로도
활기차고 건강한 매력이 떠오르도록
'멋진, 끝내주는'을 뜻하는 영어
'dope'를 사용해 '그 자체로 멋진
도넛'이라는 의미를 담았습니다.
건강과 즐거움을 모두 누리고 싶어
하는 20대 여성을 주 고객층으로 삼아
브랜드 전략, 네이밍, 로고타이프,
패키지 등을 디자인했습니다. '펑키한,
건강한, 맛있는'이라는 비주얼 콘셉트로
그라피티 스타일의 로고타이프, 도넛의
크리미한 토핑과 와일드한 애니멀
패턴을 모티브로 한 일러스트레이션을
선보였습니다.

Client
브래댄코
Year
2022

파리바게뜨 수능 선물 세트 패키지 디자인

'고진감래'를 콘셉트로, 세대를 초월한
따듯한 감성을 지닌 일러스트레이터
주(JOO)와 함께 2022년 수능 선물
세트를 디자인했습니다. 희망의
메시지를 전하는 새, 지혜의 올빼미,
그리고 아름다운 결말을 상징하는
꽃길을 응원의 메시지와 함께
담아냈습니다.

Client
파리바게뜨
Year
2021

디자인사강

2000년 7월, 작가 프랑수아즈 사강(Françoise Sagan)
이름에 '강처럼 잔잔하게 생각하는 디자인'이란 의미를 더하여
디자인사강(思江)이 출발했습니다. 디자인사강은
전시 도록을 시작으로 기업 홍보 브로슈어, 홈페이지,
동영상, 공간 연출 그리고 출판 기획까지 편집자의 시선으로
클라이언트의 이야기를 전합니다. 2021년에는 20년간
작업한 전시 도록 중 20점을 선별하여 그 도록에 수록된
공예 작품을 함께 전시하는 〈212121, 디자인사강
전시도록〉전을 진행한 바 있습니다.

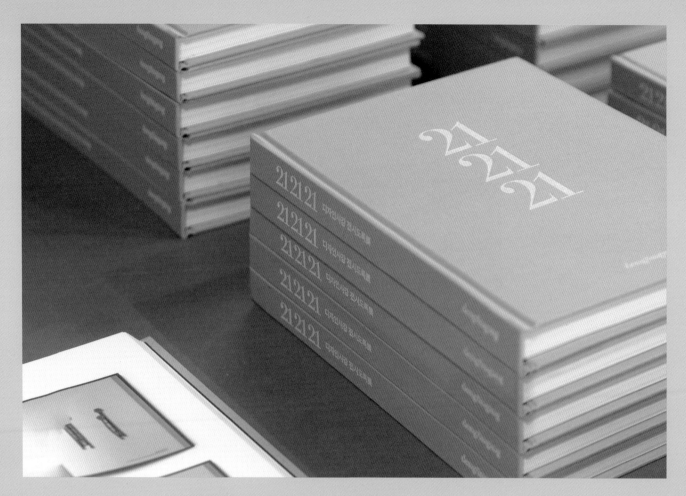

Company Name
디자인사강

CEO
주성수

Website
designsagang.com

E-mail
me@designsagang.com

Telephone
02 2265 2820

Address
서울시 중구 동호로 282 5층

Instagram
@designsagang

Awards
2021 대한민국미술대전
서울시의회의장상
디자인·현대공예 부문
시각 디자인 분야

Business Area
웹 디자인
전시 디자인
출판 디자인
편집 디자인

Exhibition
2022
〈UE14 언리미티드 에디션〉
서울시립 북서울미술관

2021
〈212121, 디자인사강 전시도록〉
모이소 갤러리

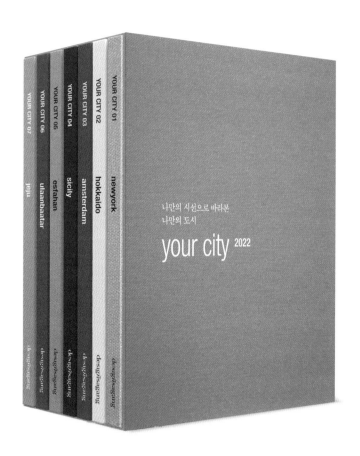

〈Your City 2022〉 출판

"누구에게나 가슴 한구석에 나만의 도시가 있다." 디자인사강이 기획한 〈Your City 2022〉는 건축가, 그래픽 디자이너, 바이닐 바 운영자, 여행가, 셰프, 교육 마케터, 개신교 목사 등 다양한 직업을 가진 이들이 각자가 경험한 도시에서의 시간과 기억을 기록한 사진집입니다.

또한 그곳에서 느낀 감정을 쓴 글도 수록해 그들의 시선을 풍부하게 공유할 수 있습니다. 각 도시를 담은 카메라는 스마트폰일 수도 있고 준중형급 카메라일 수도 있습니다.
그 어떤 것도 규정된 것이 아니라 '그때 그곳에서 어떤 존재로 있었는가'에 대한 기록입니다.

이 책은 해마다 시리즈로 출판할 예정입니다. 제주를 시작으로 국내 도시 한 군데를 포함하여 우리가 갔거나 아직 만나지 못한 도시 이야기를 사진으로 전하고자 합니다. 시간이 흐른 뒤 같은 도시가 다른 이의 시선으로 기록되어 '나만의 도시'가 '당신의 도시'가 될 수 있음을 이야기합니다.

Client
디자인사강
Year
2022

〈김선우 도록 Vol.7〉 전시 도록 편집

"낙원으로 향하는 항로를 꿈꾸다. 김선우 작가가 그려내는 도도새는 스스로 날기를 포기하여 멸종되었으나, 그가 펼쳐낸 낙원에서 비행경로를 살피고 자유롭게 비행하는 꿈을 꿉니다. 그렇게 완성된 꿈의 지도는 현실을 살아내고 있는 많은 이들에게 희망의 날개를 상상하는 힘을 전해줍니다."

프린트베이커리가 소개하는 김선우 작가의 도도새입니다. 디자인사강이 전시 〈Star Seeker〉에 맞춰 제작한 전시 도록 〈김선우 도록 Vol.7〉은 작가의 이야기가 지면에 자연스럽게 흐르도록 주인공 도도새의 행동 하나하나를 체크하며 작품의 크기와 색채, 그리고 종이 재질과 제본,

마지막에 도록을 담는 케이스까지 하나의 결로 이어지도록 구성했습니다. 디자인사강이 생각하는 도록의 가치는 작가의 작품뿐 아니라 디지털 공간에서 쉽게 접할 수 없는 작가의 마음까지 그대로 전달하는 디자인에 있습니다. 〈김선우 도록 Vol.7〉은 그 가치를 담아 낸 작업이었습니다.

Client
프린트베이커리
Year
2022

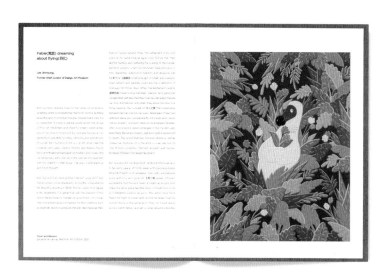

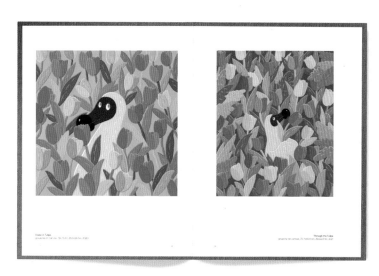

원방테크 기업 홍보 브로슈어 기획

"Your best room engineering partner."
30년간 노하우를 쌓아온 원방테크는
반도체, 디스플레이, 2차 전지 생산
인프라의 핵심인 룸 엔지니어링 산업의
글로벌 리더입니다. 우리가 직접 그
브랜드를 만날 일은 없지만, 우리 생활
깊숙이 스며 있는
원방테크의 미션과 철학을 담는 홍보

브로슈어 작업은 코로나19가 한창이던
2021년에 시작하여 현재 다양한 매체로
확장되고 있습니다. 스무 해가 넘도록
A4 종이 위에 이미지와 텍스트를
해체하고 새롭게 구성하는 편집과
디자인을 해온 디자인사강의 '편집의
힘'은 동영상과 홈페이지, 브랜딩
디자인까지 모든 콘텐츠를 나누고

재구성하는 즐거움이었습니다.
언론에 매번 소개되어 기업의
이름을 알리는 것을 중요한 이슈로
삼는 것이 아니라 자신의 가치를 믿고
굳건히 걸어가는 단단한 클라이언트를
만났다는 게 디자인사강에게도
무엇보다 값진 경험이었습니다.

Client
원방테크
Year
2021-2022

Care for Human | Business Division

1:1

Wonbang Tech has all the business solutions
to meet your needs.

Whether it be the semiconductor, display, rechargeable battery, pharmaceuticals/bio,
or data center industry, we provide the most suitable and optimized engineering services
for you.
We yield optimal data that meets customer requirements, with know-how
obtained from various experiences.
Also, we are increasing customer satisfaction with customized
solutions that take into account environmental requirements.
From engineering services to general construction -
we will optimize your needs 1 on 1.

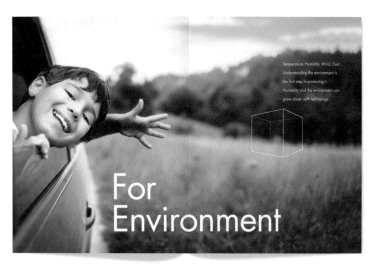

Temperature, Humidity, Wind, Dust...
Understanding the environment is
the first step in protecting it.
Humanity and the environment can
grow closer with technology.

For Environment

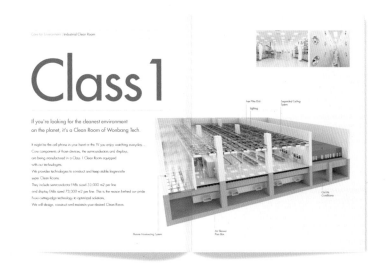

Care for Environment | Industrial Clean Room

Class 1

If you're looking for the cleanest environment
on the planet, it's a Clean Room of Wonbang Tech.

It might be the cell phone in your hand or the TV you enjoy watching everyday...
Core components of those devices, the semiconductors and displays,
are being manufactured in a Class 1 Clean Room equipped
with our technologies.
We provide technologies to construct and keep stable large-scale
super Clean Rooms.
They include semiconductor FABs sized 33,000 m2 per line
and display FABs sized 73,000 m2 per line. This is the reason behind our pride.
From cutting-edge technology to optimized solutions,
We will design, construct and maintain your desired Clean Room.

모임 별

모임 별(Byul.org)은 우연히 만난 친구들의 술
모임에서 시작되어 음악을 만들고 연주하는 밴드이자
디자인·브랜딩·기획 등의 작업을 하는 크리에이티브 컨설팅
스튜디오로 활동해왔습니다. 서울에 작업실을 운영 중이며
서현정, 이선주, 오태경, 장용석, 조태상, 허유, 황소윤으로
구성되어 있습니다.

Company Name
모임 별(Byul.org)

CEO
조태상

Website
www.byul.org

E-mail
byul@byul.org

Telephone
02 545 9073
010 9707 9073

Address
서울시 강남구 선릉로 833

Instagram
@byul.org_seoul

Business Area
공연, 이벤트 기획·운영
광고, 바이럴 등 영상 기획·제작
브랜드 네이밍
브랜드 전략 수립
사인 체계 개발
실내·외 건축 디자인·시공
아이덴티티 개발
애플리케이션 디자인
앱 기획·개발
영화·광고 음악 작사·작곡
웹사이트 기획·개발
음악·음향 컨설팅
인터랙티브 솔루션
전시 기획·제작·운영
책·잡지·콘텐츠 기획
책·포스터·브로슈어 편집 디자인
패키지 디자인

Client List
국립아시아문화전당
국립중앙박물관
리움미술관
문화재청
문화체육관광부
부산국제영화제
삼성물산
서울공예박물관
서울대학교 미술관
신세계
아모레퍼시픽
아트선재센터
에르메스
이노션 월드와이드
일민미술관
제50·55회 베니스 비엔날레 한국관
코오롱F&C
한섬
한화
현대자동차
CJ E&M
KGC인삼공사
LF(구 LG패션)
SK

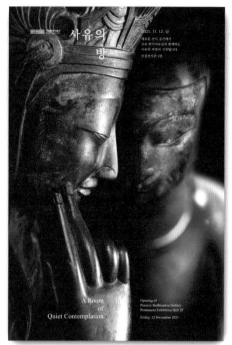
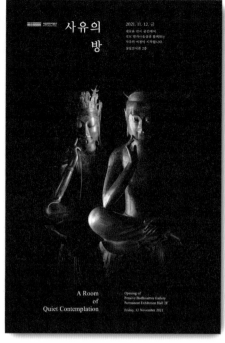
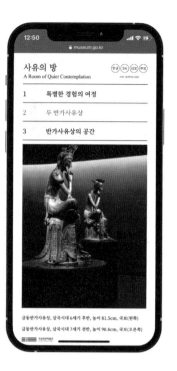

**국립중앙박물관 〈사유의 방〉 포스터
디자인 외**
우리나라 국보 반가사유상 2점을
전시한 〈사유의 방〉에서 모임 별은
〈사유의 방〉 개관 및 판매용 포스터
디자인, 전용 브로슈어, 웹, 앱 개발,
기념 가방 디자인과 제작, 외벽
파사드 영상 디자인 및 제작 등을
진행했습니다.

Client
국립중앙박물관
Year
2021

부산국제영화제 비주얼 아이덴티티
커뮤니티 비프의 비주얼 아이덴티티는
커뮤니티와 부산국제영화제(BIFF)의
C와 B를 조합한 CB 형태로, 환하게
웃는 사람의 모습을 구현해 유쾌하고
역동적인 이벤트의 특성을 드러냅니다.
동네방네비프의 아이덴티티는
부산국제영화제의 메인 로고와 같이
동양의 전각 기법을 활용하되, 동네
구석구석을 돌아보며 영화를 즐기는
재미와 생동감을 직관적으로 경험할
수 있도록 구현했습니다. 동네방네비프
로고를 구성하는 획은 부산 시내 전역의
축제라는 의미를 담아 부산시를 이루는
총 16개 구와 군에 맞춰 16가지 색으로
나타냈습니다.

Client
부산국제영화제
Year
2022

아뜰리에 에르메스 브랜딩

아뜰리에 에르메스는 에르메스가
설립한 아시아 유일의 공식 미술관으로
2006년 메종 에르메스 도산 파크
개장과 함께 문을 열었습니다. 모임
별은 파리 에르메스 본사의 의뢰로
아뜰리에 에르메스 BI와 각종 시각 체계
셋업 작업을 진행했습니다. 아울러 개장
이후 아뜰리에 에르메스에서 전개되는
각종 전시 관련한 그래픽 디자인,
인비테이션·카탈로그 디자인, 국내외
매체 광고 및 웹사이트 디자인 등을
맡았습니다.

Client
에르메스
Year
2006-2012

모임 별　　　　　065

일상을 빚는 예술, 서울공예박물관
The Art that Crafts The Day, SeMOCA

서울공예박물관 론칭 브랜딩
2021년 개관한 서울특별시 산하
서울공예박물관의 개념과 지향점을
담은 브랜드 슬로건을 만들고
관객들이 공예의 본질에 대해

직관적으로 이해할 수 있도록 리플릿과
포스터, 모션 그래픽, 배너, 기념품 가방
등을 디자인했습니다.

Client
서울공예박물관
Year
2021

베니스 비엔날레 한국관 웹사이트
이탈리아 베니스에서 열린 제55회
베니스 비엔날레 한국관 웹사이트
기획과 디자인, 제작을 담당했습니다.

Client
제55회 베니스 비엔날레 한국관,
한국문화예술위원회
Year
2013

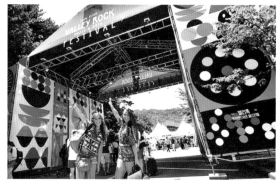

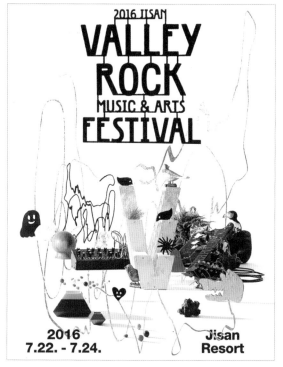

지산 밸리록 뮤직 앤드 아츠 페스티벌
브랜딩·아트 디렉션·디자인
2016년 새 콘셉트로 정비한 지산
밸리록 뮤직 앤드 아츠 페스티벌의
포스터, 리플릿, 공간 및 설치물 적용
그래픽, 스태프 유니폼과 표찰, 관객용
각종 기념품, 무대 및 건물 적용 그래픽
등을 디자인했습니다. 또한 홍보용
바이럴 영상과 웹·모바일용 모션
그래픽을 기획 및 제작했습니다. 아울러
페스티벌 총괄 아트 디렉터로서 신설된
아트 부문을 진행할 큐레이터와 여러
기획자, 작가들을 섭외하고 각 공간에
배치하여 더욱 풍성하고 확장된 개념의
페스티벌이 되도록 힘을 모았습니다.
뮤지션으로서 파티 디제이로
참여하기도 했습니다.

Client
CJ E&M
Year
2016

모임 별 067

국립아시아문화전당
브랜딩·시설 전체 사인 시스템
개발·애플리케이션 디자인
문화체육관광부 및 산하기관
아시아문화개발원의 의뢰로
국립아시아문화전당의 메인
아이덴티티 개발과 전체 건축물 사인

시스템 설계를 진행했습니다. 담당
부서인 공간기획팀과 함께 메인
아이덴티티와, 공통 적용되는 산하기관
민주평화교류원·아시아문화정보원·
문화창조원·어린이문화원·
아시아예술극장의 아이덴티티를
디자인했습니다.

Client
국립아시아문화전당
Year
2015

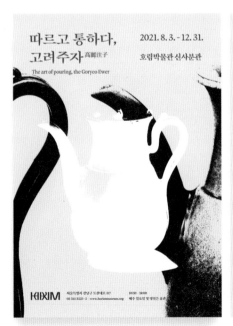

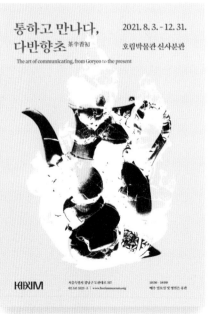

호림박물관 전시 디자인
2021년 8월 3일부터 12월 31일까지
호림박물관 신사분관에서 열린 전시
〈따르고 통하다, 고려주자高麗注子〉와
연계 전시 〈통하고 만나다,
다반향초茶半香初〉의 도록, 포스터,
전시 공간 그래픽 등을 디자인했습니다.

Client
호림박물관
Year
2021

마담꾸꾸 사운드북 시리즈
기획 · 편집 · 제작 외
팀원인 조태상이 조안펜슬(Joan
Pencil)이란 일러스트레이터
작가명으로 그림을 그리고, 모임 별이
뮤직비디오를 제작하고 디자인해
완성한 재즈 음반, 책 기획 제작
프로젝트입니다. 2021년에 선보인
볼륨 1의 성공에 힘입어 볼륨 2 등의
시리즈로 이어가고 있습니다.

Client
마담꾸꾸 프레스
Year
2021-2022

바이석비석

2013년 서울에서 창립한 디자인 스튜디오 바이석비석은
공간의 쓰임에 따라 그 본질을 간결하게 표현하는 것을
목표로 합니다. 그것이 바이석비석을 필요로 하는 사람들과
그들이 추구하는 행복을 위해 필요한 것이라고 믿습니다.
바이석비석이 생각하는 좋은 공간이란 하나의 이야기가
펼쳐져 사용자가 그것을 느끼고 공감할 수 있는 곳이라고
생각합니다.

Company Name
바이석비석

CEO
석준웅

Website
byseog.com

E-mail
punkyjiro78@byseog.com

Telephone
02 792 0107

Address
서울시 용산구 원효로89길
13-9 2층

Instagram
@by_seog_be_seog

Awards
2022 iF Design Award,
2022 Iconic Awards
Winner
OPNNG

2020 Iconic Awards
Best of Best
Aeichi Korean Medical Clinic

2020 Iconic Awards
Winner
Royal Lounge

2019 Asia Design Prize,
Golden Scale Best Design Award
Winner
Aeichi Korean Medical Clinic

Business Area
가구·조명 디자인
공간 디자인
공간 아이덴티티 디자인

Client List
국립문화재연구원
노루페인트
대원칸타빌
로얄앤컴퍼니
롯데GRS
모델솔루션
비주얼
신세계프라퍼티
애이치한의원
옵티컴
조선옥
테이스트앤드테이스트
폴트버거
힘난다슈퍼푸드

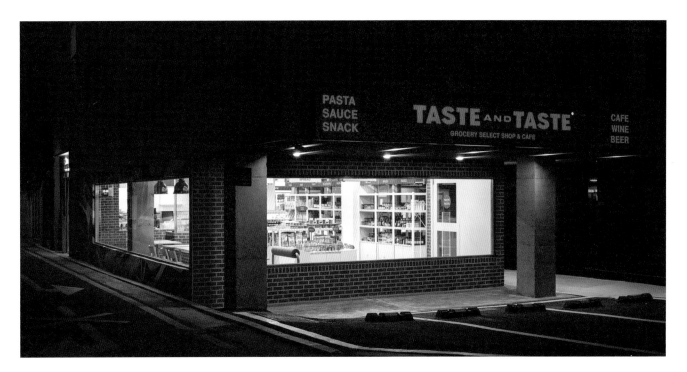

테이스트앤드테이스트 공간 디자인
온·오프라인을 넘나드는 장소적 경계와
초 단위를 다투는 시간적 한계를
넘어 마을 어귀를 묵묵히 지키는 옛
구멍가게의 든든함과 편안함의 정서를
테이스트앤드테이스트(Taste and
Taste) 공간에 담아내고자 했습니다.

Client
테이스트앤드테이스트
Year
2021

롯데리아 홍대점 공간 디자인
1979년 한국에 들어와 40여 년이란
세월이 흐른 만큼 롯데리아에 시급한
것은 스스로 하고 싶은 일보다는
필요한 일이 무엇인지를 인지하는
것이라고 생각했습니다. 단순히
롯데리아의 아이덴티티를 개선하는
차원이 아니라 롯데리아를 완전히 새로
정립하는 수준이 필요하다는 전제 아래
프로젝트를 진행했습니다.

Client
롯데GRS
Year
2021

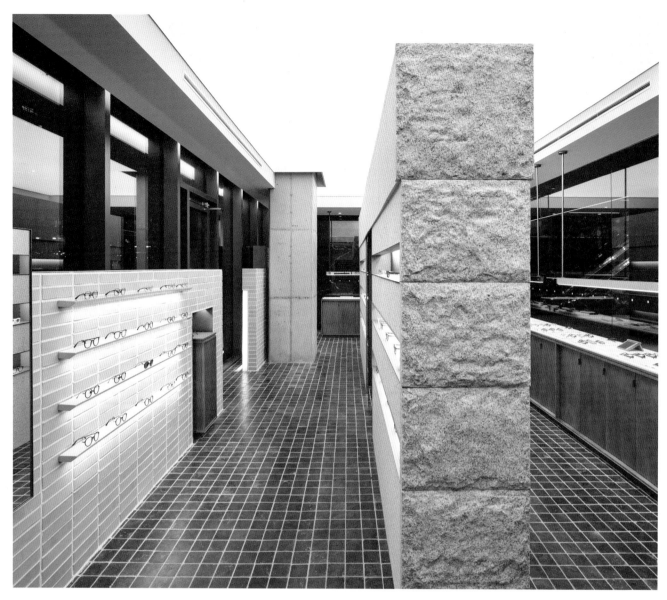

윤 판교 공간 디자인
자연을 모티브로 한
'밸런스(Balance)'와 한국적
미니멀리즘을 표방한 '미니멀(Minimal)'
두 가지를 키워드로 삼은 윤이란
브랜드를 이해하고 윤 판교만의
메시지를 공간에 드러냈습니다.

Client
옵티컴
Year
2022

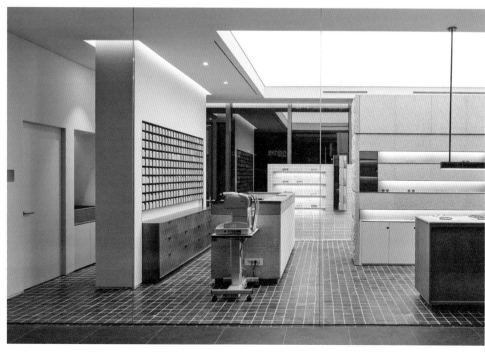

모델솔루션 CMF 랩 공간 디자인
손쉽게 해체하고 조립할 수 있는
수납 모듈을 구현하는 것이
모델솔루션(Model Solution) CMF 랩
프로젝트의 중요한 과제였습니다. 이에
따라 하나의 소재와 하드웨어를 이용한
모듈형 공간을 계획했습니다.

Client
모델솔루션
Year
2020

오프닝 공간 디자인
오프닝(OPNNG)은 '갤러리에서 와인을
음미한다면'이란 슬로건을 공간화한
프로젝트입니다. 사람, 와인과 음식,
작품과 가구, 음악과 빛 등 공간을
채워주는 요소들이 조화를 이루며
각각의 매력이 발산될 수 있도록 균형과
배치에 공을 들였습니다.

Client
테이스트앤드테이스트
Year
2021

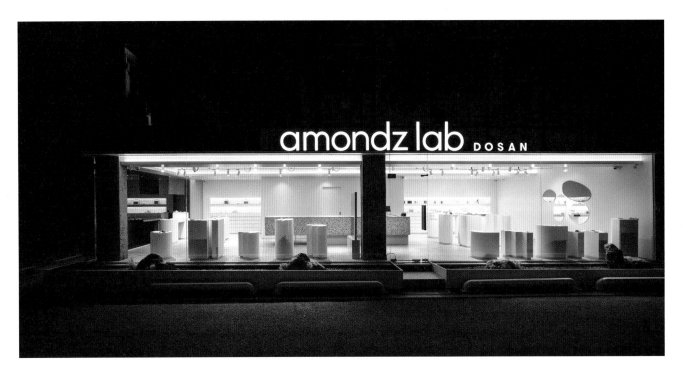

아몬즈랩 도산 공간 디자인
아몬즈랩(Amondz Lab) 도산에서
다루는 주얼리를 위해 조형 요소인
면을 강조하는 디자인이 필요했습니다.
공간에 펼쳐진 다양한 면은 주얼리를
돋보이게 하는 훌륭한 배경임은
물론이고 그림자라는 또 다른 면과
결합해 공간을 한층 더 풍부하게
만듭니다.

Client
비주얼
Year
2021

힘난다버거 공간 아이덴티티 디자인
이름에서 느껴지는 브랜드의 유쾌한
철학을 강조해 '건강'이란 메시지는
조금 가볍게 하되, '맛있는 음식을
먹는다'라는 행위의 즐거움을 부각하는
방향으로 공간을 디자인했습니다.

Client
힘난다슈퍼푸드
Year
2021

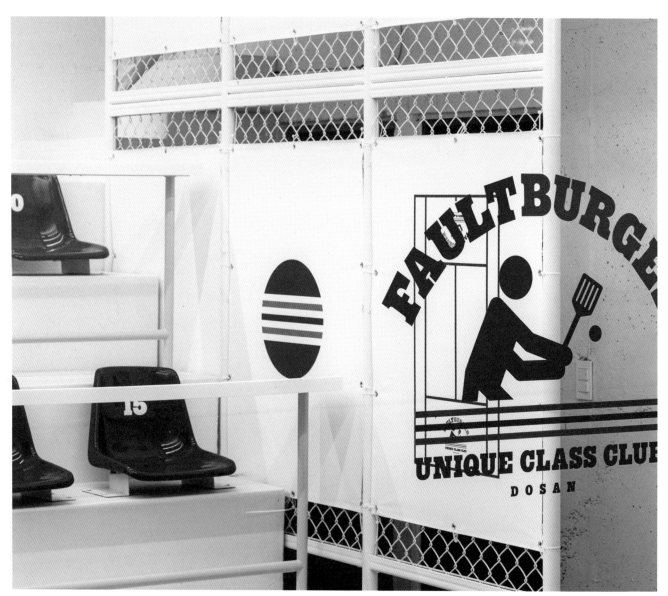

폴트버거 도산 공간 디자인
폴트버거(Fault Burger) 도산은
은유만이 멋을 표현하는 전부가
아니며 대상을 직접 이야기해도 좋은
표현이 될 수 있다는 생각을 구현한
프로젝트입니다. 고객이 단번에 쉽고
재미있게 느낄 수 있도록 테니스장이란
콘셉트를 직관적으로 시각화한
디자인이 특징입니다.

Client
폴트버거
Year
2020

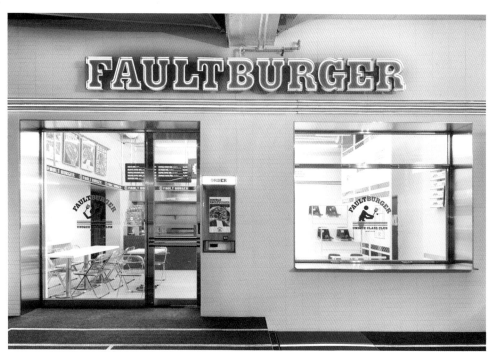

바이석비석

스튜디오 바톤

2013년에 설립한 바톤은 웹사이트 구축과 비주얼 브랜딩
영역에서 활발하게 활동하는 스튜디오입니다.
웹 에이전시이자 디자인 스튜디오로서의 복합적인 정체성을
바탕으로, 기능과 디자인에 대해 분명한 취향과 기준을 가진
브랜드들의 크리에이티브 파트너로서 입지를 다져가는
중입니다. 기능적이고 아름다운 작업을 추구하는 사람들이
함께 모여 일하고 있습니다.

Company Name
스튜디오 바톤

CEO
이아리, 한송욱, 김한성

Website
ba-ton.kr

E-mail
contact@ba-ton.kr

Telephone
02 735 0182

Address
서울시 마포구 월드컵북로6길 26
5층

Instagram
@studio.baton

Business Area
매뉴얼 개발
애플리케이션 개발
홈페이지 개발
홈페이지 유지 관리 및 운영
BI
UI 기획·디자인
UX 기획

Client List
디자인프레스
매거진 〈B〉
모어비전
성북문화재단
스페이스로직
슬로우스테디클럽
식스티세컨즈
어피티
오설록
온양민속박물관
참깨연구소
키아프 서울
파사드패턴
프린트베이커리
하이츠

매거진 〈B〉 웹사이트 개발
브랜드를 둘러싼 비즈니스,
라이프스타일에 대한 균형적 관점을
통해 여러 매체를 망라한 콘텐츠를
제작하는 매거진 〈B〉의 웹사이트를
개발했습니다.
magazine-b.co.kr

Client
비미디어컴퍼니
Year
2022

하이츠 웹사이트 개발
의류와 라이프스타일 아이템은 물론
서브컬처를 기반으로 한 다양한
브랜드를 국내에 소개하는 하이츠
웹사이트를 개발했습니다.
heights-store.com

Client
피드인터내셔널
Year
2022

공업사 BI

성북문화재단에서 운영하는 팝업
스토어이자 성북구 청년을 대상으로
창업과 취미 활동을 돕는 공간인
공업사의 BI를 개발했습니다. 콘텐츠를
담는 빈 그릇의 공간이라는 개념에서
출발한 BI는 비움과 채움, 가능성의
선순환으로 표현했습니다.

Client
성북문화재단
Year
2022

참깨연구소 CI
스마트 도어록을 포함해 공간 출입을
쉽게 제어하고 관리할 수 있는 제품과
솔루션을 제공하는 참깨연구소의 CI를
디자인했습니다. 새로운 CI는 일상에
여유와 영감을 주는 라이프스타일을
제안합니다.

Client
참깨연구소
Year
2022

**스페이스로직 BI·사이니지·
웹사이트 개발**
가구가 만드는 공간과
라이프스타일을 디자인하는
스페이스로직(Space+Logic)의 BI,
사이니지, 웹사이트를 개발했습니다.
스페이스로직의 고유한 브랜드
정체성을 일관성(Continuity),
포괄성(Inclusivity), 명료성(Clarity),
지속 가능성(Sustainability) 네 가지
키워드로 설정했습니다.
spacelogic.co.kr

Client
스페이스로직
Year
2021

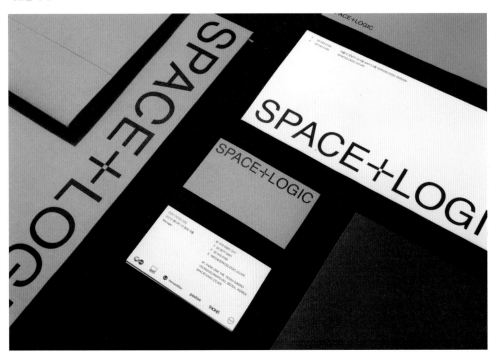

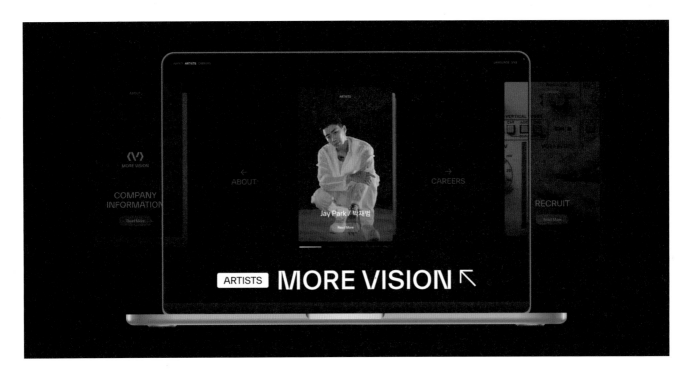

모어비전 웹사이트 개발
장르와 비즈니스 모델에 경계,
한계, 편견이 없는 엔터테인먼트
허브 모어비전(More Vision)의
공식 웹사이트와 오디션 사이트를
개발했습니다.
morevision.kr
audition.morevision.kr

Client
모어비전
Year
2022

온양민속박물관 웹사이트 개발
온양민속박물관 웹사이트를
제작했습니다. 온양민속박물관은 민속
자료를 체계적으로 수집·보존·전시하고
세계에 한국 문화의 독자성을 선양하기
위해 설립한 문화 공간입니다.
onyangmuseum.or.kr

Client
온양민속박물관
Year
2019

헤이팝 BI·웹사이트 개발
다양한 브랜드와 크리에이터의 영감
어린 프로젝트를 선별하여 소개하는
플랫폼 헤이팝(Hey Pop)의 BI,
웹사이트를 개발했습니다. 'hey'라는
단어에서 느껴지는 친근함과 리듬감을
시각적으로 담아냈습니다.
heypop.kr

Client
디자인프레스
Year
2021

스튜디오 바톤 085

스튜디오 에프오아이

스튜디오 에프오아이는 'The Form of Invisibles'의 약자로
가시화되지 않은 생각, 일상, 시간의 조각을 형태화하겠다는
뜻을 담고 있습니다. 관념이 물성을 가질 때, 환상이 현실이
될 때, 그리하여 질서란 새로운 규칙이 생겼을 때
브랜드 메시지는 더 강력해지고 다음 목표를 향해
나아가는 동력이 된다고 생각합니다.

Vision is the art of seeing what is invisible to others

FOI

THE FORM OF INVISIBLES

FLAWLESS ON IMAGINATION

Company Name
스튜디오 에프오아이

CEO
조항성

Website
studio-foi.com

E-mail
foinvisibles@gmail.com

Telephone
010 5923 8414

Address
서울시 용산구 후암로28마길 35

Instagram
@studio_foi

Awards
2022 iF Design Award
Winner
Balhyo Gotgan,
The Grocer of Korean Delicacy

2022 Red Dot Design Award
Winner
Balhyo Gotgan,
The Grocer of Korean Delicacy

Business Area
그래픽 디자인
네이밍
디자인 컨설팅
아이덴티티 디자인
에디토리얼 디자인
패키지 디자인

Client List
더묘정
더츰미
신세계백화점
음미혜
제이엘피인터내셔널
코람코에너지플러스리츠
CJ웰케어

발효:곳간 BI·패키지 디자인

국가 지정 명인과 유명 식품 생산자가
만든 발효 음식을 고객에게 제안하는
신세계 프리미엄 한식 편집숍 브랜드
발효:곳간의 브랜드 내러티브,
BI, 패키지 디자인 시스템(패키지 52종,
206가지), ISP 디자인을 개발했습니다.
심벌은 발효:곳간의 첫 자음 'ㅂ'을 시간,
공간을 뜻하는 한자 '사이 간(間)'
형태로 재구성한 뒤 목판 인장 형태로
디자인해 발효 식품을 완성하는 숙성의
시간과 향토 음식이란 공간적 의미를
담았습니다.
라벨 디자인에는 한국적인 맛과
정서를 직관적으로 표현하기 위해 전통
책의 타이포그래피적 요소를 바탕으로
다양한 식품에 효율적으로 적용할 수
있는 그리드 시스템을 적용했습니다.
부정을 막고 맛과 건강을
기원하며 장독대에 금줄을 걸었던
우리네 풍습을 발효:곳간 브랜드
디자인을 관통하는 핵심 요소이자
브랜드 메시지로 사용했습니다.
발효 식품은 지역마다, 더 좁게는
집집마다 고유의 맛과 정서가 깃든 만큼
이곳에서 소개하는 제품 역시 가볍게
소비되기보다 한 권의 책처럼 각각의
역사와 철학이 전달되기를 바라며
디자인했습니다.

Client
신세계
Year
2021-2022

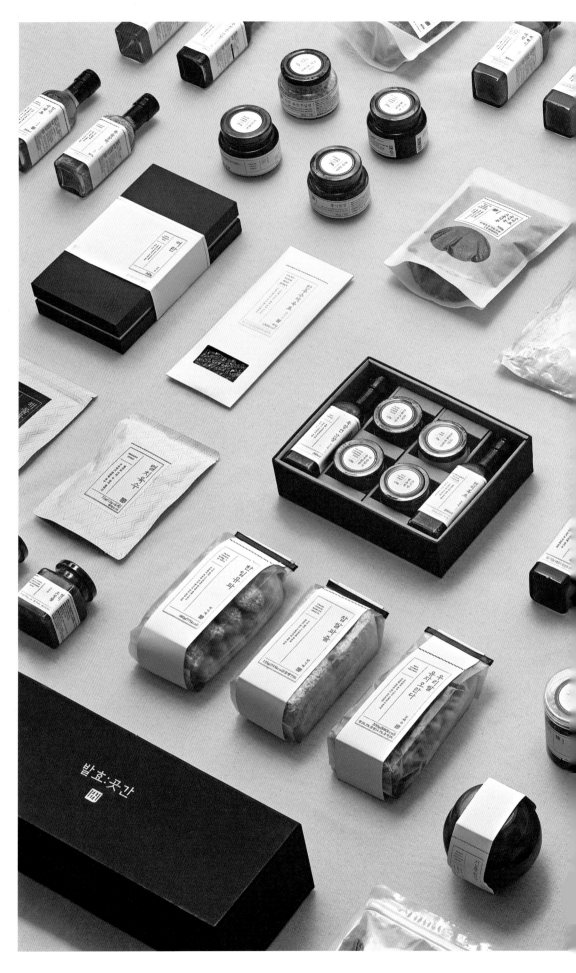

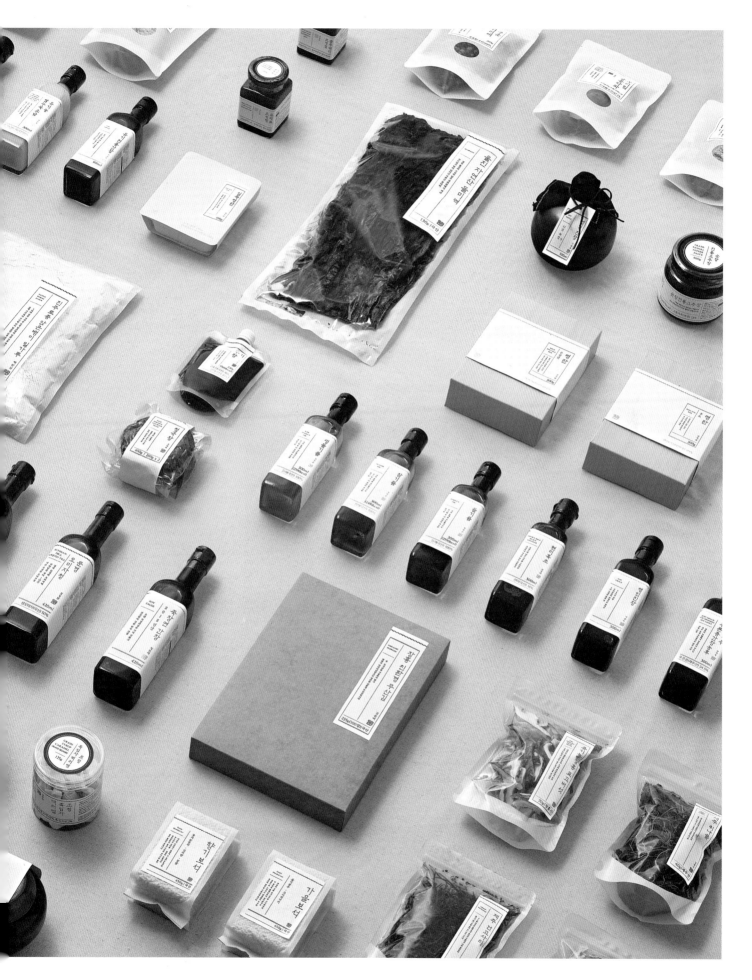

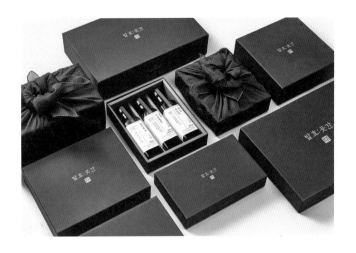

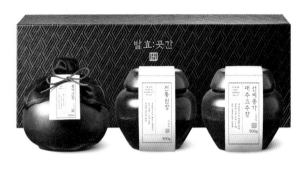

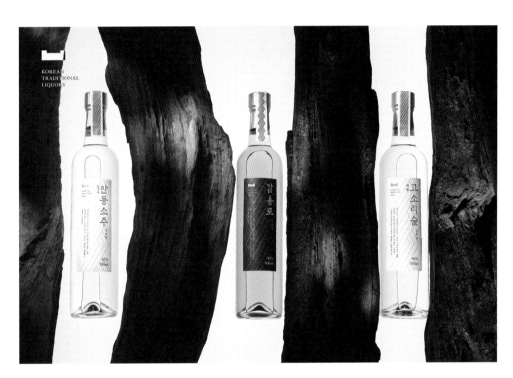

발효:곳간 전통주 라인 BI·패키지 디자인

한국의 특산 식품을 큐레이션하는
편집숍 발효:곳간의 전통주 라인 브랜드
디자인으로 브랜드 내러티브, BI, 패키지
디자인(증류주, 약주, 탁주, 스파클링
약주, 스파클링 탁주, 쇼핑백 등)을
개발했습니다. 전통주를 만드는 방식과
의미, 문화에 집중했고 그 가치를
디자인에 담아 고객에게 전달하고자
했습니다. 발효:곳간의 브랜딩 시스템을
통해 전통주를 현대적으로 해석하고
유기적으로 변주하여 통일된 브랜드
이미지와 각각의 개성이 담긴 패밀리
룩을 만들었습니다.

Client
신세계
Year
2022

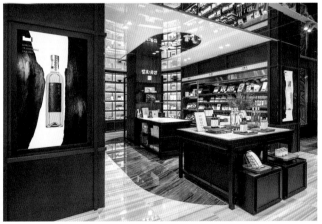

FATDOWN

팻다운 리브랜딩
국내 최초 다이어트 건강기능식품
팻다운(FatDown)의 리브랜딩을 통해
브랜드 내러티브, BI, 패키지 디자인
시스템을 개발했습니다.
"Do! FatDown!" 운동과 함께 하는
헬스케어 이미지를 BI와 비주얼
시스템에 담았습니다.

Client
CJ웰케어
Year
2022

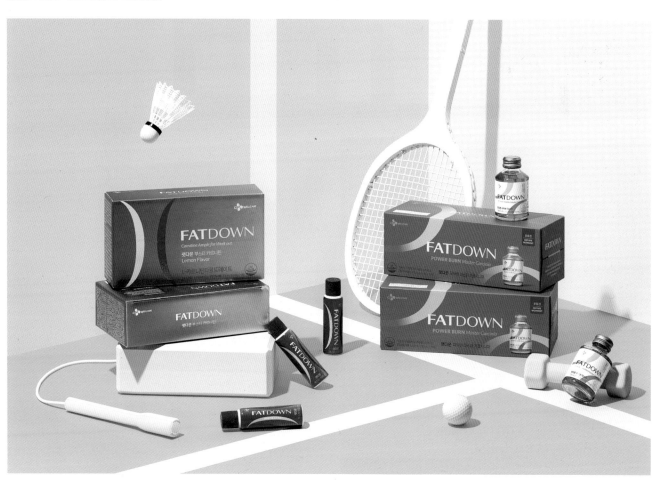

My wellcare'

마이웰케어 BI
CJ웰케어의 자사 몰 마이웰케어(My
Wellcare)의 BI를 개발했습니다.
고객 한 분 한 분의 건강한 삶을 위하여
새로운 웰니스 솔루션을 제공한다는
브랜드 철학을 담았습니다.

Client
CJ웰케어
Year
2022

PVCS 브랜딩
인플루언서 기반의 브랜드를 넘어
하나의 독자적인 브랜드로 나아가고자
하는 니즈를 담아 BI를 개발했습니다.
PVCS의 메인 아이덴티티는 더촘미가
만들어온 브랜드 가치에 'Be Bold'란
방향성을 담았습니다. 올곧고 에지
있는 볼드한 타입은 '나다움'에서 오는
진정성과 자신감을 상징합니다.
PVCS 오브젝트 아이덴티티는
캔버스에서 선의 움직임이 예술을
만들어가는 것처럼 세상이라는
캔버스에서 오브젝트가 영감과
빛나는 순간을 만들어주며 또 다른
창조적 무브먼트로 이어준다는 가치를
담았습니다.

Client
더촘미
Year
2020

마이묘 브랜딩

퀄리티 높은 아동복으로 빠르게
성장하고 있는 마이묘(Mymyo)의 BI,
프로모션 & 스페셜 아이덴티티,
비주얼 시스템을 개발했습니다.
함께 자라는 경험을 더해가는 알파
세대의 'Plus' 가치를 디자인 전반에
담아냈습니다.

Client
더묘정
Year
2022

음미혜 브랜딩

식혜 장인의 브랜드 음미혜는
조상들의 지혜와 맛이 담긴 우리나라
전통 음료 식혜를 젊은 세대와
외국인들이 호기심을 가지고 접할 수
있도록 오래된 이미지를 버리고 식혜의
특징과 한글을 사용하여 현대적으로
디자인했습니다.

Client
음미혜
Year
2022

아이디브릿지

클라이언트가 목표하는 이미지에 효과적으로 도달할 수 있는
시각 디자인 시스템을 연구하고 정책을 개발합니다.
개발 범위는 브랜드 디자인, 서비스 공간 정보 디자인,
패키지 디자인, 온라인 디자인 정책까지 포괄합니다.
2006년 설립 이래 클라이언트의 목표 달성을 위해
노력해왔으며, 디자인을 통해 고객에게 흥미로운 경험을
제공할 수 있는 방법을 지속적으로 연구합니다.

① Most important

② Unique hand gestures

③ Soft thoughts like jello

④ Take a lot

⑤ Witty and lively

⑥ Lovely and creative

Company Name
아이디브릿지

CEO
박재현

Website
idbridge.co.kr

E-mail
idbridge@naver.com

Telephone
02 511 2644

Address
서울시 강남구 도산대로45길 8-7
4층

Instagram
@idbridge_official

Awards
2022 Good Design Awards
Special Mention
Yongin Park 'HONORSTONE'

2021 iF Design Award
Winner
Yongin Park 'HONORSTONE'

2021 iF Design Award
Winner
Shinhwakorea 'Atelier 26'

2021 Good Design Awards
Winner
Chilsung Boatyard

2019 iF Design Award
Winner
ICOS Korea 'BARTERA'

Business Area
그래픽 디자인
디자인 컨설팅
사이니지 디자인
아이덴티티 디자인
패키지 디자인
편집 디자인
VMD 정보 디자인

Client List
대림
롯데월드
빔산토리코리아
서울화장품
신세계
영원아웃도어
용인공원
이마트
칠성조선소
코오롱FnC
풀무원
한국석유공업
SK브로드밴드

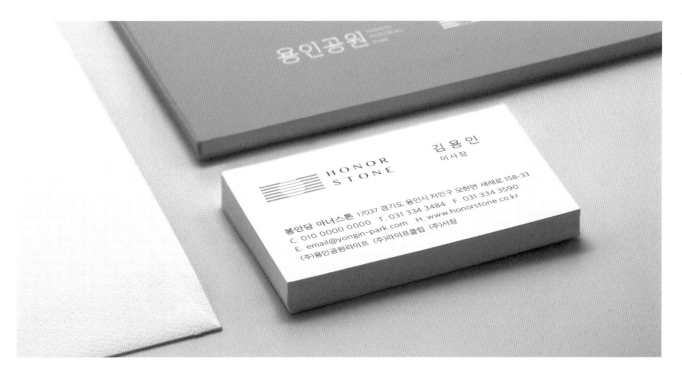

아너스톤 CI

아너스톤(HONORSTONE)은 고인의
명예와 함께 변치 않는 추억을 기리는
품격 있는 추모 공간입니다. 아너스톤의
CI는 골호를 보관하는 견고한 공간임을
은유적으로 드러내며, 고귀한 청자에서
유래한 청록빛으로 아너스톤의 가치를
전달합니다.

Client
용인공원
Year
2019

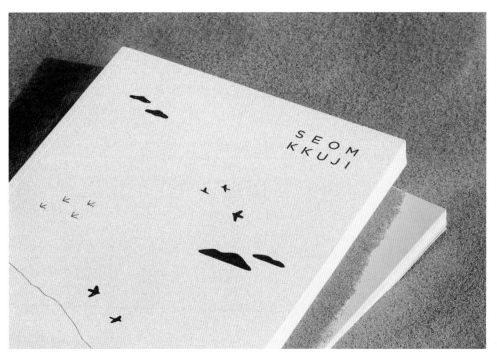

섬꾸지 BI

Client
섬꾸지 노원(Seom Kkuji Nowon)
Year
2021

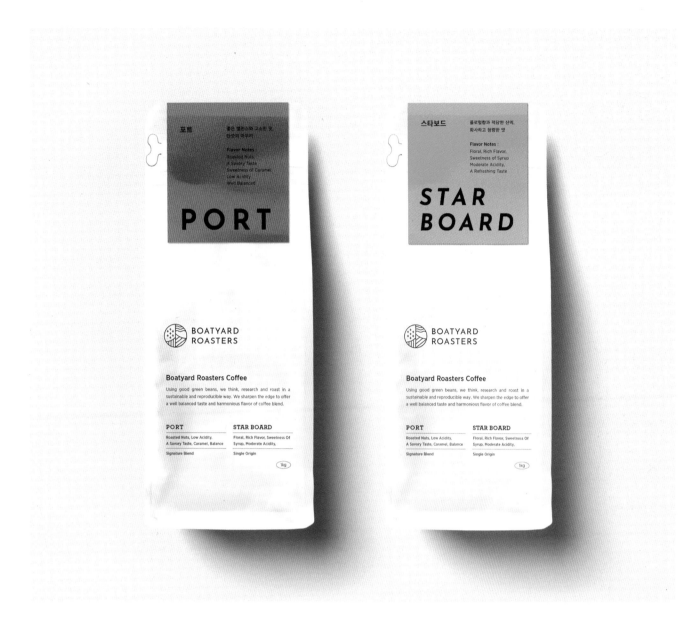

칠성조선소 BI·패키지 디자인

칠성조선소는 1952년 조선소로
시작하여 이제는 모두를 위한
공간으로 재탄생한 브랜드입니다.
아이디브릿지는 '칠성'의 첫 모음
주변부에 장소를 이루는 네 가지 요소를
결합하여 칠성조선소의 정체성을
확립했습니다. 로스터리 브랜드인
보트야드 로스터스의 원두 패키지는
레드, 그린 컬러를 차용한 것으로 각각
선박의 좌현과 우현을 상징합니다.
이 외에도 칠성조선소를 담은 폰트와
다양한 굿즈를 개발했습니다.

Client
칠성조선소
Year
2019

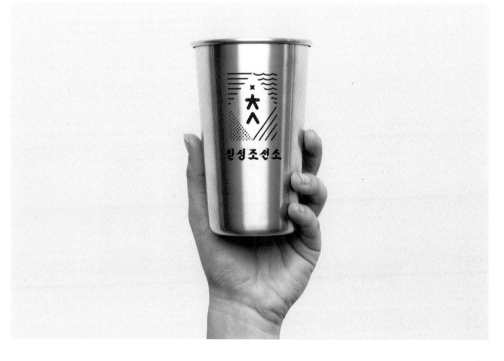

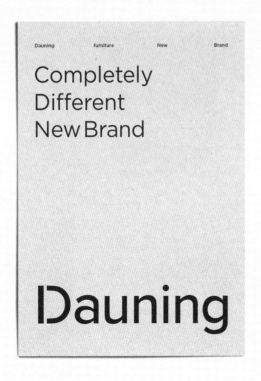

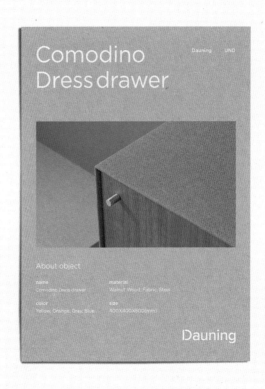

다우닝 BI 리뉴얼

Client
다우닝(Dauning)
Year
2022

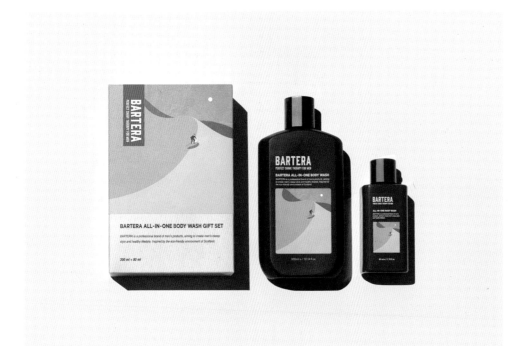

바르테라 올인원 워시 BI
스코틀랜드 자연에서 추출한 건강한
성분을 이용해 남성 전용 뷰티 제품을
만드는 바르테라(BARTERA)가
머리부터 발끝까지 산뜻하게 씻어내는
올인원 보디 워시를 기획했습니다.
이를 위해 여름에 어울리는 강렬하며
시원한 무드의 그래픽 아이덴티티가
필요했습니다. 아이디브릿지는
작열하는 붉은빛 태양과 대비되는 파란
바다에서 서핑하는 서퍼 일러스트를
개발해 바르테라 올인원 보디 워시만의
BI를 구축했습니다.

Client
아이코스코리아
Year
2020

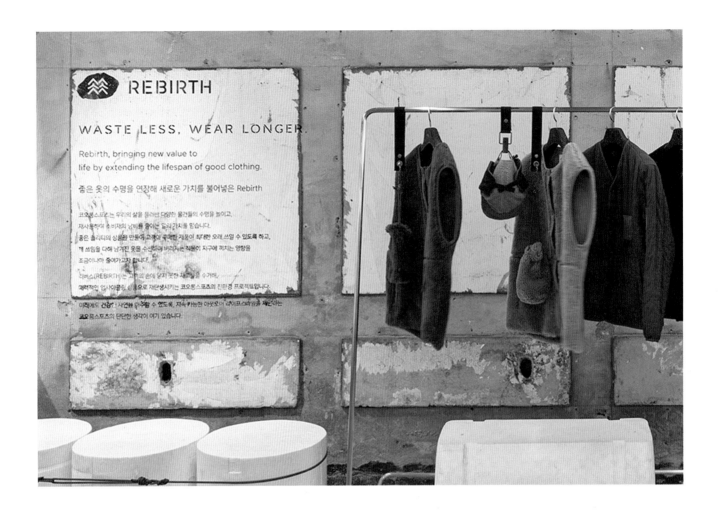

솟솟리버스 BI
코오롱스포츠는 소각될 상황에 놓인
옷을 새로운 제품으로 재탄생시켜
재고품에 대한 선입견을 바꾸고자
'솟솟리버스'라는 브랜드 프로젝트를
개발했습니다. 공간 프로젝트인 솟솟과
업사이클링이라는 가치가 결합된
'리버스' 프로젝트를 효과적으로
전달하고자 투웨이 커뮤니케이션에
중점을 둬 제주의 직관적인 요소와
조각이 이어진 워드마크를 결합하여
BI를 개발했습니다.

Client
코오롱스포츠
Year
2021

오세븐

오세븐은 브랜드와 소비자가 만나는 다양한 채널에서
명확하고 일관된 브랜드 메시지를 전달하기 위해 브랜드
고유의 시각 언어를 개발하는 디자인 전문 기업입니다.
고객에게 브랜드 메시지를 가장 잘 전달할 수 있는 디자인과
전략을 제안합니다. 다양한 분야의 국내외 대기업 및
중소기업 고객사와 협업하며 가히, 애경 포인트앤, 동아제약
파티온 등의 브랜드 디자인을 진행했습니다.

Company Name
오세븐

CEO
배수규

Website
ohseven.co.kr

E-mail
info@ohseven.co.kr

Telephone
070 4207 0702

Address
서울시 강남구 선릉로127길 6 3층

Instagram
@ohseven_design

Awards
2020 Good Design Awards
Winner
Binggrae 'Acafela Specialtea
Coffee'

2019 iF Design Award
Winner
Binggrae 'Kombucha'

2017 Topawards Asia
Winner
Etudehouse 'AC Clean Up'

Business Area
그래픽 디자인
디자인 컨설팅
아이덴티티 디자인
에디토리얼 디자인
웹 디자인
제품 디자인
패키지 디자인

Client List
가히
담터
동국제약
동아제약
멘소레담
빙그레
세미기업
셀트리온
아모레퍼시픽
애경
앤에스리테일
올리브영
제로투세븐
티르티르
하림
하인즈
한국인삼공사
헨켈
CJ프레시웨이
CJ ENM
JC코리아
LG생활건강
SPC

네오스랩 브랜드 디자인 리뉴얼

'피부의 균형과 회복'이라는
네오스랩(Neos:lab)의 브랜드 가치를
시각화했습니다. 균형, 중심, 회복을
상징하는 모빌 그래픽을 개발해 제품별
패키지와 브랜드 응용물에 적용하고,
앰풀 용기는 마치 물방울 모양이 중앙을
기점으로 대칭을 이루는 형상으로
'균형'의 이미지를 강조했습니다.

Client
앤에스리테일
Year
2022

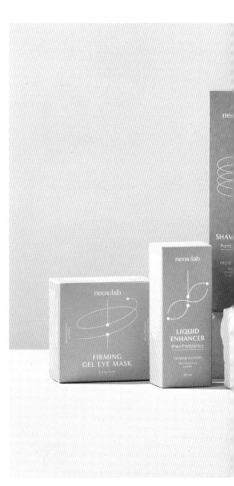

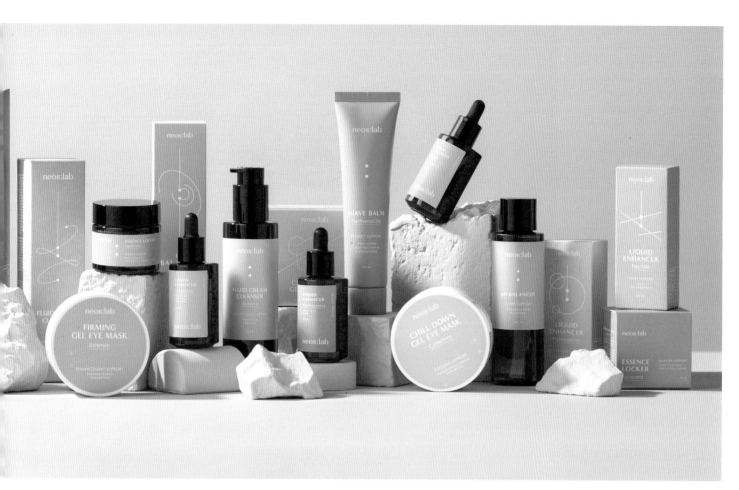

이츠웰 브랜드 디자인 리뉴얼

이츠웰(It's Well)은 B2B 대용량
식자재를 유통하는 CJ프레시웨이의
대표 PB입니다. 지금까지 쌓아온
데이터를 기반으로 고객 니즈를
선제적으로 충족시킨다는 의미를
'언더스탠딩 유(Understanding
You)'라는 슬로건으로 표현했습니다.
하트 형태 로고와 따뜻한 색감,
진정성이 느껴지는 이미지를 사용해
고객을 향한 진심 어린 신뢰를
드러냈습니다.

Client
CJ프레시웨이
Year
2022

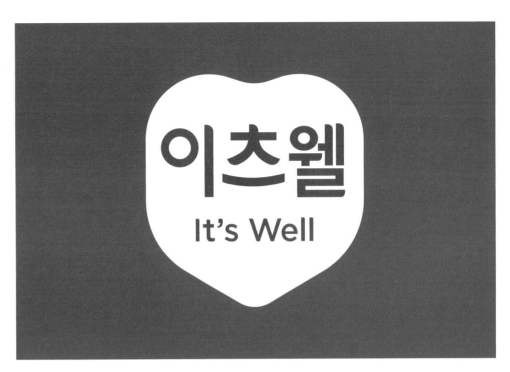

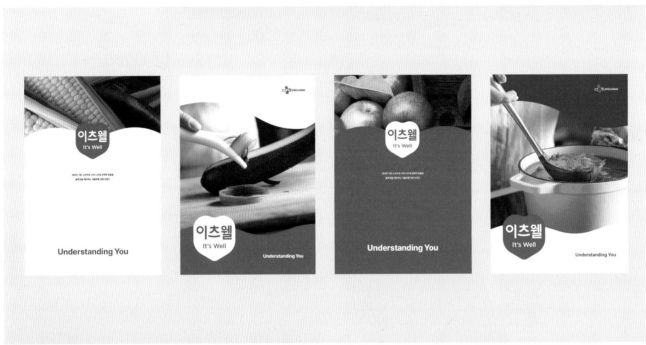

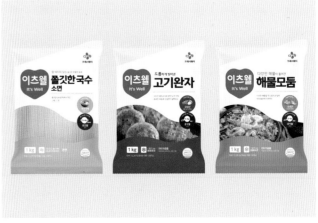

포인트앤 BI · 패키지 디자인

포인트앤(Point&.)은 30년 동안
클렌징 제품만 전문으로 개발한 브랜드
포인트의 상위 브랜드입니다. 로고의
i와 &에 있는 점은 세안의 마무리를
상징하는 동시에 포인트 그 자체입니다.
피부를 닦아내는 움직임을 형상화한
곡선을 패키지에 적용했습니다.

Client
애경
Year
2021

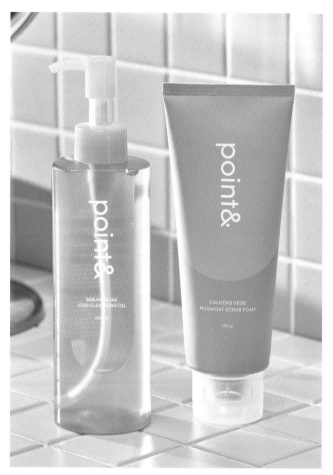

오썸 BI·패키지 디자인

오썸은 사용자에게 놀랍고 스마트하고
편안한 라이프스타일을 제공하는
브랜드입니다. 오썸의 브랜드 메시지를
전달하기 위해 느낌표를 구성하는
선과 점을 로고에 적용하고, 느낌표를
확장하여 패키지 레이아웃 시스템을
구성했습니다.

Client
오썸
Year
2021

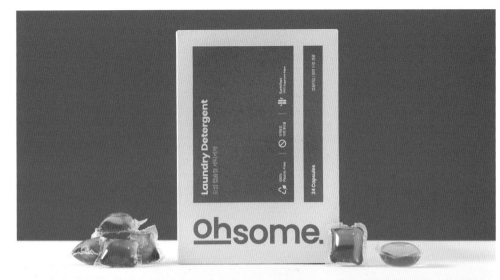

플로디카 BI·패키지 디자인

플랜트(plant)와 메디카(medica)의
합성어로 네이밍한 플로디카
(plodica)는 비건 원료로 만든
하이퍼포먼스 뷰티 브랜드입니다.
식물 잎사귀를 닮은 예리한 로고
형태는 플로디카가 추구하는 고효능
비건의 이미지를 드러냅니다. 또한
패키지와 브랜드 전반에 사용한
강하고 화려한 색상은 여느 비건 뷰티
브랜드의 부드러운 이미지와 다르게
하이퍼포먼스 이미지를 전달합니다.

Client
셀트리온스킨큐어
Year
2021

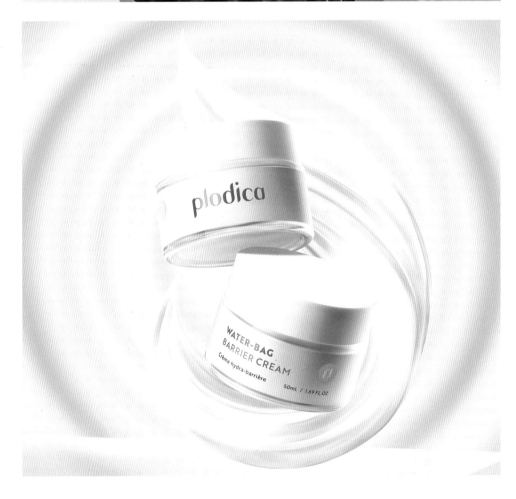

bevercity®

베버시티 브랜드 디자인 리뉴얼
베버시티(Bevercity)는 다양하고
맛있는 음료를 통해 복잡한 도시
생활에 즐거움과 휴식을 제공하는
브랜드입니다. 이탤릭체가 혼합된
로고와 사선을 가로지르는 다양한
각도의 면으로 다양성을 표현했습니다.
원재료의 다채로운 색상을 고려해 어느
색상과 조합해도 융화되는 딥 그린을
브랜드 컬러로 사용했습니다.

Client
세미기업
Year
2022

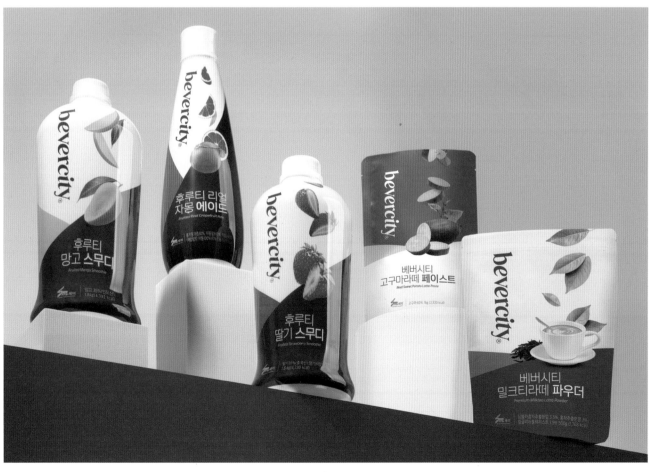

포트넘버 디나인

포트넘버 디나인은 그래픽, 아이덴티티, 인터랙션,
웹, 전시를 포함한 시각 커뮤니케이션 디자인을 연구하는
브랜드 컨설팅 기업입니다. 다년간의 프로젝트 경험을
바탕으로, 클라이언트의 요청과 시장의 변화를 정확히
파악하여 포트넘버 디나인만의 특화된 기획력으로 맞춤형
솔루션을 제공합니다. 또한 프로젝트 요구에 따라 창의적인
전문가로 구성된 네트워크를 활용해 잠재력을 극대화합니다.

Company Name
포트넘버 디나인

CEO
최우영

Website
fortnod9.com

E-mail
hello@fortnod9.com

Telephone
02 6925 5909

Address
서울시 서초구 강남대로105길 14
4층

Instagram
@fortnod9

Business Area
기업의 사회적 책임
기업 홍보 브로슈어
디지털 광고 · 출판
브랜드 경험 컨설팅
브랜드 북
브랜드 전략 · 브랜딩
소셜 미디어 콘텐츠 디자인
애뉴얼 리포트
인쇄 광고 · 출판
카탈로그
키 비주얼 · 비주얼 콘텐츠
패키지 디자인
BI
POP · 옥외 인쇄 레이아웃

Client List
기아자동차
두산공작기계
두산그룹
락앤락
르노삼성
세빌스 코리아
신세계건설
양주시립장욱진미술관
웅진릴리에뜨
이노션
한국방송공사
한국에이엔디
현대두산인프라코어
현대모비스
현대자동차
현대케피코
CJ ENM
HSD엔진
LG전자

제네시스 브랜드 북 〈Design Vision〉
편집 디자인

제네시스의 디자인 비전과 방향성을
담은 〈Design Vision〉을 제작했습니다.
'디자이너의 비밀 노트'라는 콘셉트로
마치 제네시스 디자이너의 스케치
노트를 펼친 듯이 내지를 구성했고
표지에는 2개의 라인만을 음각해
제네시스의 상징을 드러냈습니다.

Client
제네시스
Year
2022

**양주시립장욱진미술관 〈고요한 관찰〉
아이덴티티·홍보물 디자인**
〈고요한 관찰〉은 회화의 대가 장욱진과
패션계의 블루칩 장지우 작가의 협력
전시입니다. 그들의 삶 속에서의 창조
과정과 동질성을 콘셉드로 두 작가이
'고요한 관찰'이라는 전시 아이덴티티와
홍보물을 디자인하고 제작했습니다.

Client
양주시립장욱진미술관
Year
2020

**현대두산인프라코어 모바일
애플리케이션 홍보물 디자인**
현대두산인프라코어 서비스 브랜드인
두산 커넥트는 구매 문의부터 장비
운용, 유지 방법까지 알려주는 일반
소비자용 애플리케이션입니다.
홍보물에서 애플리케이션 내
주요 기능과 특장점을 한눈에
확인할 수 있도록 서비스 체계를
인포그래픽화했습니다.

Client
현대두산인프라코어
Year
2021

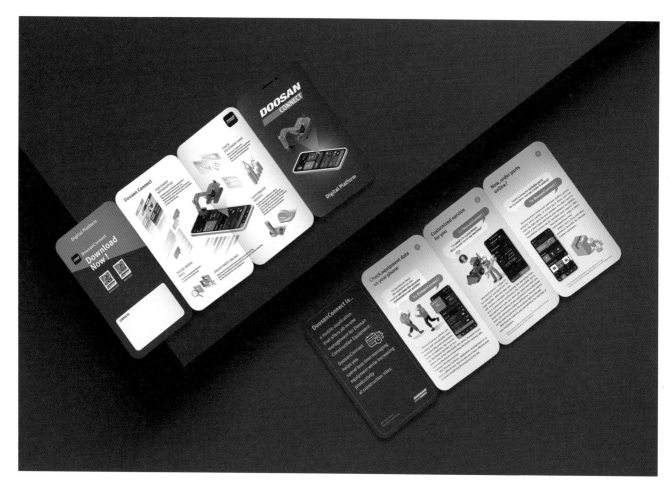

락앤락 브랜드 홍보 브로슈어 디자인
환경과 사람을 생각하는 기업 이념을
바탕으로 고객의 삶에 가치를
더하겠다는 락앤락. 더 나은 제품을
생산하기 위한 연구 개발과 경영
혁신으로 세계 1위 종합 생활용품
브랜드를 목표하는 만큼 이번
브로슈어에는 브랜드 철학과 그 진심을
담아냈습니다.

Client
락앤락
Year
2019

현대자동차 〈움직임의 미학〉
전시 아이덴티티·홍보물 디자인

현대자동차는 디자인 철학인 '움직임의
미학'을 예술적으로 탐구하고
더욱 다양한 방식으로 구현하기
위한 리서치 과정으로 세계적인
아티스트와 협업한 작품을 시리즈로
선보이고 있습니다. 포트넘버
디나인은 동대문디자인플라자에서
열린 〈움직임의 미학: Sculpture
in Motion〉전 아이덴티티부터
4개의 섹션으로 구성된 전시실의
그래픽, 디지털 사이니지 등을
개발·제작했습니다.

Client
현대자동차
Year
2016

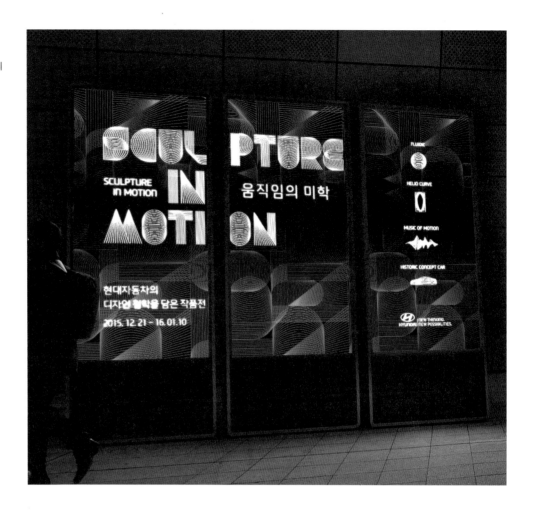

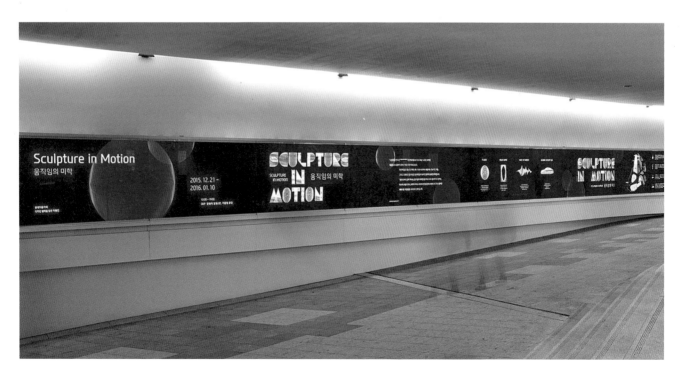

푸른이미지

브랜드 DNA를 완벽하게 이해하고 통합해 새로운 브랜드
가치를 만들어내는 것. 이는 많은 클라이언트와 오래도록
신뢰를 이어오는 푸른이미지의 노하우입니다.
푸른이미지는 자연스러운 사고와 진정성 있는
마음으로 본질에 충실한 아름다움을 추구합니다.
가장 자연스러운 것이 가장 인간적이고,
가장 인간적인 것이 가장 아름답다고 믿습니다.

PURUN IMAGE

Better than Now
We design for life.

Company Name
푸른이미지

CEO
윤정일

Website
www.purunimage.com

E-mail
purun@purunimage.com

Telephone
02 3443 0412

Address
서울시 강남구
도산대로96길 15 4층

Awards
2016 Red Dot Design Award
Best of the Best
Innisfree My Cushion

2016 iF Design Award
Winner
Huggies Play Box

2015 Good Design Award
Winner
TN Teen's Nature Skin Care

2015 iF Design Award
Winner
Greenfinger Little Forest Friend

2015 Spark Award
Finalist
Huggies Play Box, TN Teen's
Nature Skin Care

Business Area
그래픽 디자인
아이덴티티 디자인
패키지 디자인

Client List
담터
더블하트
동서식품
비앤에이치코스메틱
써모스코리아
씨엠에스랩
아가방
아모레퍼시픽
애경
오설록
유한건강생활
유한양행
유한킴벌리
이엘라이즈
코렐브랜드
킴벌리클라크
한미헬스케어
KGC인삼공사

슬밋 아이덴티티 디자인 외

거칢이 없이 길고 곧은 모양새를 뜻하는
순우리말 '슬밋하다'에서 이름을 따온
슬밋(Seulmit)은 섬세하면서도 강인한
내면을 지닌 한국 여성, 나아가 한국
문화를 표현하고자 하는 브랜드입니다.
콘셉트부터 아이덴티티, 제품, 비주얼
브랜딩 등을 진행하며 새로운 문화
플랫폼을 만들려는 브랜드 이미지를
구축했습니다.

Client
비앤에이치코스메틱
Year
2021

오설록 마스터즈 세트 패키지 디자인

최고급 명차로 인정받은 잎차로만
구성된 오설록의 마스터즈 세트
패키지를 디자인했습니다 제주도 땅
모양에 오설록의 헤리티지 요소인
옥판봉, 설록향실을 고급스러운 인쇄
기법으로 표현한 그래픽이 특징입니다.

Client
오설록
Year
2022

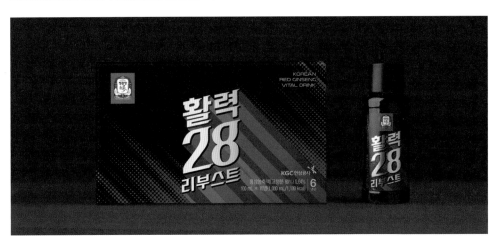

정관장 활력 28 리부스트 타이포 로고 ·
그래픽 디자인

활력 28 리부스트는 이팔청춘의 활력을
되찾아준다는 콘셉트의 홍삼 음료로,
다시 한번 부스트 업 하는 이미지를
'활력' 타이포 로고와 레트로 스타일
그래픽으로 표현했습니다.

Client
KGC인삼공사
Year
2021

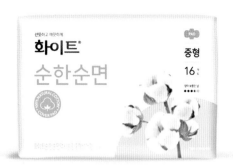
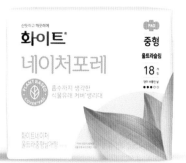
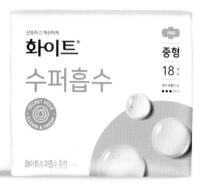

**화이트 여성용품 브랜드 리뉴얼·
패키지 디자인**
화이트 순한순면·네이처포레·수퍼흡수
브랜드 리뉴얼과 패키지 시스템을
재정립했습니다. 서브 브랜드별 제품
특징과 니즈를 반영하고, 정보 표기
시스템을 체계적으로 구축했습니다.

Client
유한킴벌리
Year
2022

**좋은느낌 유기농순면커버 린넨블렌딩
패키지 디자인**
유기농순면커버의 부드러움에 천연
리넨을 더해 통기성을 강화한 제품의
특징을 부각해 친자연 이미지를
표현했습니다.

Client
유한킴벌리
Year
2021

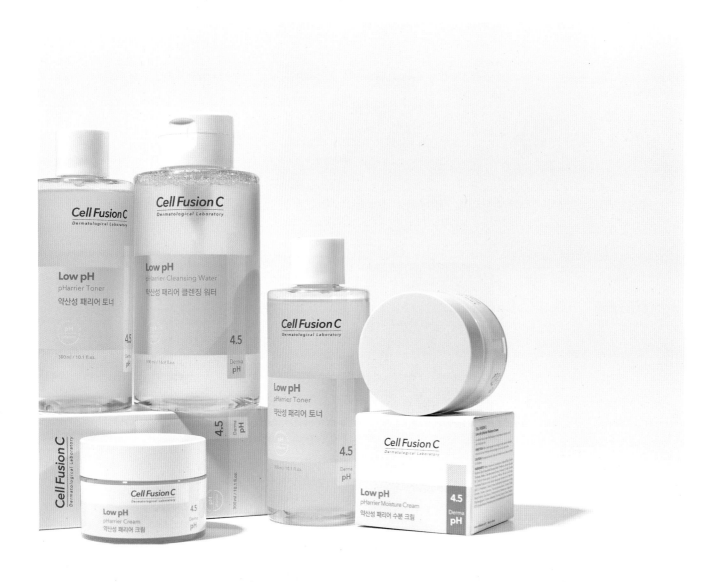

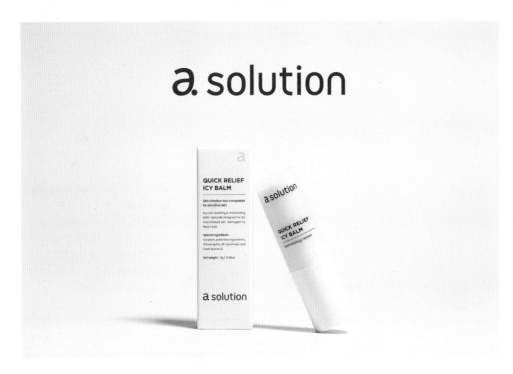

**셀퓨전씨 약산성 패리어 라인
패키지 디자인**

근본적인 피부 pH를 개선하고 피부
장벽을 보호해 건강한 피부를 구현하는
셀퓨전씨의 약산성 패리어 라인
패키지를 디자인했습니다.

Client
씨엠에스랩
Year
2021

에이솔루션 브랜드 디자인

피부 고민을 예방하고 정직한 해답을
주는 제품인 만큼 BI 로고에 '피부
고민의 시작점을 찾고 마침표를 찍다'란
의미를 담았습니다.

Client
애경
Year
2022

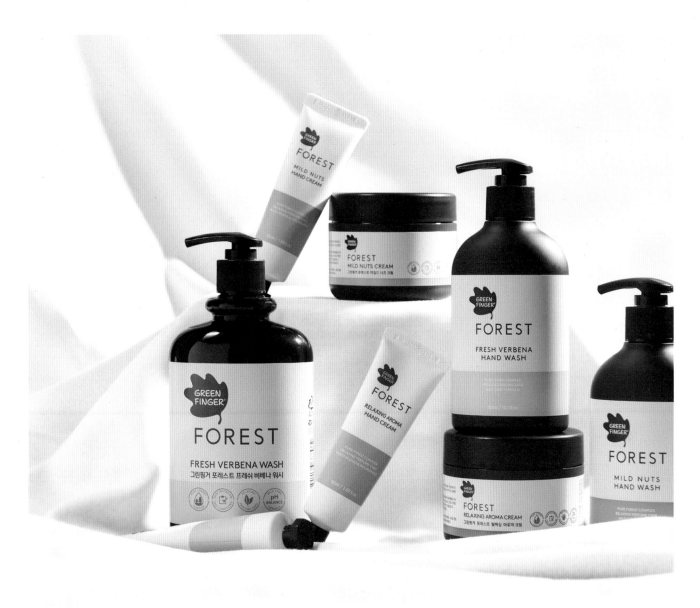

그린핑거 포레스트 패키지 디자인
식물 유래 성분으로 어린이부터
성인까지 온 가족의 피부를 보호하는
그린핑거(Greenfinger) 보디 케어와
핸드 케어의 패키지를 디자인했습니다.

Client
유한킴벌리
Year
2022

퓨토 하우즈 패키지 디자인
퓨토 하우즈(Putto Houzz)는 비건
인증 프리미엄 아기 세제 브랜드로,
투명한 용기와 쉽게 떼어지는 스티커를
부착해 친환경 제품을 향한 기업 철학을
표현했습니다.

Client
아가방
Year
2021

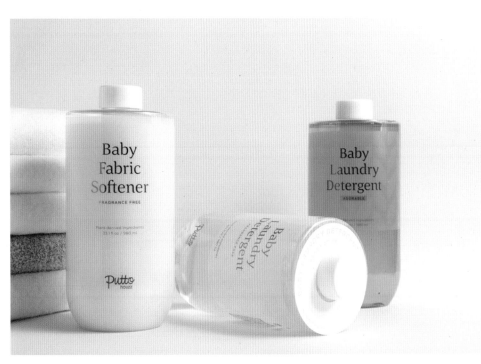

프로젝트렌트

"Small Brand, Big Story." 프로젝트렌트는
빈 백지 같은 공간에 좋은 콘텐츠와 좋은 사람들을 소개하는
오프라인 매거진 개념으로 시작한 공간이자 서비스입니다.
사람들이 잡지를 뒤적거리듯이 거리를 걷다가 우연히 발견한
프로젝트렌트의 기획을 통해 콘텐츠와 브랜드에 대한 설레고
즐거운 경험을 하길 바랍니다. 오프라인 팝업 공간 기획부터
온라인 마케팅 및 판매에 이르기까지 OMO(Online Merge
with Offline) 서비스를 제공합니다.

Company Name
프로젝트렌트

CEO
최원석

Website
www.project-rent.com

E-mail
official@project-rent.com

Telephone
02 2088 3494

Address
서울시 성동구 성수이로3길 18-1

Instagram
@project_rent

Business Area
경험 디자인
공간 디자인
공간 서비스 개발·운영
스페이스 마케팅
아이덴티티 디자인
전략 기획 컨설팅
콘텐츠 기획
팝업 스토어 기획·개발
패키지 디자인

Client List
국보디자인
롯데월드
롯데제과
매일유업
멜릭서
시시호시
이브로쉐
일룸
한국관광공사
현대모터스튜디오
현대백화점
현대자동차
CGV
CJ제일제당

스튜디오 아이: 아이오닉5 기획·개발 외

현대자동차의 전기차 아이오닉5 론칭을
위한 지속 가능한 라이프스타일 캠페인
스토어 스튜디오 아이(Studio I)의 기획,
아이덴티티 개발, 공간 콘텐츠 제작을
진행했습니다. 라이프스타일을 체험할
수 있게끔 현대자동차를 내세우기보다
일상에서 선택할 수 있는 지속 가능한
방법을 선보이고 그 경험을 제공하는
방향으로 기획했습니다. 스토어(Store),
페어링 테이블(Pairing Table),
라운지(Lounge) 3개 영역으로 나눠
각기 다른 이야기를 제공했습니다.

Client
현대자동차
Year
2020

페어링 테이블 기획·개발 외

미식 경험을 통해 지속 가능한
라이프스타일을 생각해볼 기회를
제공하고자 페어링 테이블을
기획·개발했고 재료 선정부터 메뉴
구성에 이르기까지 커피, 음료,
디저트 3코스의 페어링 프로그램을
설계했습니다. 벽을 비롯한 여러 공간
요소의 마감재로 허니컴보드와 종이를
사용해 폐기물을 최소화했습니다.

Client
현대자동차
Year
2020

로티의 아파트먼트 기획·개발 외
롯데월드의 캐릭터 리브랜딩
프로젝트로, '퇴근한 로티의 찐행복
라이프 세계관: The Good Vibe
Lotty'란 콘셉트로 롯데월드에서
일과를 마치고 퇴근한 로티가 편안하게
쉬는 집(Lotty's Apartment)을
구현했습니다. 캐릭터 아이덴티티를
강조하기 위해 100여 종의 로티 굿즈를
개발하고 침실 & 드레스 룸, 서재, 부엌
등 공간별 분위기에 맞게 캡슐 커피부터
필름 카메라, 스케이트보드까지
제작해 다양한 볼거리, 체험거리를
마련했습니다.

Client
롯데월드, 롯데호텔
Year
2021

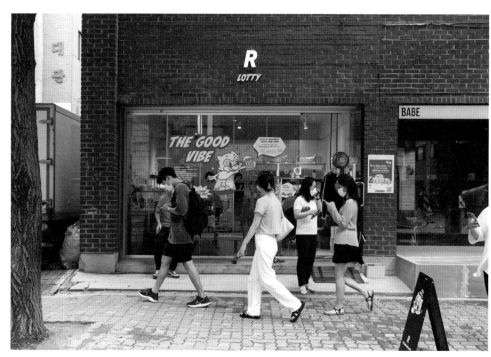

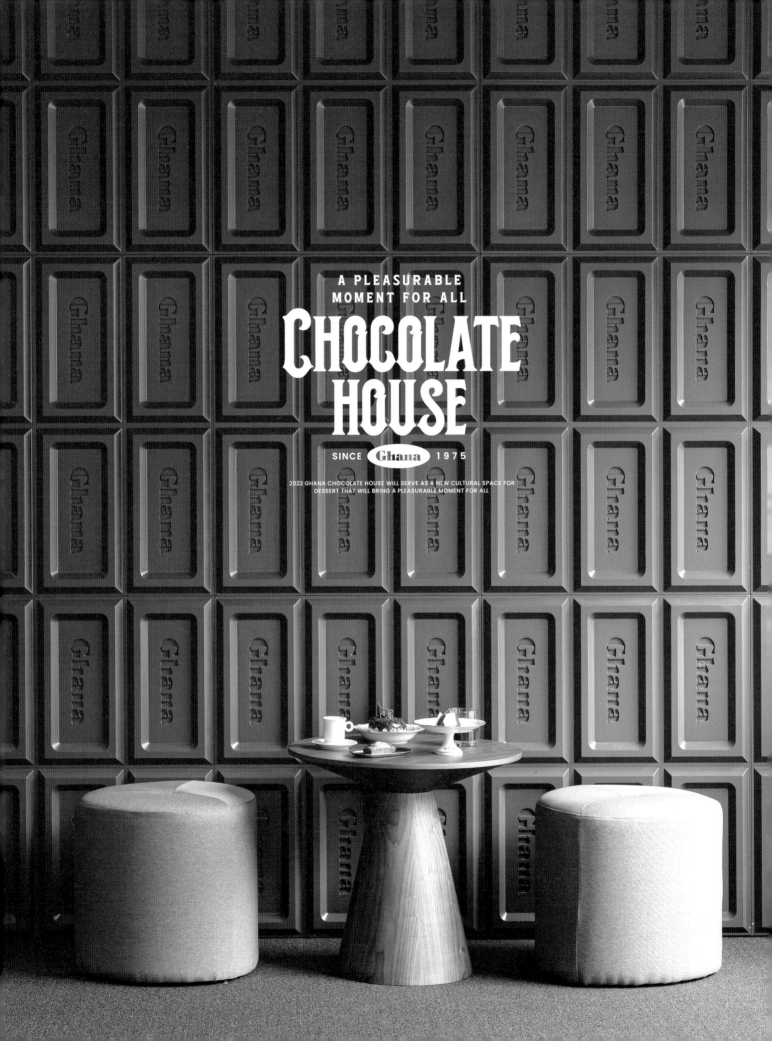

A PLEASURABLE
MOMENT FOR ALL

CHOCOLATE HOUSE

SINCE **Ghana** 1975

2022 GHANA CHOCOLATE HOUSE WILL SERVE AS A NEW CULTURAL SPACE FOR
DESSERT THAT WILL BRING A PLEASURABLE MOMENT FOR ALL

초콜릿 하우스: 가나 기획·개발 외
'All Pleasure of Chocolate'을
콘셉트로 한 가나초콜릿의 첫
오프라인 팝업 스토어입니다. 초콜릿을
즐기는 다양한 방법을 제안하고
경험하게끔 중세 사교장인 초콜릿
하우스를 모티브로 팝업 브랜드를
기획·개발했습니다. 메뉴와 굿즈를
개발하고 여러 유명 셰프(윤은영,
최현석, 김태홍), 브랜드(비크롭,
웻도넛), 바리스타(홍찬호)와의
컬래버레이션으로 브랜드의 세계관을
확장했습니다. 또한 가나초콜릿 역사에
기반한 헤리티지 존을 구성하고 다양한
굿즈를 선보여 6주간 2만 명 이상이
방문한, 2022년 가장 이슈였던 팝업
스토어가 되었습니다.

Client
롯데제과 가나초콜릿
Year
2022

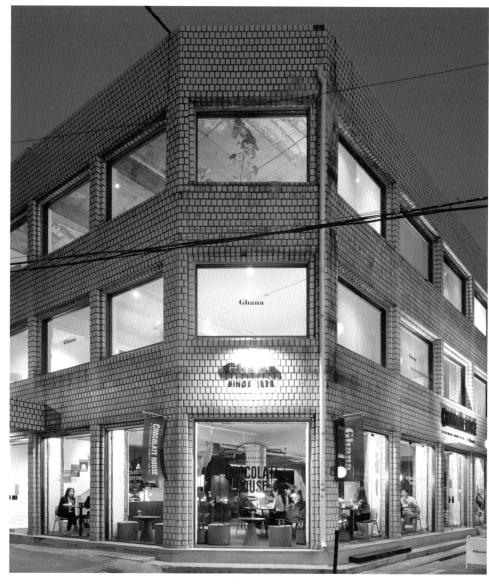

로컬로

성장 가능성 있는 지역 상품을 발굴하여
리브랜딩하고 홍보하는 프로젝트로,
대구·경북 지역 브랜드 리서치부터
상품 기획, 아이덴티티 디자인,
로컬로(Local Ro) 팝업 스토어를
통한 마케팅 및 유통 가능성 검증까지
진행했습니다. 특히 팝업이 끝남과
동시에 롯데백화점 시시호시와 협업해
추가적인 유통 방식을 테스트하고 일부
상품은 시시호시에서 상설로 판매하게
되었습니다.

Client
한국관광공사
Year
2021

멜릭서 팝업 스토어

한국 최초의 비건 코스메틱
브랜드 멜릭서(Melixir)를 위한
첫 팝업 스토어를 기획했습니다.
친환경 메시지를 전달하기 위해
'제로 웨이스트·트래쉬' 콘셉트로
공간을 구성하는 모든 오브젝트를
허니컴보드를 사용해 제작했습니다.

Client
멜릭서
Year
2020

어메이징 오트 카페
매일유업의 식물성 오트 음료인
어메이징 오트(Amazing Oat)를 위한
서비스 기획과 개발, 공간 콘텐츠
개발까지 통합 진행했습니다. 지속
가능한 미래를 위한 라이프스타일을
확산하기 위해 필요한 메시지를
고민하고, 비건은 맛이 없다는 편견을
깨고 '비건이지만 맛있다'는 인식을
갖도록 기획했습니다. 비건 디저트
브랜드 및 셰프와 협업해 메뉴를
개발하고 쿠킹 클래스를 비롯한 다양한
콘텐츠를 기획해 매장에서 복합적인
경험이 일어나도록 구성했습니다.

Client
매일유업
Year
2022

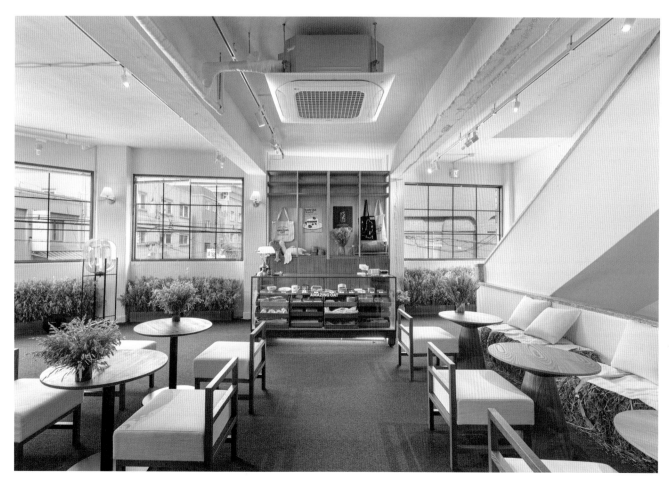

프로젝트렌트 133

헤즈

헤즈는 공감의 가치를 기반으로 성장한 브랜딩&디자인 커뮤니케이션 기업입니다. 브랜드 경험의 폭을 넓히고 깊이를 더하며 신선함을 유지하는 일을 합니다.
'The New Breath for Your Brand'란 슬로건을 바탕으로 하나의 호흡, 새로운 숨, 신선한 기운을 매 순간 브랜드에 불어넣는 것이 헤즈의 전문성이라고 생각합니다.
강력한 브랜드는 일관된 오리지널리티와 끊임없는 새로움, 공감 커뮤니케이션이 쌓여 만들어진다고 믿습니다.

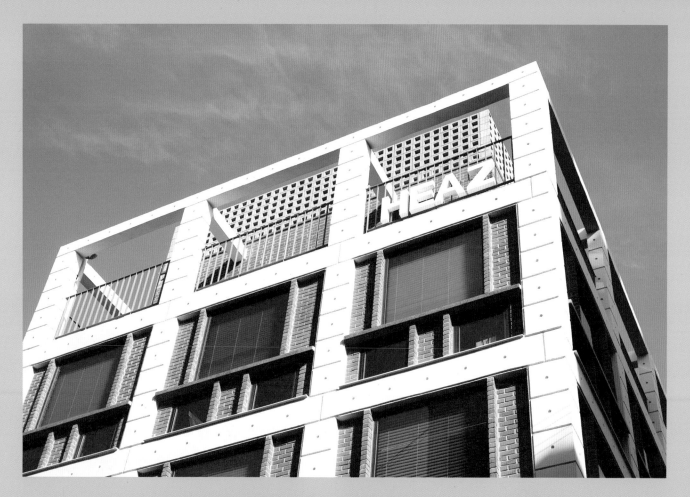

Company Name
헤즈

CEO
배명섭

Website
www.heaz.com

E-mail
heaz@heaz.com

Telephone
02 545 1758

Address
서울시 강남구 논현로12길
3-14

Instagram
@heaz

Awards
2022 INSPER Awards
Golden Paper
V&A Beauty 'V&A Infulence Kit'

2021 iF Design Award
Winner
Skincure 'Sandawha'

2021 INSPER Awards
Golden Paper
COSRX 'One Step Pad Kit'

Business Area
그래픽 디자인
브랜드 디자인
브랜딩
비주얼 크리에이션
콘텐츠 디자인
패키지 디자인

Client List
국경없는의사회
뉴스킨
뉴트로지나
닥터자르트
달팡
더페이스샵
라 메르
랑콤
르 라보
메이블린 뉴욕
바비 브라운
배스킨라빈스
설화수
셀렉토커피
아모레퍼시픽
아베다
아비노
에스티 로더
올리브영
와콤
조르지오 아르마니
조 말론 런던
티파니앤코
KT&G

온도 뷰티 36.5 브랜딩

스페인 바르셀로나에 거점을 둔 온도
뷰티 36.5(Ondo Beauty 36.5)의
네이밍부터 비주얼 아이덴티티까지
브랜딩을 총괄했습니다. 브랜드 네이밍,
프로덕트 네이밍, 버벌 아이덴티티&
비주얼 아이덴티티 개발,
패키지·단상자 디자인 순으로
진행했습니다. 헤즈 콘텐츠기획팀과
디자인팀은 프로젝트 초기부터
클라이언트와 유대감을 가지고
촘촘하고 밀도 높게 브랜드
아이덴티티를 확립했습니다.

Client
미인코스메틱스
Year
2021

**나이키 에어 조던3 서울 스페셜 키트
디자인·제작**
신사동 가로수길의 에어 조던 매장 전면
파사드를 패키지에 적용한 에어 조던3
서울의 스페셜 키트입니다. 출시를
기념하여 티셔츠, 신발 끈 등 굿즈와
슈즈를 키트에 동봉했습니다.

Client
나이키
Year
2021

**바이탈뷰티 슈퍼콜라겐 에센스
어드벤트 캘린더 디자인·제작**
바이탈뷰티(Vital Beautie)와 함께
건강한 아름다움을 전하고자, 마시는
프리미엄 스킨케어 앰풀인 슈퍼콜라겐
에센스와 다양한 굿즈가 담긴 스페셜
키트를 제작했습니다. 스킨케어와
나이트 루틴용 아이템으로 구성된
14가지 제품이 개별 포장돼 하나씩 꺼내
보는 재미가 있습니다. 핑크 컬러를
메인으로 상자마다 다채로운 그래픽을
적용해 키트의 매력을 극대화했으며
다양한 패턴과 골드 포인트로 새해의
스페셜 기프트 무드를 표현했습니다.

Client
아모레퍼시픽
Year
2022

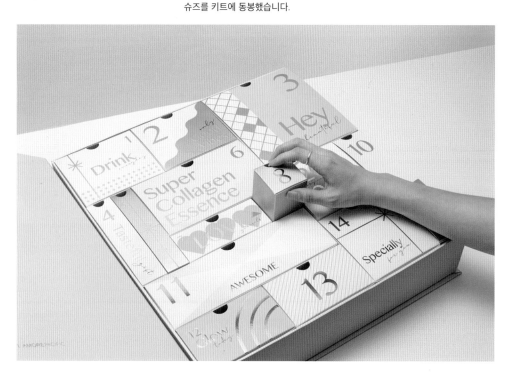

헤즈

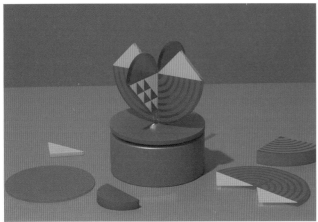

설화수 중국 춘절 PR 키트 디자인·제작
2021년 중국 춘절을 맞아 현지 VIP 고객과 인플루언서를 위해 제작한 홍보용 키트입니다. 키트 속 입체 도형을 하나로 모으면 완성되는 하트에는 새해를 맞이해 좋은 일만 있기를 바라는 마음을 담았습니다. 양문형 상자를 열면 하트 형상의 특별한 오르골이 나타납니다.

Client
설화수
Year
2021

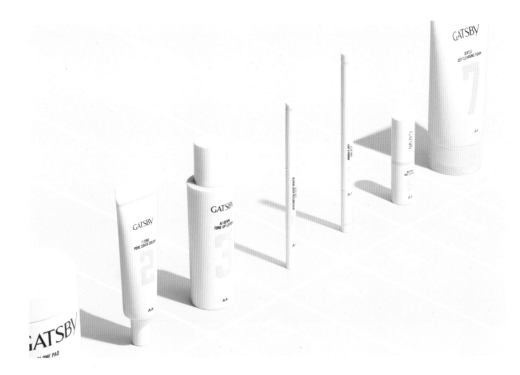

**갸스비 뉴 메이크업 라인
BI·패키지 디자인**
갸스비(Gatsby)의 기존 타깃층인 MZ세대 중에서도 1822세대를 코어 타깃으로 설정하고, 이들의 '인상과 일상을 톤업해주는 브랜드'로 반 발 앞선 스타일의 BI를 확립했습니다. 밝고 라이트한 노랑을 포인트 컬러로 활용하고 볼드하고 리듬감 있는 타이포그래피를 통해 제품의 자연스러운 톤업 효과와 역동적인 에너지를 표출했습니다.

Client
갸스비
Year
2022

GATSBY
PH ALL IN ONE PAD

GATSBY
PH ALL IN ONE PAD

약산성 올인원 패드
PH ALL IN ONE PAD

유네일 인플루언서 키트 디자인·제작
새로운 타입의 3세대 젤 네일 브랜드
유네일(U Nail)의 인플루언서용 키트
프로젝트를 진행했습니다. 구세대의
매킨토시 형태와 픽셀 타입으로 표현한

그래픽 요소가 브랜드 타깃의 취향과
클래식한 감성을 자극합니다.

Client
유유유유유
Year
2021

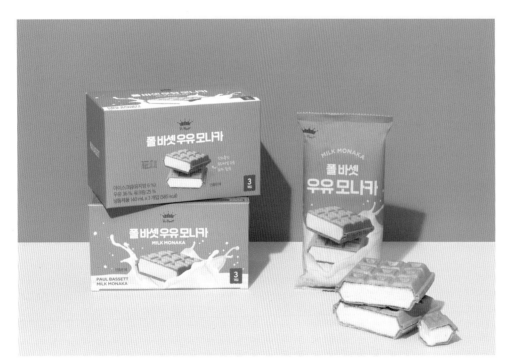

**폴 바셋 우유 모나카 아이스크림
패키지 디자인**
폴 바셋(Paul Bassett)의 시그너처
아이스크림이 들어간 우유 모나카
아이스크림 패키지를 디자인했습니다.
상하목장의 프리미엄 우유를 사용해
고소하며 부드럽고 쫀득한 식감이
특징인 제품을 부각하기 위해 모나카
안을 가득 채운 아이스크림 연출 컷을
활용했습니다. 신선함을 표현하기
위한 스카이 블루 컬러와 모나카
아이스크림이 우유에 퐁당 빠지는 듯한
그래픽으로 생동감을 더했습니다.

Client
폴 바셋
Year
2022

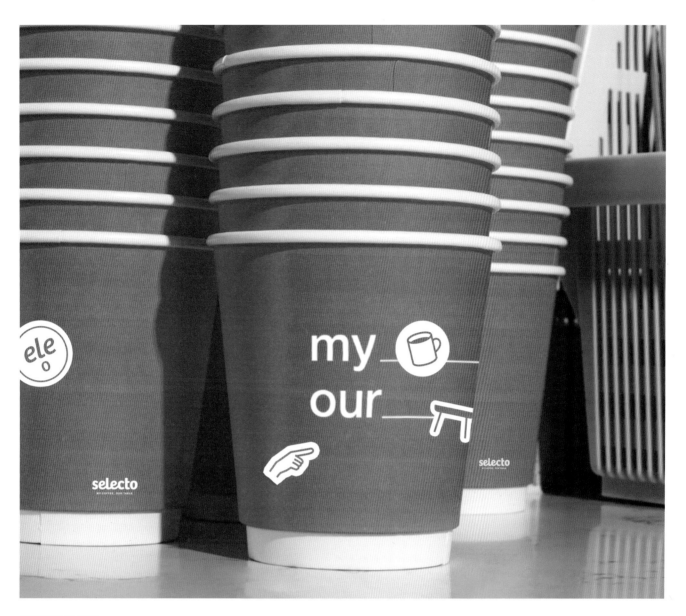

셀렉토커피 리브랜딩
셀렉토커피(Selecto Coffee) 리브랜딩
프로젝트입니다. 브랜드 고유의
정체성을 유지하면서도 타깃에 맞춘
새롭고 신선한 이미지를 구축하는 데
주력했습니다. 브랜드 콘셉트와 슬로건,
스토리텔링 등 버벌 아이덴티티부터
브랜드 로고와 컬러 체계, 이모지
심벌과 패키지 등 비주얼 아이덴티티,
매장 공간까지 폭넓게 진행했습니다.

Client
셀렉토커피
Year
2022

selecto
MY COFFEE, OUR TABLE

B for Brand

비포브랜드의 디자인에는 밸런스(Balance),
바운드리스(Boundless), 뷰티풀(Beautiful), 이 세 가지가
담깁니다. 비포브랜드는 클라이언트와 사용자에 대한 이해와
공감을 토대로 한 전략적 기획으로, 다양한 영역에서 한계가
없는 브릴리언트한 디자인을 만들어냅니다.

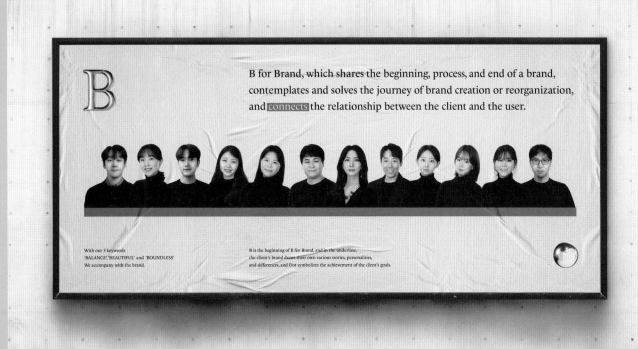

With our 3 keywords
'BALANCE','BEAUTIFUL' and 'BOUNDLESS'
We accompany with the brand.

B is the beginning of B for Brand, and in the underline,
the client's brand draws their own various stories, personalities,
and differences, and Dot symbolizes the achievement of the client's goals.

B for Brand, which shares the beginning, process, and end of a brand,
contemplates and solves the journey of brand creation or reorganization,
and connects the relationship between the client and the user.

Company Name
비포브랜드

Chief Creative Officer
최예나

Website
www.b-forbrand.com

E-mail
yenachoi@b-forbrand.com
creative@b-forbrand.com

Telephone
02 2038 8477

Address
서울시 강남구 도산대로30길 30
3층

Instagram
@b_forbrand_official
@cd.yenachoi

Awards
2022 Asia Design Prize
Winner
Romantic Tiger Branding

2021 German Design Award
Winner
B for Brand Branding

2021 iF Design Award
Winner
Youwho Saliva Collection Kit

2020 Pentawards
Bronze Winner
Youwho Saliva Collection Kit

2020 Red Dot Design Award
Winner
Youwho Saliva Collection Kit

Business Area
네이밍
멀티미디어 콘텐츠 디자인
브랜드 전략 기획＆디자인 컨설팅
패키지 디자인＆구성·기획
UI/UX
3D 모델링＆디자인

Client List
고래사
골드워터코리아
에크멀
오리온
유니레버
유한양행
일동후디스
잘론네츄럴
코스트코
티젠
휴온스글로벌
KSF

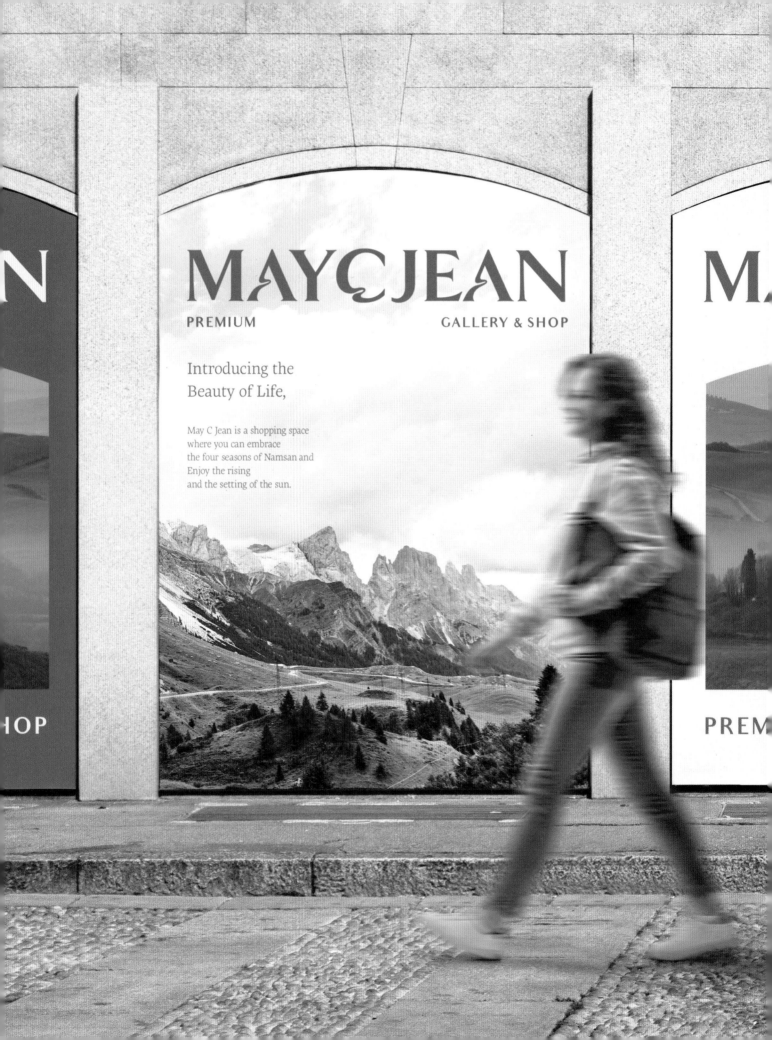

메이씨진 BI

메이씨진(May C Jean)은 남산
아래에 위치한 프리미엄 갤러리 &
편집숍입니다. '일상의 머무름'이라는
콘셉트를 알프스 초원에서 즐기는
여유로움의 무드로 표현했으며,
산책할 때의 기분 좋은 힐링의 의미를
서체에 담아 유니크한 타이포그래피를
개발했습니다. 게이트의 의미를
내포하는 아치 프레임은 일상과 힐링을
연결해주는 메이씨진을 상징합니다.

Client
메이씨진
Year
2022

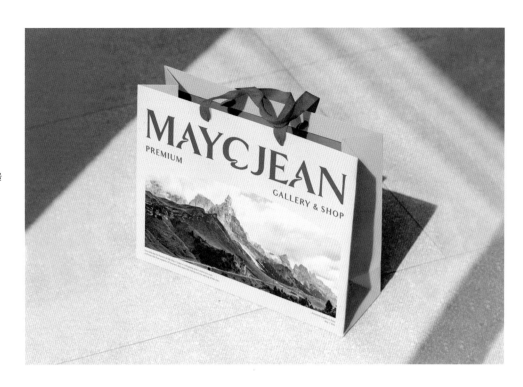

애서튼 국제외국인학교 BI
다민족 학생이 재학하는 애서튼
국제외국인학교는 수준 높은 교육을
제공하며 명문 학교로의 도약을 앞두고
있습니다. 학교 상징물인 불사조를 마주
보게 표현하여 서로 의지하고 함께
성장한다는 의미를 담았습니다.
프레임 안의 다이아몬드 패턴은 절대
깨지지 않는 단단함을 내포하여 탄탄한
교육을 바탕으로 굳건하게 성장하는
아이들을 상징합니다.

Client
애서튼 국제외국인학교
Year
2022

거제대학교 CI
거제대학교는 '젊음, 용기, 번영'을
핵심 가치로 삼는, 거제시에 위치한
전문대학입니다. 용맹함과 승리를
모티브로 도출하여 새로운 도전에
기꺼이 나서는 용기와 열정, 목표와
미래를 향해 힘차게 날아오르는
학생늘을 상징했습니다. 학교의
이념을 나타내는 동시에 학생들이
소속감과 자부심을 느낄 수 있는 대학교
아이덴티티를 개발하고자 했습니다.

Client
거제대학교
Year
2022

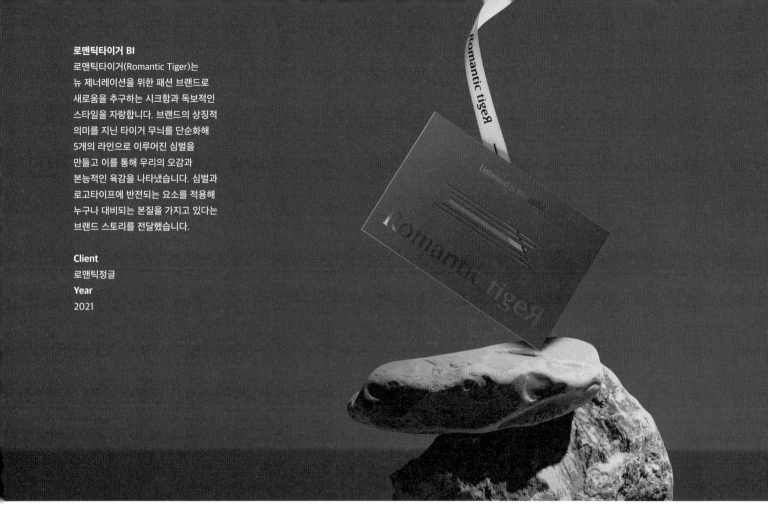

로맨틱타이거 BI
로맨틱타이거(Romantic Tiger)는
뉴 제너레이션을 위한 패션 브랜드로
새로움을 추구하는 시크함과 독보적인
스타일을 자랑합니다. 브랜드의 상징적
의미를 지닌 타이거 무늬를 단순화해
5개의 라인으로 이루어진 심벌을
만들고 이를 통해 우리의 오감과
본능적인 육감을 나타냈습니다. 심벌과
로고타이프에 반전되는 요소를 적용해
누구나 대비되는 본질을 가지고 있다는
브랜드 스토리를 전달했습니다.

Client
로맨틱정글
Year
2021

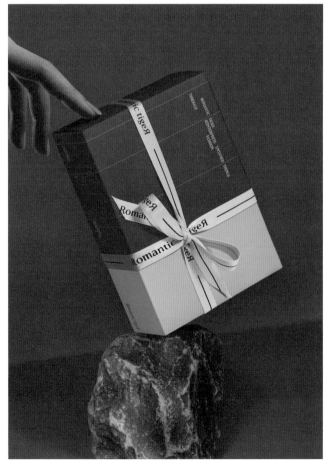

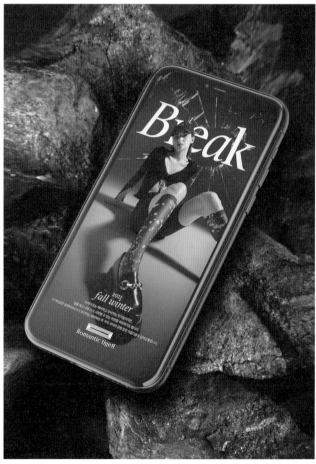

고래사 3D 영화관 광고 디자인
다양한 부재료가 풍성하게 첨가된
어묵을 영상으로 담았습니다. 짧은
시간의 3D 영상으로 경쾌함과
재미를 임팩트 있게 선사하는 콘티를
구성하고, 3D 모델링을 통해 시각을
자극했습니다. 영화 시작 전 상영하는
광고 영상으로, 상영 종료 후 바로
구매로 이어지도록 유도했습니다.

Client
늘푸른바다
Year
2022

비어랩 샴푸 패키지 디자인
얼스팩과 후가공을 적극 활용하여
친환경적으로 표현한 비어랩(Bier
Lab) 샴푸 패키지입니다. 머리카락의
풍성함과 부드러움을 은유하는 곡선
패턴을 측면에 과감하게 적용해 샴푸의
기능성을 감각적으로 표현했습니다.

Client
핀인터내셔날
Year
2021

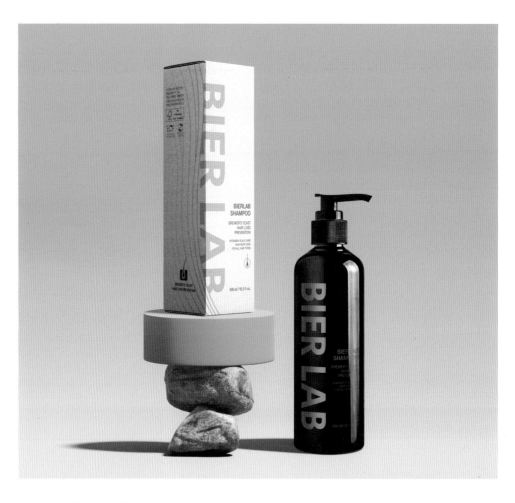

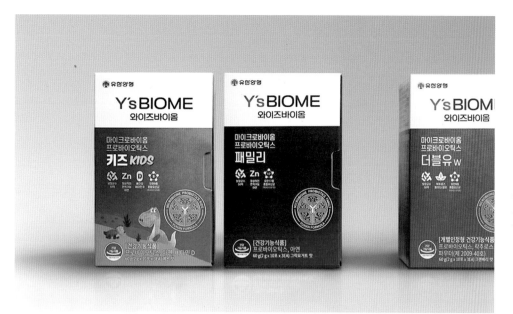

와이즈바이옴 엠블럼·패키지 디자인

와이즈바이옴(Y's Biome)은 온 가족이 섭취할 수 있는 유한양행의 유산균 제품입니다. 뚜껑이 쉽게 열리는 구조와 SKU가 많은 각 제품군의 특징을 명확한 컬러로 강조했습니다. 고급스럽고 전문적인 제품의 톤 앤드 매너를 구축하기 위해 특허 성분을 강조한 인장 형태의 엠블럼과 패키지를 개발했습니다.

Client
유한양행
Year
2021

엔닷바이오 패키지 디자인

엔닷바이오(N.bio)는 맞춤 솔루션을 제공하는 비타민 브랜드입니다. 사람마다 다른 필요 성분과 특질을 다양하게 선보인다는 브랜드 미션을 패키지 가이드라인 구축을 통해 표현했습니다.

Client
잘론네츄럴
Year
2021

청담닥터스랩 BI
가스트로인터스티널 로우펫
펫 사료 패키지 디자인

청담닥터스랩 브랜드 개발과 습식용 로우펫 펫 사료 패키지 가이드라인을 구축했습니다. 기능성 사료로 소비자가 제품의 효능을 인지할 수 있도록 분석적인 설명으로 제품의 기능성을 드러냈습니다. 로고의 도형과 활기찬 펫 이미지를 플레이풀하게 적용하여 건강한 제품 이미지를 표현했습니다.

Client
메디코펫
Year
2022

BOUD

바우드는 전략적 사고를 바탕으로 브랜드·제품·공간
디자이너들이 모인 다학제적 크리에이티브 스튜디오(multi
disciplinary creative studio)입니다. 클라이언트의 제품과
서비스, 공간 아이덴티티가 고객에게 명확하게 각인될 수
있도록 브랜드 전략을 설정하고 통합 디자인을 수행합니다.
바우드가 제안하는 결과물은 잠깐 멋진 소비적인 디자인이
아닙니다. 지속 가능한 사용의 관점으로 쉽고 명료한
디자인을 지향하며, 예상치 못한 조형과 소재의 믹스 매치를
통해 위트 있는 디자인을 구현합니다.

Company Name
바우드

CEO
박성호

Website
www.theboud.com

E-mail
jimmy@theboud.com

Telephone
02 6959 9945
010 5130 1841

Address
서울시 서초구 마방로6길
32-4 4층

Instagram
@b_o_u_d

Awards
2022 Dezeen Design Award
Longlists
Clair IU

2022 iF Design Award
Winner
Clair F Fan
My Clair Service

2022 CES Innovation Award
Winner
DIGISONIC 3D Headphone

2022 Red Dot Design Award
Winner
Manna Corp BI

2020 iF Design Award
Winner
Clair K

2019 iF Design Award
Winner
Flex Cam Oppy

Business Area
공간 디자인
사이니지 디자인
제품 디자인
패키지 디자인
BI 전략·디자인

Client List
덴띠끄
디지소닉
만나 코퍼레이션
미니소 월드와이드
쌤소나이트
씨메스
제일기획
클레어
트리셀
폴라로이드
한화그룹
한화솔루션 케미칼 부문
한화큐셀
Mymanu(영국)
SK텔레콤

한화큐셀 글로벌 BI 시스템 리뉴얼
한화큐셀은 뛰어난 기술력과 강력한
리더십으로 토털 친환경 에너지 솔루션
기업으로 영역을 확장하고 있습니다.
한화큐셀의 새로운 비전을 글로벌
고객과 임직원 모두가 공감할 수
있도록 브랜드 리뉴얼을 진행했습니다.
푸른빛의 그러데이션과 에너지 충전을
암시하는 모듈 디자인은 한화큐셀의
성장 과정을 직관적으로 드러냅니다.

Client
한화큐셀
Year
2022

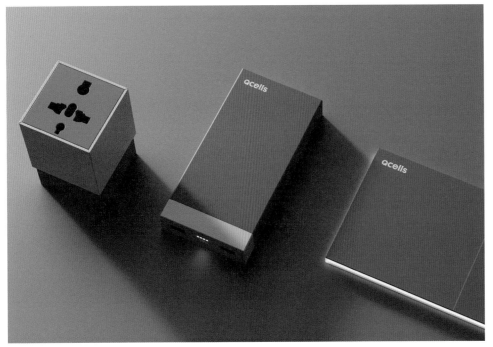

한화큐셀 에너지 스토리지 시스템은
브랜드가 지향하는 친환경 실천과
신뢰감을 경험할 수 있도록 형태와
컬러, 소재, 마감까지 심혈을
기울여 디자인했습니다. 또한 향후
한화큐셀만의 고유성, 차별성을
유지할 수 있도록 글로벌 통합
브랜드 가이드라인 아래 제품 디자인
가이드라인을 함께 구축했습니다.

애플리케이션 개발 측면에서는 일관된
아이덴티티를 유지하면서 친환경을
실천하는 것이 중요했습니다. 가령
서식 디자인에서는 그리드 시스템을
활용하여 최소한의 컬러만으로도
아이덴티티를 유지할 수 있도록
기획했으며 온라인 미디어에서는
다채로운 커뮤니케이션 콘텐츠를
구축해 브랜드 메시지를 다각도로
전했습니다.

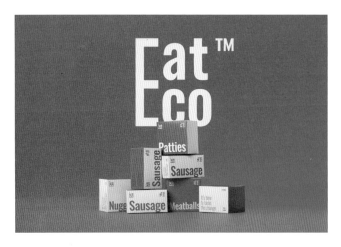

미래 식량 브랜드 잇에코
BI 시스템 개발

Client
한화솔루션
Year
2022

한화솔루션의 대체육 브랜드
잇에코(EatEco)의 아이덴티티와 디자인
시스템을 개발했습니다. E는 배합
기술력뿐 아니라 미래 식량 시장을
이끄는 리더의 모습을 상징합니다.
도전과 열정의 에너지를 발산하는
파이어 오렌지(fire orange)와 부드러운
밀도감으로 포용력을 표현하는 위트
베이지(wheat beige)를 메인 컬러로
선정해 그린이 점유해버린 비건, 대체육
브랜드 사이에서 잇에코의 존재감을
명징하게 보여줍니다.

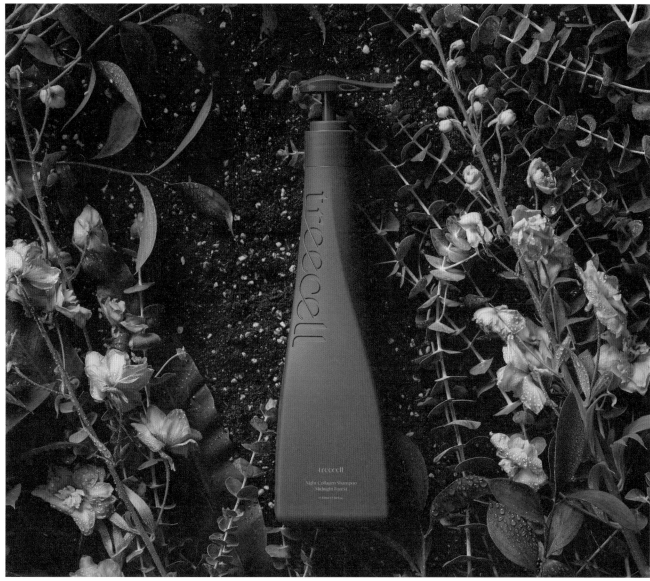

사진 박기훈

데이/나이트 콜라겐 샴푸 트리셀
BI·패키지 디자인

일상의 리듬감을 트리셀의 비주얼
언어로 만들었습니다. 로고와 제품
형태에서 드러나는 유니크하고
유려한 곡선은 건강한 루틴이 만드는
몸과 마음의 균형, 나를 발견하는
몰입과 열정, 그것을 유지해나갈 수
있는 근원적인 에너지를 그려냅니다.
패키지에 사용한 모든 소재는 100%
재활용이 가능합니다. 펌프에는 메탈
스프링이 들어 있지 않아 PP로 분리
배출할 수 있습니다.

Client
트리셀
Year
2021

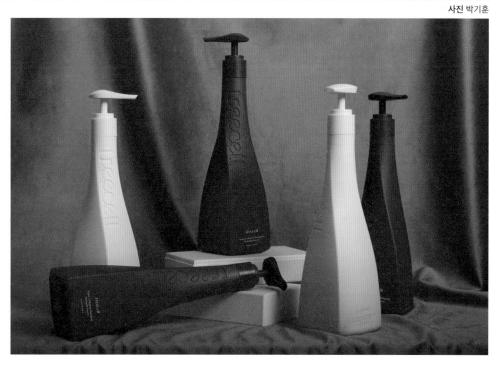

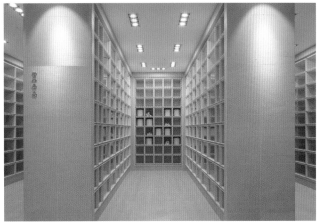

사진 홍기웅

분당추모공원 휴 공간&안치단 시스템 디자인

유가족과 고인 사이에 끊임없이 교류되는 '사랑의 온기'를 콘셉트로 휴 안에서의 모든 경험적 요소를 통해 치유와 안식을 누릴 수 있도록 디자인했습니다.

고인과의 대화에 집중할 수 있도록 안치단은 단순한 후가공과 디테일로 구현했습니다. 특히 입체적인 안치단의 프레임은 독립적인 공간에 모셨다는 안도감을 갖게 합니다. 그뿐만 아니라

구조적 개선으로 운영자들의 편의성과 안정성까지 높여 안치단 시스템의 새로운 방향성을 제시했습니다.

Client
분당추모공원 휴
Year
2022

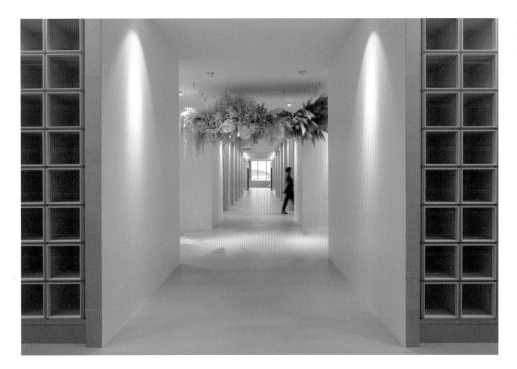

BRENDEN

브렌든은 2019년 설립한 브랜드 크리에이티브 그룹입니다.
다양한 방식의 협업과 연대를 통해 브랜드 고유의 가치를
만들고 전달합니다. 브랜드 아이덴티티 개발과 다양한 매체의
경험 디자인을 수행하며 브랜드와 사용자 간의 일관된 시각적
커뮤니케이션을 형성하는 일을 합니다.

BR– D–

Brand creative group that
creates various brand experiences

Brenden is a brand creative group that is
dedicated to using creative means of
collaboration to build and convey brand value.
we specialize in user experience design
and brand identity by using a wide
range of media to ensure that your
brand is consistent with your user's needs.

Ideation

Brand Strategy
Naming
Positioning
Creative Direction
Art Direction
Brand Experience Design
Digital Experience Design
Verbal Identity

Company Name
브렌든

CEO
이도의, 정욱

Website
brenden.kr

E-mail
do-eui@brenden.kr

Telephone
010 8409 0823

Address
서울시 노현로26길 8 5-6층

Instagram
@brenden.design

Awards
2022 Red Dot Design Award
Winner
Barrrk Branding

2022 iF Design Award
Winner
Shoeprize Branding
YAT Cafe Branding

2021 iF Design Award
Winner
Plus Minus Zero Experience
Georganic Branding
GamSung Market Branding

Business Area
브랜드 경험 디자인
브랜드 디자인
브랜드 컨설팅

Client List
국제갤러리
나이키 코리아
네이버
네추럴 코스믹
넥스트 유니콘
딩고(메이크어스)
문토
부스터스
블로코어
삼성전자
삼성카드
서울시
서울이랜드 FC
슈프라이즈
아모레퍼시픽
어니스트 서울
제일기획
중앙그룹
카카오 엔터테인먼트
현대홈쇼핑
LF(구 LG패션)
LG생활건강
NEW
SK

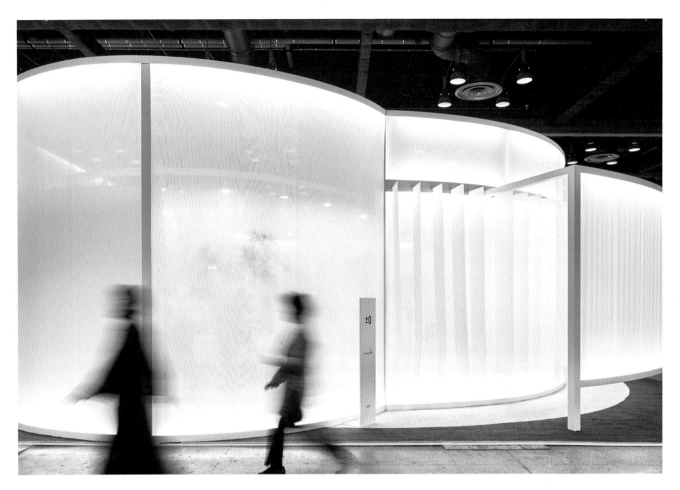

플러스마이너스제로 리빙 페어 브랜딩
플러스마이너스제로의 리빙 페어
브랜딩 프로젝트로, 브렌든은 브랜드
철학을 드러내는 콘셉트 'Without
Border(경계가 없는 소통 공간)'를
도출했습니다. 공간 콘셉트와
사이니지 디자인, 굿즈, 리플릿 등의
애플리케이션까지 모든 매체를
아우르는 경험 디자인을 수행했습니다.

Client
시코코리아
Year
2020
Co-Working
스튜디오 빈드

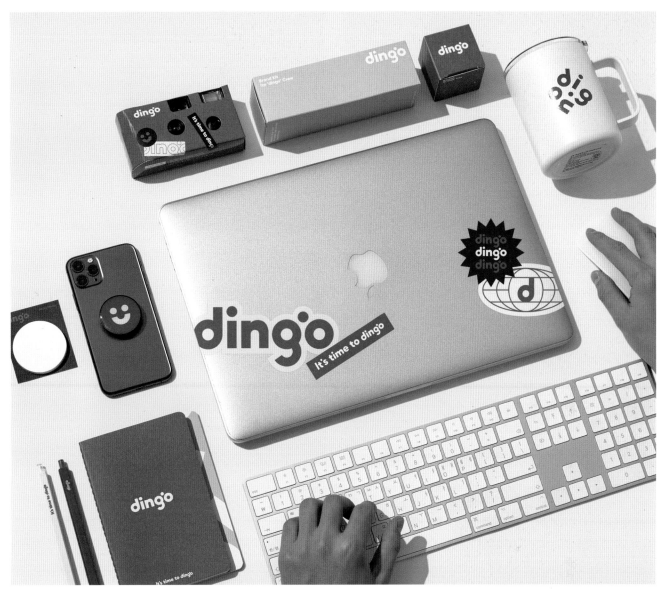

딩고 브랜딩

유튜브 콘텐츠 채널 딩고(dingo)의
리브랜딩 프로젝트입니다. 딩고의
어감에서 나오는 '띵~' 소리를 새로운
브랜드 모티브로 설정하고 '새로운 알람,
딩고의 시간(It's time to dingo)'이라는
콘셉트로 모바일과 영상 매체에 익숙한
세대가 쉽게 공감할 수 있는 비주얼
아이덴티티를 개발했습니다.

Client
메이크어스
Year
2022

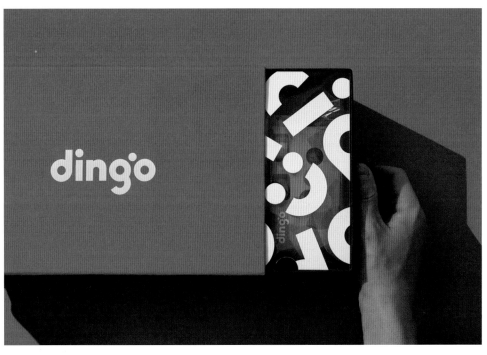

슈프라이즈 브랜딩

한정판 스니커즈 정보 플랫폼
슈프라이즈(Shoeprize) 브랜딩
프로젝트입니다. 슈프라이즈 로고는
'열려 있는 슈박스'를 상징하는 라인
그래픽으로 구현한 워드마크입니다.

이는 또 다른 의미인 '서프라이즈'가
연상되기도 하며, '플랫폼'을 의미하기도
합니다. 로고에서 발현된 라인 그래픽은
다양한 정보를 담을 수 있는 그리드로
활용됩니다.

Client
플래튼
Year
2021

YAT 브랜딩

YAT는 속초에 문을 연 카페로, 브렌든은
YAT의 비주얼 콘셉트부터 아이덴티티
디자인, 그래픽, 패키지, 부자재,
콘텐츠 제작 등 브랜드 디자인 전반에
참여했습니다.

Client
YAT
Year
2021

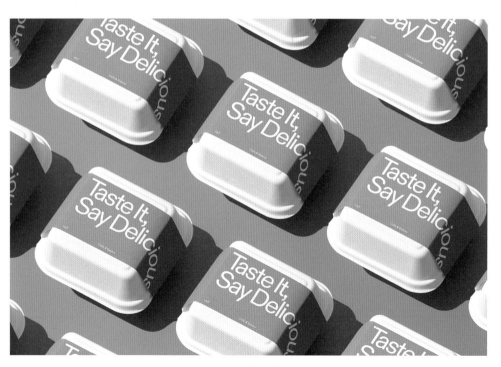

Taste It,
Say Delicious

YAT Cafe & Bakery

Taste It,
Say Delicious

YAT

Wonderful
Bread

YAT Cafe & Bakery

Hello it's me

Taste It,
Say Delicious

YAT Cafe & Bakery

감성잡화점 브랜딩

감성잡화점은 감성커피가 제공하는
커피, 디저트 이외의 다양한 간식거리와
잡화를 판매하는 브랜드입니다.
한국적 레트로 감성을 유지하되, 조금
더 모던하고 세련된 디자인을 구현해
남녀노소 구분 없이 다양한 세대가
흥미를 가질 수 있도록 했습니다.

Client
비브라더스 감성커피
Year
2020

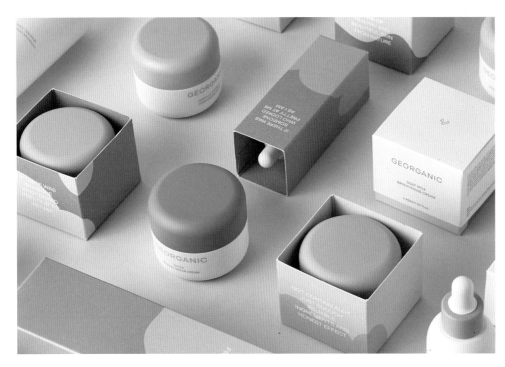

지오가닉 브랜딩

천연 원료를 주성분으로 하는 클린
뷰티 브랜드 지오가닉(Georganic)은
제품별로 각기 다른 천연 원료를
활용하는 것이 특징입니다. 이에
다양한 원료 사용을 암시하고 브랜드가
추구하는 건강한 가치를 알릴 수 있도록
아이덴티티 디자인과 그래픽 시스템
개발, 용기 디자인, 패키지 디자인, 포토
디렉팅 등을 진행했습니다.

Client
네추럴 코스믹
Year
2019

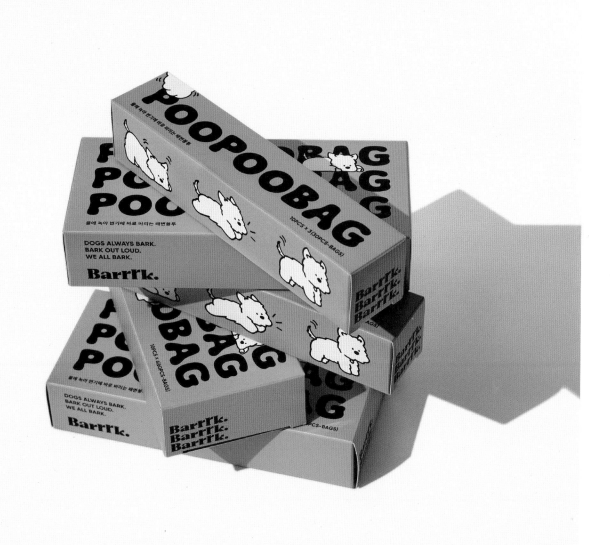

바크 브랜딩

애견용품 브랜드 바크(Bark)의 브랜딩
프로젝트입니다. 바크 로고는 '강아지가
짖는' 의미를 강조한 워드마크입니다.
알파벳 R의 리듬감 있는 배치를 통해
로고만으로도 흥미를 유발하도록
했으며, 바크를 상징하는 강아지 캐릭터
'단추'를 개발해 바크 이미지가 한층 더
친밀해지도록 했습니다.

Client
컴팻니언
Year
2022

BRENDEN

design by 83

공간 디자인의 궁극적인 목적은 더욱 나은 공간 사용이라고 믿는 디자인바이팔삼. 공간의 특성을 이해한 접근, 브랜드의 메시지를 명확하게 담아내는 전략, 거주자의 편의와 만족을 위하는 디테일 등을 실현합니다. 2014년 부산에서 문을 열어 대구, 울산, 거제 등지에서 다양한 규모의 작업을 활발하게 펼치고 있습니다.

Company Name
디자인바이팔삼

CEO
김민석, 남동현, 박찬언

Website
designby83.co.kr

E-mail
designby83@gmail.com

Telephone
051 802 8283

Address
부산시 수영구 남천바다로
9번길 18 2층

Instagram
@designby83_official

Business Area
가구 디자인
디자인 기획 및 컨설팅
브랜드 콘텐츠 기획 및 컨설팅
인테리어 기획 및 시공
인테리어 디자인

Client List
굿앤드구디
덕화푸드
로에
마이리틀팔레트
모모스커피
모이어티
보느파티쓰리
브리타니
스테드
신기해로
쌉커피
엣플렉스
오얼왓에버
호비튼
호텔티티
훈혁키친
히떼 로스터리

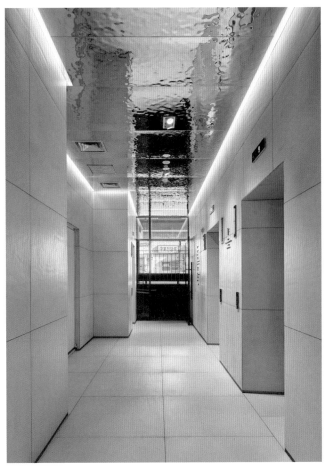

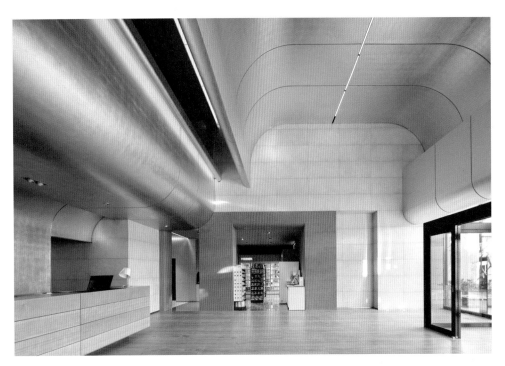

호텔티티 로비·레스토랑 공간 디자인
낙동강이 내려다보이는 호텔티티(Hotel tt) 이곳만의 아이코닉한 독자성을 표현하고자 로비에서는 강의 흐름을 연상시키는 천장 곡면을 특징적으로 구현했고, 레스토랑에서는 석재와 목재 같은 자연 소재를 사용했습니다.

Client
호텔티티
Year
2022

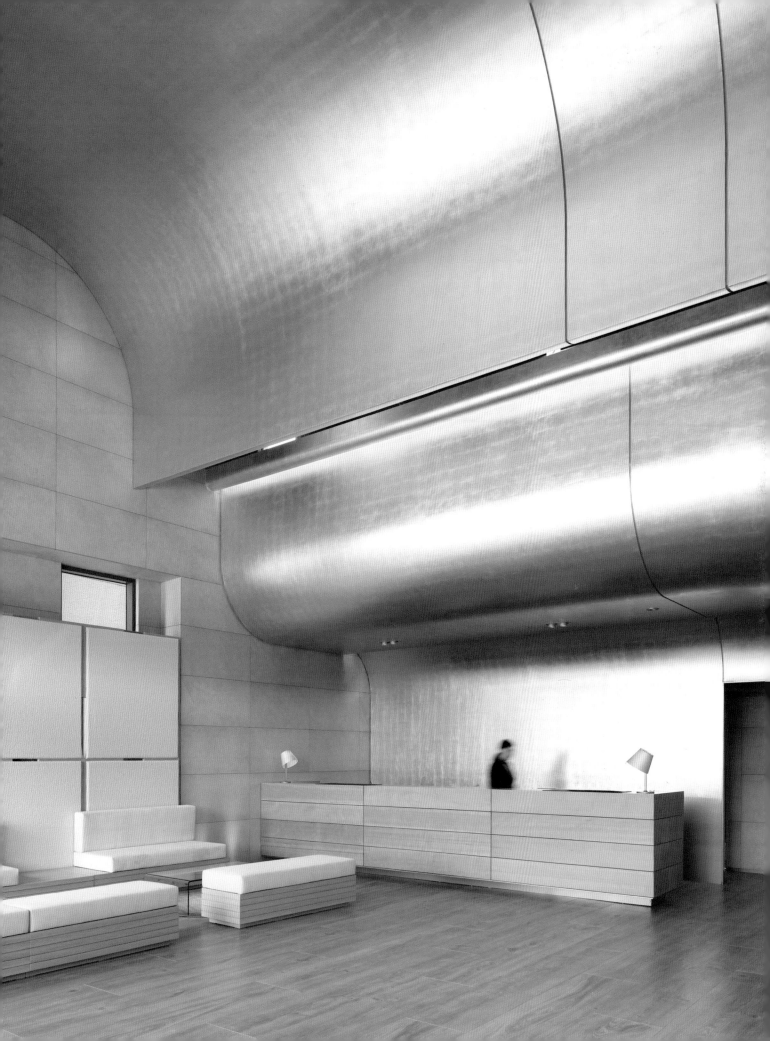

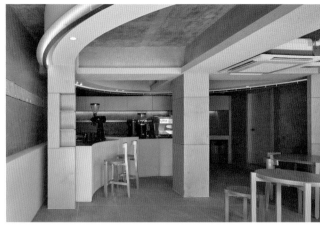
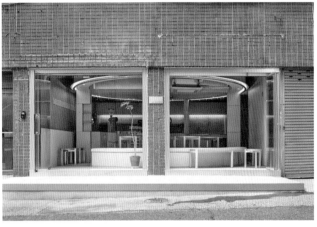
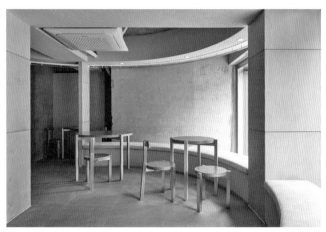

오얼왓에버 공간 디자인
오얼왓에버(or WHATEVER)란
이름처럼 '뭐든, 다른 그 무엇이든'이란
뜻을 담이 편안힌 분위기의 원형
레이아웃으로 타 공간과 구분되는
자유와 차이를 표현했습니다.

Client
오얼왓에버
Year
2022

신기해로 공간 디자인
신기해로는 거제도 남부 다대리마을의
고즈넉한 바다를 마주 보고 있습니다.
창밖으로 펼쳐지는 정적이고 평화로운
풍경과 수평선의 아름다움을 공간
안으로 끌어오고자 가로선이 돋보이는
간결한 가구와 물결의 유연함을
닮은 곡선 오브젝트로 스타일링을
완성했습니다.

Client
신기해로
Year
2022

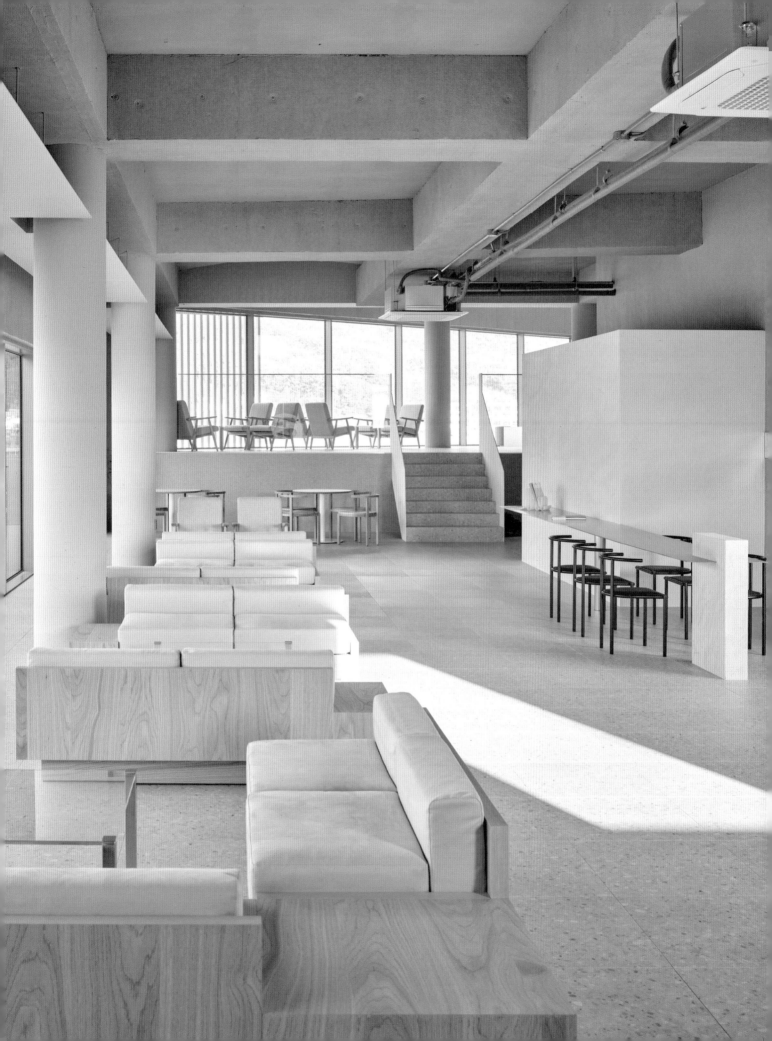

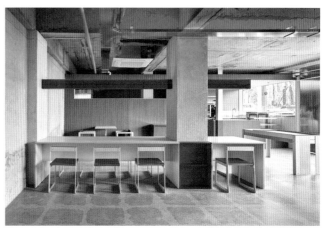

쌉커피 공간 디자인

카페 쌉커피(SSAP COFFEE)의 공간은
세월감이 느껴지는 천장 구조체와 바닥
먼을 유지하면서 윤이 나는 가구와
붉은 조명을 매치하여 새로운 빈티지

감성을 구현했습니다. 마감을 덧대지
않고 물성의 고유한 분위기가 오롯이
느껴지도록 했습니다.

Client
쌉커피
Year
2022

스테드 공간 디자인

360년 역사와 전통을 간직한 대구
약령시에 소재한 카페 스테드(Sted).
클라이언트가 원하는 세련된 클래식을
구현하기 위해 빈티지 가구와 현대적
소재를 조화롭게 사용했습니다. 커피
스테이션 상부에 설치한 바리솔 조명이
바리스타의 움직임을 드라마틱하게
강조함으로써 스페셜티 커피에 걸맞은
분위기를 연출했습니다.

Client
스테드
Year
2022

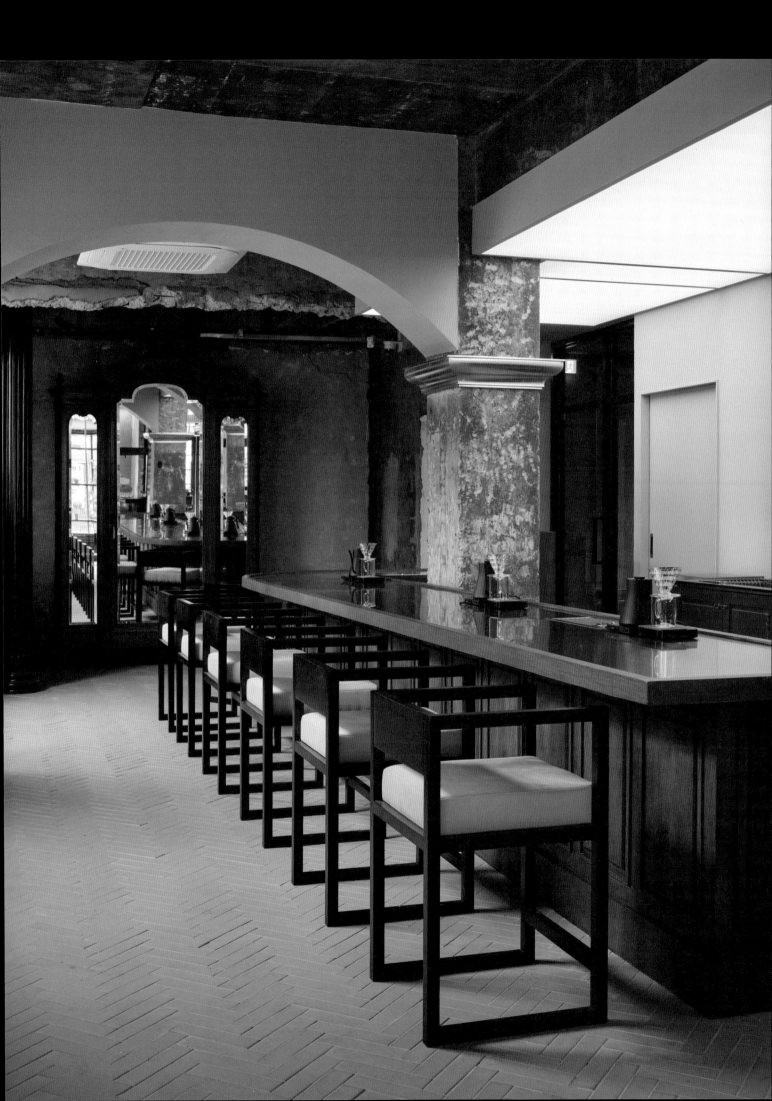

Designm4

디자인엠포는 공간의 사용성과 장소성을 중심으로 최적의 경험
서비스를 기획·설계하는 공간 콘셉팅 디자인 전문 기업입니다.
전문가의 세심한 관찰을 토대로 디테일한 스토리 디자인을
지향합니다. 이런 디자인 과정을 통해 조금이지만 분명히
세상이 달라진다고 믿습니다. 디자인엠포는 세상을 변화시킬
수 있는 디자이너의 힘을 믿고, 그만큼 더 넓은 지혜와 더 큰
책임 의식을 가지고 공간과 사물을 디자인합니다.

Company Name
디자인엠포

CEO
윤영섭

Website
www.designm4.com

E-mail
designm4kr@gmail.com

Telephone
02 2061 0244

Address
서울시 영등포구 양평로30길 14
1201호

Instagram
@designm4

Awards
2022 Good Design Korea, Winner
Standard Energy
Ansan Rest Area
Gwacheon Community
Rehabilitation Center

Business Area
가구 · 조명 디자인
건축 시공, 감리
공간 디자인
공간 설계
브랜드 디자인
브랜드 애플리케이션
브랜드 컨설팅
제품 디자인
패키지 디자인
BI·CI
UX 기획

Client List
금성출판사
다날F&B
대학내일
디뮤지엄
롯데리조트
롯데백화점
롯데월드
모투스컴퍼니
바이널아이
서울대학교
신세계 프라퍼티
유앤아이포유
이노션
코아스
포스코A&C
풀무원FNC
한양대학교
한화생명
한화호텔&리조트
해마건축

안산휴게소 브랜드 디자인

모두가 함께 즐기는 행복한 복합 휴게
공간이란 디자인 방향을 설정하고
이색적인 경험과 서비스, 젊은 감성을
제공하는 복합 문화 공간을 만들고자
했습니다. 사람을 모으는 빛을 상징하는
루미너스(luminous)와 조화로운 자연
생태계를 의미하는 가든(garden)을
주요 요소로 긍정적인 에너지와 영감을
안산휴게소에 구현했습니다.

Client
에이서비스
Year
2022
BI/BX
띵띵땡(think thing thank)

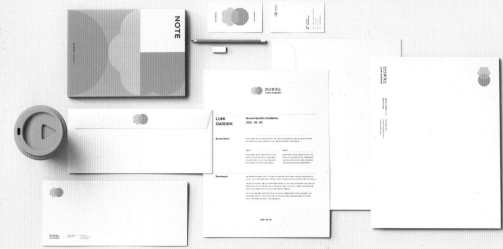

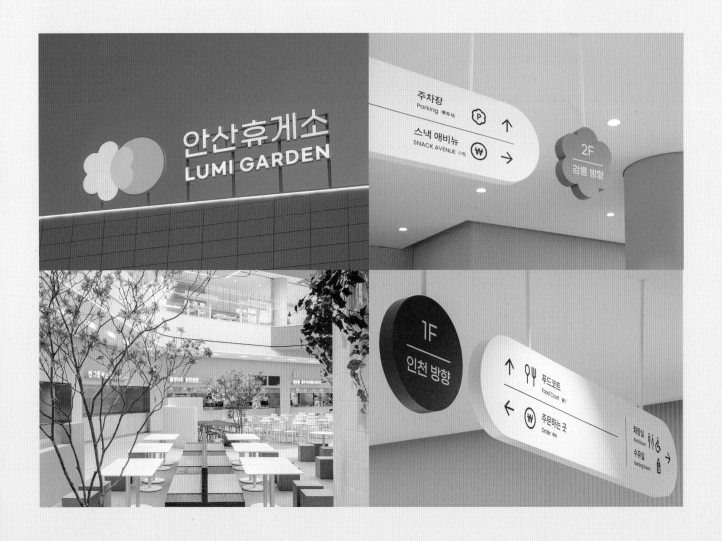

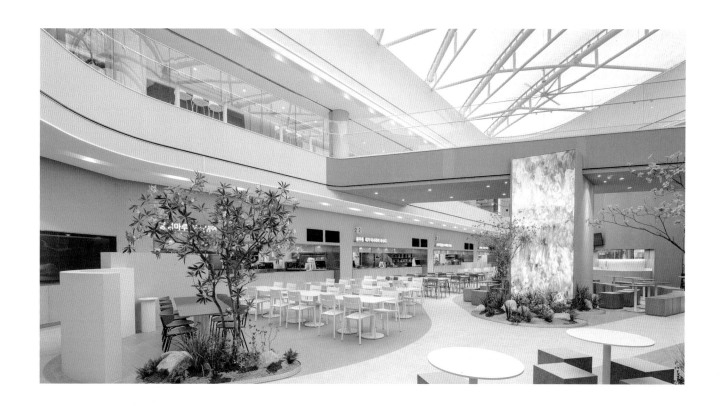

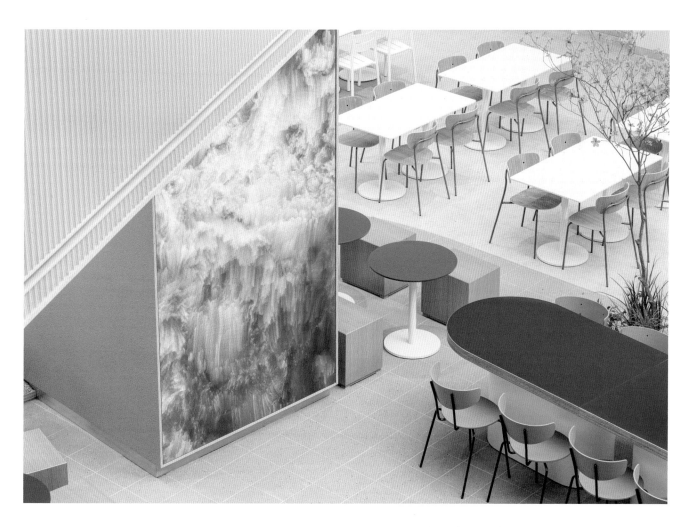

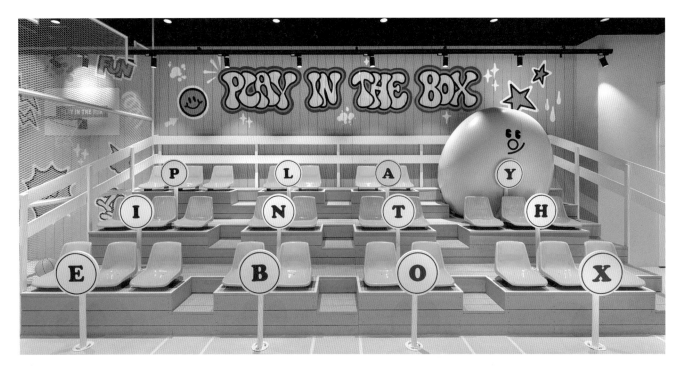

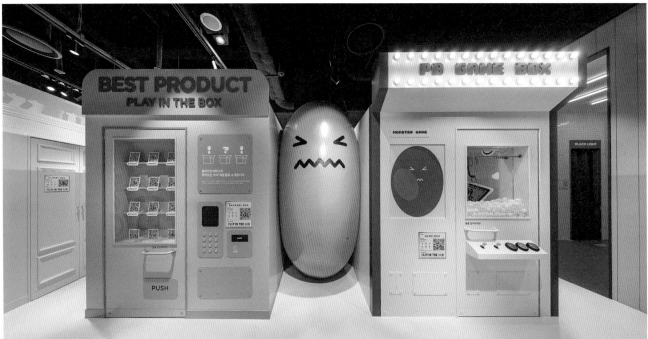

**더현대 서울 플레이인더박스
공간 디자인**

플레이인더박스(Play in the Box)는
MZ세대를 타깃으로 하는 포토
스튜디오로 경험 소비를 아끼지
않는 이들을 위해 새로운 콘텐츠를
계획했습니다. '박스 안의 즐거움,
플레이인더박스'로 디자인 콘셉트를
정하고 각 박스를 서로 다른 콘셉트로
연출해 그 안에서의 즐거운 체험을
암시했습니다.

미소를 짓게 하는 유쾌한 디자인물을
곳곳에 배치해 공간 전체가 소비될 수
있도록 구성했습니다.

Client
플레이인더박스
Year
2021
BI/BX
띵띵땡

한화생명 드림아카데미 공간 디자인
드림아카데미(Dream Academy)는
사이버 보안 관련 전문 지식인을
양성하는 곳으로 Z세대의 감성과 행동
패턴을 고려해 끝없는 흥미와 상상,
혁신을 공간 요소로 구현했습니다.
다가오는 미래 사회의 디지털 변환에
유연하게 적응하는 새로운 개념의 IT
커뮤니티 공간을 만들고자 했습니다.

Client
한화생명
Year
2022
BI/BX
띵띵땡

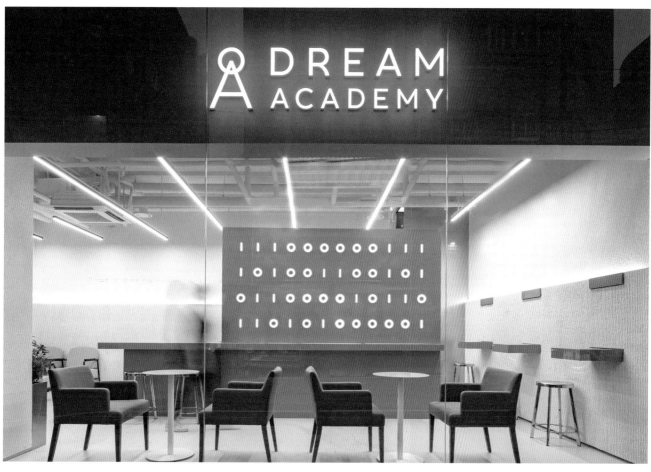

**스탠다드에너지 전기차 충전소
공간 디자인**

전기차를 '미래를 이끄는 새로운
생명체'로 이해하고 충전소를 인간과
미래의 접점으로 해석했습니다.
역동적이고 유기적인 생명체가 가진
순수함을 공간에 드러내고자 했습니다.

Client
스탠다드에너지
Year
2022
BI/BX
띵띵땡

디뮤지엄 아트숍 공간 디자인

지속 가능한 플랫폼이 되기 위해 다양한
콘텐츠를 유연하게 담아낼 수 있는
빙식을 구현했습니다. 상황에 따라
조합을 달리할 수 있는 시스템을 제안해
콘텐츠와의 조화를 끌어냈습니다.

Client
디뮤지엄
Year
2022
BI/BX
띵띵땡

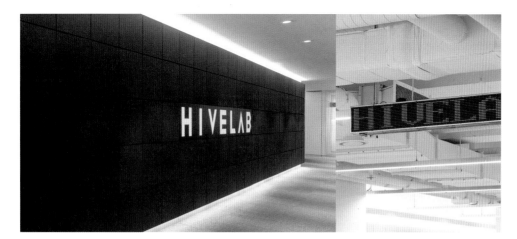

하이브랩 오피스 공간 디자인

Client
하이브랩
Year
2022
BI/BX
띵띵땡

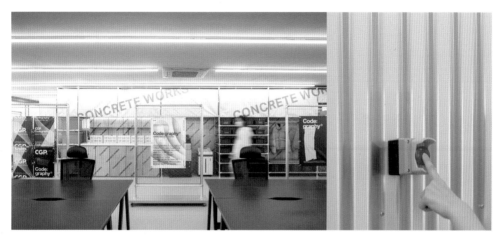

콘크리트웍스 오피스 공간 디자인

Client
콘크리트웍스
Year
2021

달콤커피 공간 디자인

Client
다날F&B
Year
2021
BI/BX
띵띵땡

과천장애인복지관 공간 디자인

Client
과천장애인복지관
Year
2021
BI/UX
띵띵땡

FLYmingo

플라이밍고는 뷰티, 패션, 리테일 숍 등의 디자인 설계와
시공, 브랜딩 작업을 하는 스튜디오입니다. 브랜드가
추구하는 가치와 고객이 추구하는 가치를 혼합하고 조율하고
페어링하는 모든 과정의 중심에 있습니다. 시간, 경험, 그리고
움직임을 디자인하여 새로움을 탐구합니다.

새로움을 탐구하다

Fly For Make New

현실에 안주하는 것이 아닌 새로운 실험과 시도를 통해 공간을 만들어나가는 플라이밍고의 도약

Company Name
플라이밍고

CEO
김준호, 황지연

Website
flymingo.co.kr

E-mail
flymingo@flymingo.kr

Telephone
02 3409 2601

Address
서울시 성동구 서울숲7길 9

Instagram
@flymingo_official

Awards
2022 Icoinic Awards
Winner
Inner Signal Lounge

2022 iF Design Award
Winner
AHC Spa Waterful Desert

2021 Golden Scale Award
Winner
AHC Spa Waterful Desert

2021 German Design Award
Selection
V.Space

Business Area
공간 경험 디자인
그래픽 디자인
스페이스 브랜딩
인테리어 디자인·기획·시공

Client List
고운세상코스메틱
다하우스
브이티 코스메틱
셀리버리 리빙앤헬스
신세계백화점
아머스포츠코리아
어뮤즈
에이블씨엔씨
에이제이룩
에이피알
에프앤코
유니레버
이마트
제이씨패밀리
지피클럽
케이팝머치
코스알엑스
쿠안텀스포츠코리아
한국오츠카제약
한솔교육
해브앤비

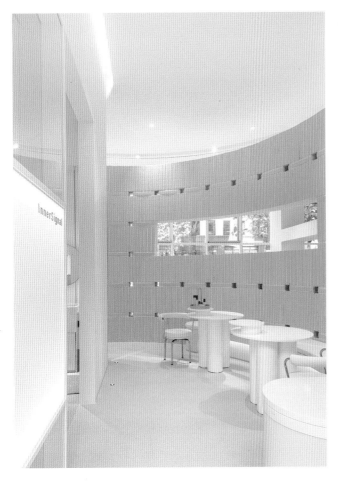
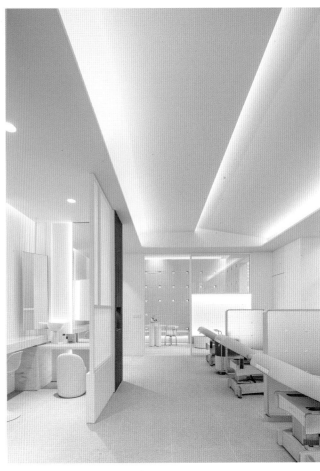

이너시그널 라운지 공간 디자인
안과 밖의 경계를 모호하게 만드는
내부 파사드가 된 벽돌 벽. 독특한 쌓기
방식으로 생긴 틈으로 새어 나오는 빛은
피부 속에서 차오르는 빛을 표현한
것입니다.

Client
한국오츠카제약

Year
2022

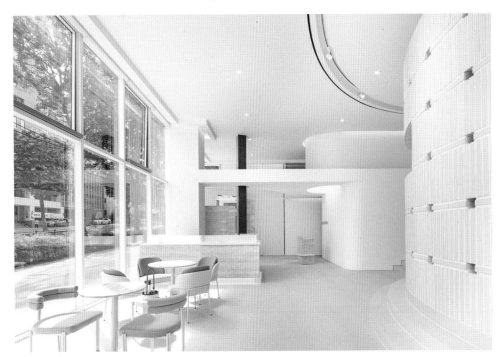

서서히, 잔잔하게, 은은하게 차오르는
온기와 부드러운 분위기를 공간에
녹여내 '이너시그널(Inner Signal)'의
에세이: 만면희색(滿面喜色)'이라는
콘셉트를 공간에 담아냈습니다.
만면희색은 얼굴에 가득 찬 기쁜
빛이라는 뜻으로 이너시그널이
정성으로 개발한 기술, 철학인 건강,
효과인 생기가 모여 기쁜 빛이 된다는
것을 의미합니다. 이너시그널의 에세이
목차를 고객의 브랜드 경험 여정에
적용하여 제품을 체험하는 행위를
동선의 흐름으로 디자인했습니다.

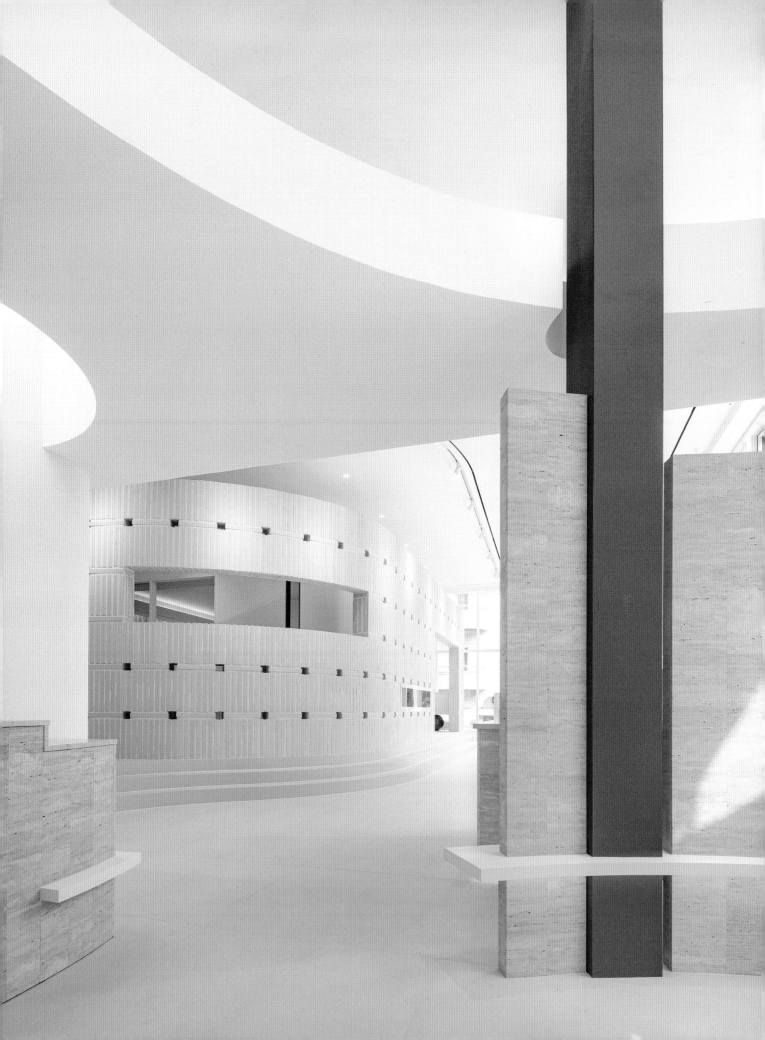

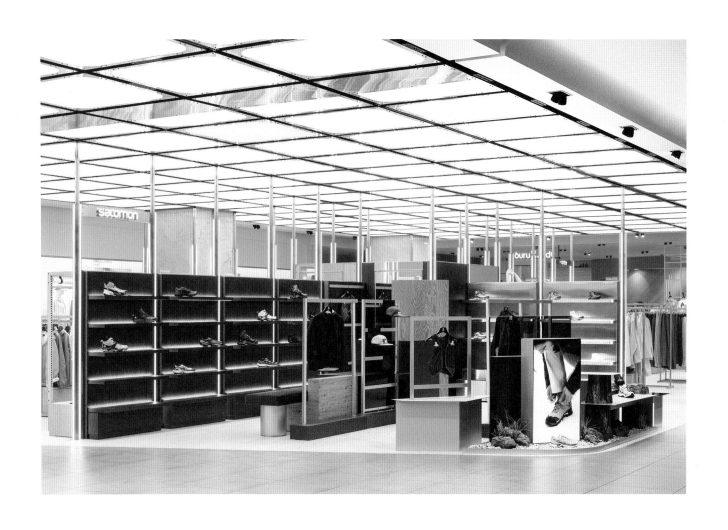

살로몬 현대백화점 판교점 공간 디자인
프랑스에서 탄생한 살로몬(Salomon)은
역동적인 아웃도어 라이프를 위한 장비
브랜드입니다. 인더스트리얼한 금속에
목재를 포인트로 사용해 매장 디자인을
완성했습니다. 가공하지 않은 자연의
소재를 쓴 오브제적인 집기를 통해
어디서나 자유로울 수 있도록 돕는
살로몬의 기술력을 전합니다.

Client
아머스포츠코리아
Year
2022

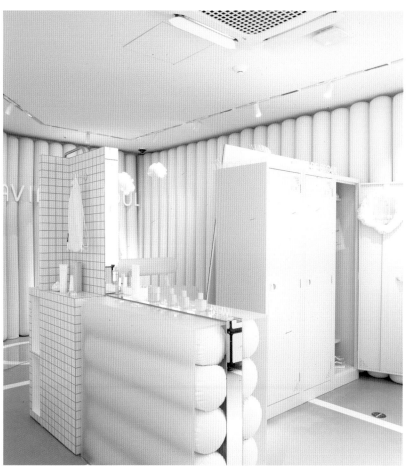

LCDC 허깅 팝업 스토어 공간 디자인
피부를 감싸주고 안아주는, 피부 휴식에
중점을 둔 자빈드서울 허깅(Hugging)
라인의 신제품을 위한 팝업 스토어로
편안함과 활동성을 추구하는
라이프스타일을 담았습니다. 제품
라인 콘셉트에 맞춰 운동 후 휴식을
취하는 공간인 라커 룸과 샤워 부스를
구성했습니다. 라커 룸에는 에너지
넘치는 휴식을 표현했으며, 샤워
부스에는 편안한 쉼을 담고 클렌징 라인
제품을 배치했습니다.

Client
자빈드서울
Year
2022

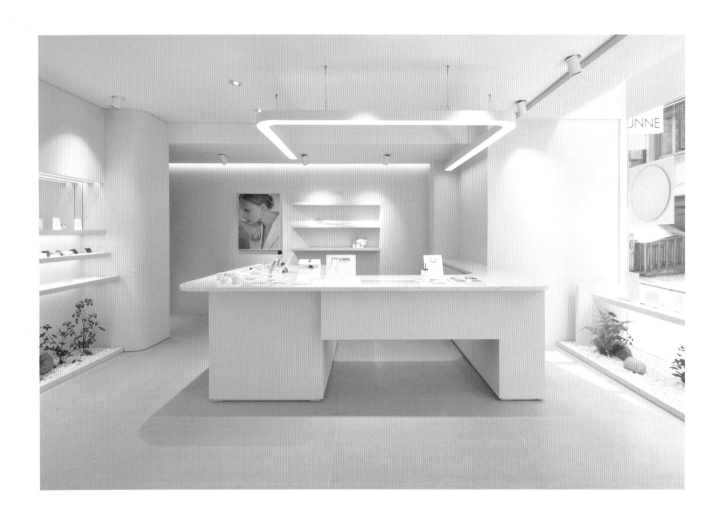

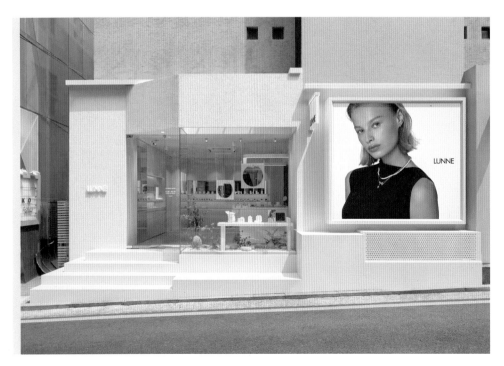

룬느 쇼룸 공간 디자인
가로수길에 위치한 이곳은 '매일 착용할
수 있는 주얼리'를 콘셉트로 론칭한
주얼리 브랜드 룬느(Lunne)의 첫 번째
쇼룸입니다. 텍스처감이 느껴지는
아이보리 톤 페인트를 기본 마감재로
사용하고 중앙에 대리석 아일랜드를
배치해 '심플하지만 매일이 특별한
기분'을 공간에 표현했습니다.

Client
룬느
Year
2022

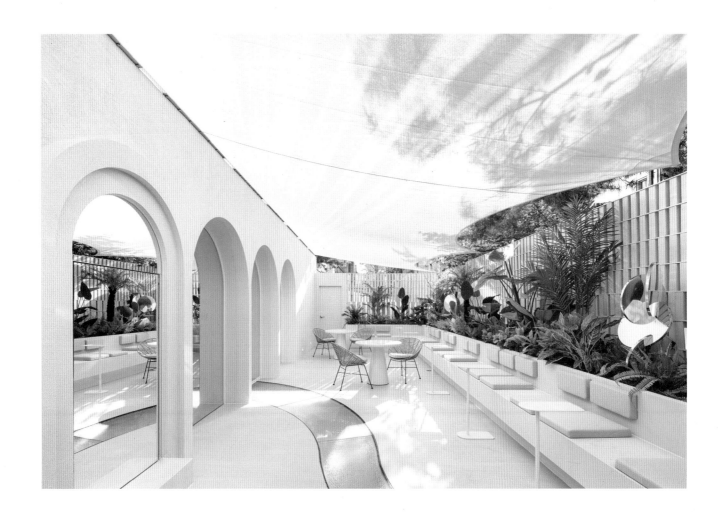

AHC 스파 워터풀 데저트 공간 디자인
회색빛의 도산대로 사거리, 평범한
일상 속에서 누구나 부담 없이 경험할
수 있는 새로운 스파를 만드는 것을
설정하고 '사막 한가운데에서 만나는
힐링 섬'을 콘셉트로 삼아 사막,
물, 동굴, 숲을 모티브로 공간의
스토리를 완성했습니다. 현대인의
라이프스타일을 고려한 새로운 스파
문화와 함께 도심 속 스파케이션을
위한 물로 가득 찬 사막인 워터풀
데저트(Waterful Desert)를
선보였습니다.

Client
카버코리아
Year
2021

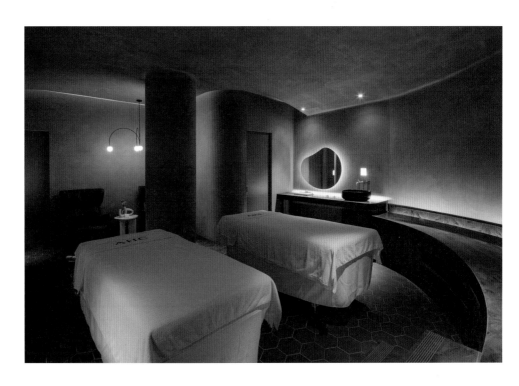

ist Studio

'-ist'는 무언가를 하는 사람 또는 해당 분야 전문가를 나타내는 접미사입니다. 'designist'를 지향하는 이스트 스튜디오는 클라이언트가 요구하는 이미지를 구체화하고 전체를 관통하는 일관된 콘셉트를 추구하며 현실적인 해결책을 궁리합니다. 작업 과정이 늘 독창적이지는 않을 수도 있지만 매 고민의 결과가 책과 글자, 전시와 공연, 그리고 소비자를 위한 브랜드에 좋은 영향을 주길 희망합니다.

Company Name
이스트 스튜디오

CEO
우하늘

Website
www.iststudio.com

E-mail
ist_studio@naver.com

Telephone
02 6010 0757

Address
서울시 성동구 아차산로 97
206호

Instagram
ⓘ ist_studio

Awards
2022 Asia Design Prize
Winner
Governance Jungnang Local
Brand Design

Business Area
그래픽 디자인
브랜드 경험 디자인
브랜드 디자인 컨설팅

Client List
경기문화재단
국립국악원
국립극장
국립발레단
국립현대미술관
서울남산국악당
수림문화재단
아트센터인천
양천문화재단
영등포문화재단
의정부문화재단
중랑구
중랑문화재단
코엑스
퍼셉션
한국국제문화교류진흥원
한국콘텐츠진흥원
CJ대한통운
LG유플러스

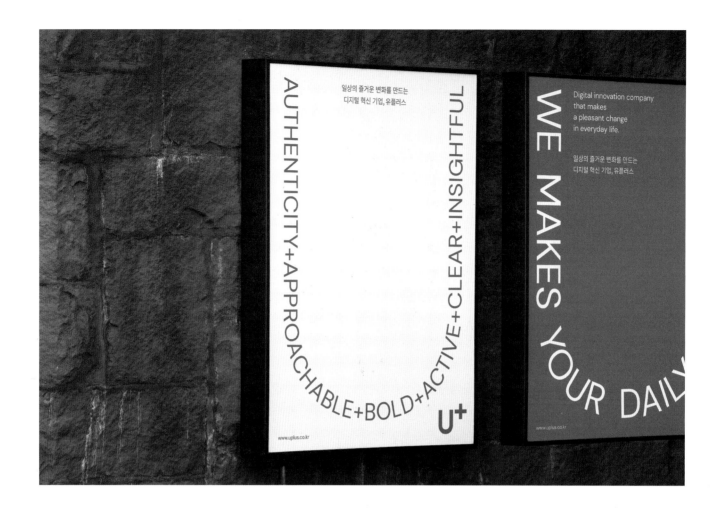

LG유플러스
브랜드 그래픽 모티브 디자인
유플러스(U+)의 새로운 브랜드
키 비주얼을 위한 프로젝트로,
크리에이티브 컨설팅 그룹 퍼셉션에서
개발한 브랜드 정체성과 키워드에
기반해 디자인했습니다. 마스터
브랜드인 유플러스를 응용한 '말
그대로(literally)의 진심'을 전달하는
메시지를 직관적으로 나타냈고, 앞서
설정한 브랜드 정체성에 따라 그래픽
모티브를 개발했습니다.

Client
LG유플러스, 퍼셉션
Year
2021

협치중랑 지역 브랜드 경험 디자인
톱다운 방식이 아니라 민관이 함께
대화하고 소통해 정책을 결정한다는
의미의 협치는 정책에 관심 있는 시민이
아니라면 다소 생소한 개념입니다.
이처럼 낮은 인지도를 개선하기 위해
협치중랑의 브랜드 언어는 공동의
참여를 유도하는 직접적인 어조를
사용하되, 정책 분야에 관심이 적지만
트렌드에 섬세하게 반응하는 계층에는
절제되고 은유적인 어조를 통해 부담
없이 인식되도록 고안했습니다. 심벌은
서로 마주한 민관이 같은 방향을
바라보며 협력과 소통, 적극적인 참여를
통해 맺게 될 결실을 의미하며, 2개의
화살표가 만나 이루는 중앙의 마름모꼴
중첩 색은 심벌의 핵심이자 차별화
요소입니다.

Client
중랑구
Year
2020

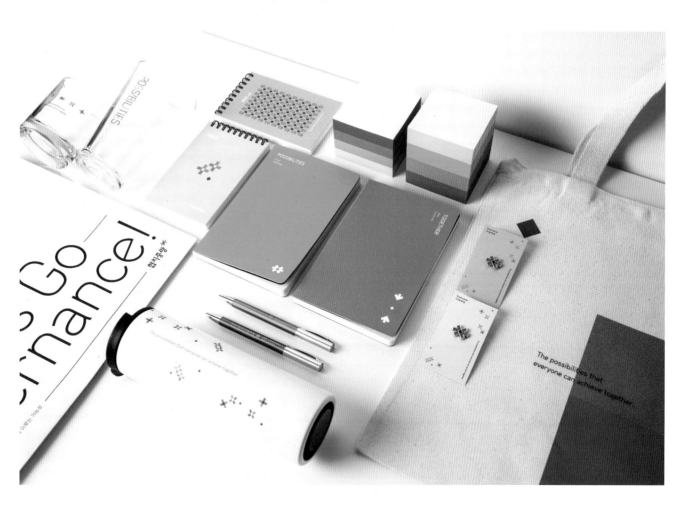

스타빌 브랜드 MD 디자인

제주 한라산 600m 고지에 위치한 스타빌(Starville) 브랜드의 MD 상품을 디자인하고 제작했습니다. 쏟아지는 듯한 별을 관측할 수 있을 만큼 하늘과 가까이 닿아 있음을 상징하는 '트레일 오브 스타(Trail of Stars)'를 콘셉트로 높고 깊은 밤하늘과 그 속에 촘촘히 박힌 별빛을 형상화했습니다. 그래픽은 다양한 아이템에 일관되게 적용해 방문객이 스타빌에서의 경험에 쉽게 공감할 수 있도록 했습니다.

Client
CJ대한통운
Year
2021-2022

큐사인 브랜드 경험 디자인
영등포문화재단의 연간 기획 공연을
브랜드화하는 프로젝트였습니다. 공연
관련 실분을 던져 흥미를 유발하고 공연
장소인 영등포아트홀에 대한 구민들의
인지도가 개선되길 바랐습니다.
아트홀에 대한 모호한 인식을
또렷하게 하고 다수가 비밀스러운
공간이라고 느낀 공통의 이미지를
극대화해 '영등포아트홀이 감추고 있는
새로운 모습을 여는 열쇠'를 주제로
삼았습니다. 질문을 상징하는 Q와
보물 상자 형태를 더해 큐사인(Q Sign)
브랜드 디자인을 완성했습니다.

Client
영등포문화재단
Year
2022

LOT99 브랜드 경험 디자인
로트(lot)는 예술 경매에서 작품
번호이자 수량을 뜻하는 표현입니다.
예술 경매 시장에 유입되기 시작한
젊은 소비층을 타깃으로 '한정판
공장'이란 모순된 콘셉트로 호기심을
유발했습니다.

Client
LOT99
Year
2021

빔즈워크 브랜드 경험 디자인
오늘날 카페는 자기 개발이나 업무
등을 위한 공간으로 더 널리 인식되고
있습니다. 이에 '광선(beams)'처럼
번뜩이는 아이디어로 더 나은
결과물(work)을 얻을 수 있다'는
의미를 담아 브랜드를 디자인했습니다.
새로운 것을 마주했을 때의 설렘과
영감이 번뜩이는 순간을 빛으로 표현해
빔즈워크(Beams Work)가 고객에게
전달하고자 하는 이미지, 그리고
빔즈워크를 찾는 고객이 이 카페에서
얻었으면 하는 경험을 명징하게
시각화했습니다.

Client
빔즈워크
Year
2020

LAY.D STUDIO

2014년 3월 문을 연 레이.디 스튜디오는 빠르게 변화하는 시장 환경과 세분화되는 소비자군의 라이프스타일의 요구에 맞춰 브랜드의 진정한 가치와 본질을 이해하는 것을 우선으로 디자인 작업을 합니다. 클라이언트의 브랜드가 성공적인 자산으로 구축될 수 있도록 전문적인 지식을 바탕으로 정제된 정보와 다양한 브랜딩 전략 시스템을 제공합니다. 고객의 비즈니스 성공 가도를 위해 브랜드 셰르파*로서 임무를 다할 것입니다.

*셰르파(sherpa) 히말라야 산악 등반을 도와주는 현지 안내인

Company Name
레이.디 스튜디오

CEO
김승헌

Website
www.lay-d.kr
www.laydstudio.com

E-mail
laykim@lay-d.kr

Telephone
02 564 3328

Address
서울시 마포구 잔다리로 89 301호

Instagram
@lay.d_inside

Awards
2022 German Design Award
Winner
Kenca
WhoWho Brand Experience
Renewal

2020 Red Dot Design Award
Winner
WhoWho Brand Experience
Renewal

2020 German Design Award
Winner
See:real Portal Brand Identity

2019 German Design Award
Winner
Green Promise Brand Identity

2018 iF Design Award
Winner
Selvy Brand Identity

Business Area
기업·제품·서비스 브랜딩 전략
디지털 디자인(웹, 애니메이션)
브랜드 네이밍
에디토리얼 디자인
패키지 디자인
BI

Client List
가평군
미디어로그
삼성생명
오일릴리 월드
인베스코
한국국토정보공사
한국엔지니어링협회
한국토지주택공사
한신공영
후후앤컴퍼니
휴넷
HS애드
LG전자

유플러스 유모바일 BX 디자인
유플러스 유모바일(U Moblie)은
'유플러스 알뜰모바일'을 리뉴얼한
브랜드로 '당신을 위한, 당신의 니즈에
꼭 맞춘' 상품과 서비스를 선보입니다.

쉽고 간편한 이용성을 내세우는 만큼
디자인 아이덴티티에서도 간결하고
정돈된 이미지를 구축했습니다.

Client
미디어로그
Year
2022

로지스코 BI
전 세계 자산 운용사 6위 기업인
인베스코는 물류 센터 투자 시장에서
차별성을 높이고, 브랜드 인지도와
경쟁력을 강화하고자 물류 센터
대표 브랜드 로지스코(Logisco)를
개발했습니다.

Client
인베스코
Year
2021

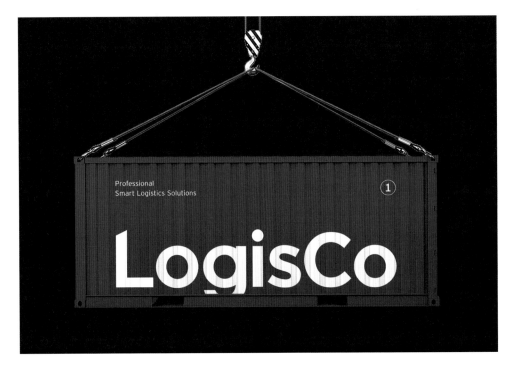

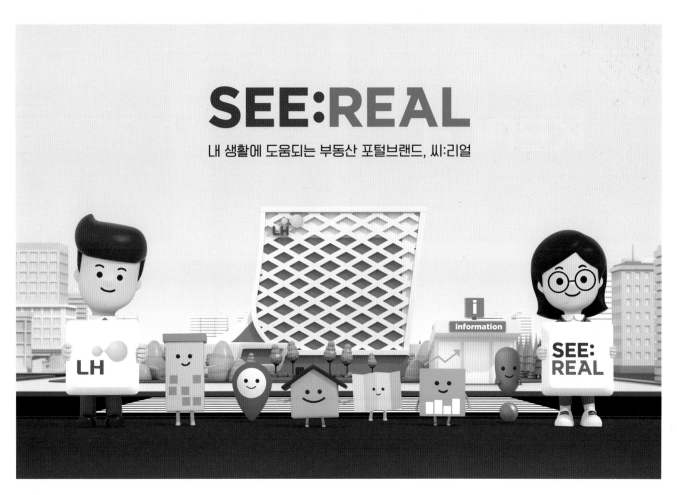

SEE:REAL

내 생활에 도움되는 부동산 포털브랜드, 씨:리얼

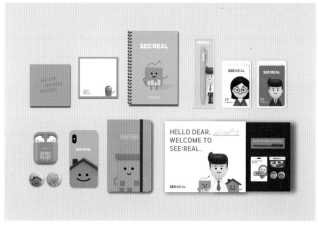

씨:리얼 BI·UX

씨:리얼(See:real)은
한국토지주택공사가 운영하는 부동산
정보 공공 포털 서비스 브랜드입니다.
실생활에 유익한 부동산 정보를 쉽게
접할 수 있도록 해 국민의 올바른
부동산 이해도와 삶의 질 향상을
도모하고자 합니다. 레이.디 스튜디오는
네이밍, 슬로건, BI, UX, 캐릭터
개발을 비롯해 브랜드 북, 굿즈, 홍보
애니메이션 등을 디자인했습니다.

Client
한국토지주택공사
Year
2019-2022

**SEE:REAL
BRAND BOOK** Vol. 01.
씨:리얼 브랜드북

LH 한국토지주택공사 / 공간정보처

**SEE:REAL
BRAND BOOK** Vol. 02.
씨:리얼 브랜드북

LH 한국토지주택공사 / 공간정보처

한국엔지니어링협회 비주얼 아이덴티티
한국엔지니어링협회(KENCA)는 협회의
가치와 의무를 재규정하고, 4000여
곳 회원사와의 결속력을 조성하며
협회의 명확한 정체성을 확립하기
위해 새로운 비주얼 아이덴티티를

개발했습니다. 이번에 개발한 비주얼
아이덴티티는 웹, 사인 시스템 등
각종 온·오프라인 매체에 적용하여
한국엔지니어링협회만의 아이덴티티를
효과적으로 드러냈습니다.

Client
한국엔지니어링협회
Year
2022

휴넷 BX 리뉴얼
휴넷(Hunet)은 배움이 삶을 더욱
행복하게 만들 수 있도록 최적의 교육
콘텐츠와 학습 경험 환경을 제공하는
교육 서비스 플랫폼입니다. 휴넷의
브랜드 자산 진단과 분석을 통해 휴넷의
브랜드 아이덴티티를 정교화하고
다양한 브랜드 접점에서의 경험
디자인을 체계화할 수 있는 BX 리뉴얼
및 스타일 가이드라인을 개발했습니다.

Client
휴넷
Year
2022

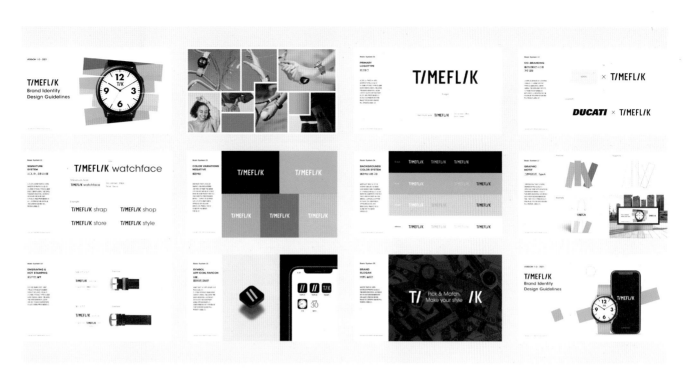

타임플릭 BI 리뉴얼

타임플릭(Timeflik)은 글로벌 스마트
워치 페이스 플랫폼 브랜드입니다.
패션 테크 브랜드 이미지를 강화하기
위해 더 쉽고 빠르게 자신만의
스타일을 찾는다는 '픽&매치, 메이크
유어 스타일(Pick&match, make
your style)'이란 메시지를 전하고자
브랜드를 리뉴얼했습니다.

Client
앱포스터
Year
2021

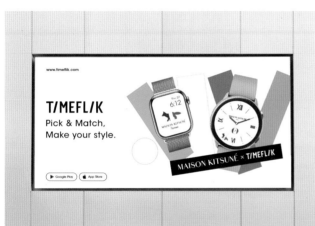

릴리오 암스테르담 버벌 브랜딩

네덜란드 패션 브랜드 오일릴리의
세컨드 브랜드인 릴리오
암스테르담(Lilio Amsterdam)은 열린
마음으로 삶을 대하며 자연과 가족,
그리고 자신만의 고유한 아름다움을
사랑하는 사람들을 위하는 정신을 담고
있습니다. 레이.디 스튜디오는 버벌
브랜딩을 진행했습니다.

Client
오일릴리 월드, GMI
Year
2019

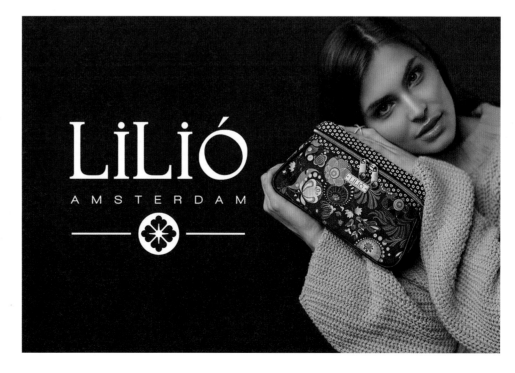

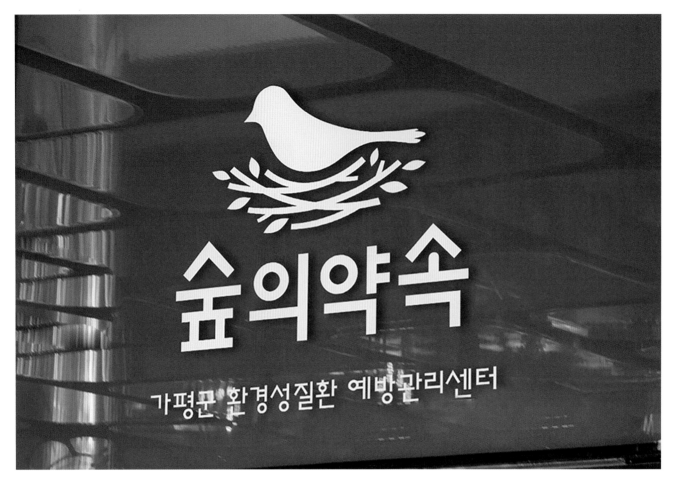

숲의 약속 BI
'숲의 약속(Green Promise)'은
가평군 환경성질환 예방관리센터의
브랜드입니다. 아토피 치유 기반 조성과
지역 발전 도모 그리고 주민 건강

증진을 위한 공간으로 가평군의 우수한
자연 생태 환경 이미지와 건강하고
아름다운 삶의 가치를 제공하고자
하는 브랜드의 핵심을 남아 BI를
개발했습니다.

Client
가평군
Year
2019

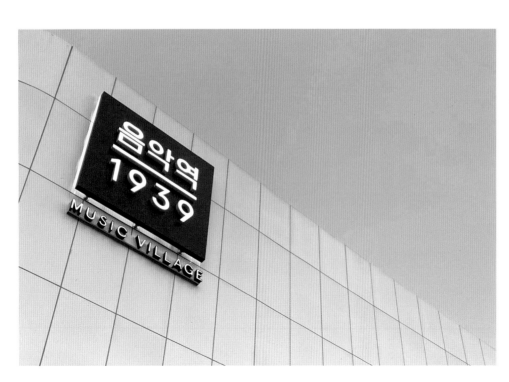

음악역 1939 BI
음악역 1939는 도시 재생의 일환으로
1939년에 개장한 뒤 역사의 뒤안길로
사라진 폐역사 구 가평역을 음악,
예술을 창작하고 교류하는 복합 문화
공간으로 계승하자는 취지로 만든
브랜드입니다. 가평군이 음악·문화
중심 도시로 나아가길 기대하며
효과적인 홍보와 마케팅을 위해 BI를
개발했습니다.

Client
가평군
Year
2020

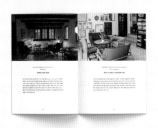

앤스케이프 BI·편집 디자인
앤스케이프(&Scape)는 공간
비즈니스에 대한 영감과 인사이트를
주는 공간 콘텐츠 전문 브랜드입니다.
BI 개발과 공간 콘텐츠 전문 잡지

〈뉴 스케이프(New Scape)〉의 편집
디자인을 진행했습니다.

Client
피엘큐파트너스
Year
2021-2022

후후 BI·CI
후후(Whowho)는 4200만 명 이상의
국민이 사용하는 대한민국 대표 모바일
서비스입니다. 스팸 차단 앱 이미지에서
빅데이터를 기반으로 세상을 연결하고
편리함을 추구하는 '생활 안심 필수 앱'으로
이미지를 확장하고자 '함께하면 더 좋은
후후'라는 새로운 브랜드 커뮤니케이션
방향을 설정하고 BI를 개발·구축했습니다.

Client
후후앤컴퍼니
Year
2020

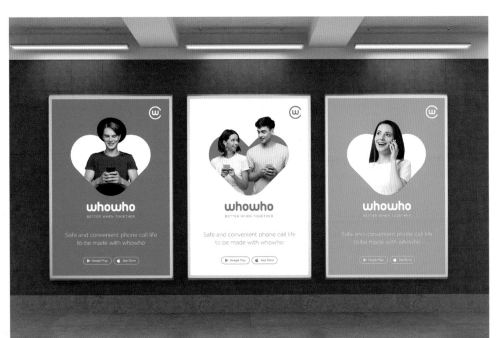

named.
brand design co.

네임드는 브랜드 디자인 전문 기업입니다.
사회·문화·예술·라이프스타일 전반의 트렌드에
민감하게 반응하여 분석하고,
고객과 긴밀한 협업을 통해 고유한 정체성의
브랜드 플랫폼을 구축합니다.
브랜드가 추구하는 가치에 적합한 시각언어와
디자인 솔루션을 사용하여 깊이 각인될 수 있는
브랜드 경험을 설계합니다.
이 모든 과정은 브랜드에 대한
진심 어린 태도를 바탕으로 만들어집니다.

Company Name
네임드

CEO
윤영노

Website
named-labs.com

E-mail
detail@named-labs.com

Telephone
010 3904 9761

Address
서울시 종로구 자하문로4길 6 4층

Instagram
@named.design

*네임드 인스타그램 프로필에서 '필터'를
눌러 이미지를 트래킹해보세요.

Awards
2009 대한민국디자인전람회
대통령상

Business Area
그래픽 디자인
네이밍
브랜드 디자인 컨설팅
브랜드 전략 컨설팅
사이니지 디자인
패키지 디자인
편집 디자인
BI·CI

Client List
고투 피트니스
국립현대미술관
대림건설(DL)
대림미술관
대상그룹
롯데건설
롯데칠성음료
매직캔
삼성반도체
삼양홀딩스
스푼라디오
신세계 I&C
신영증권
썸바이미
아르코아트센터
아모레퍼시픽
코웨이
크린토피아
푸르덴셜
한섬
현대자동차
GS리테일
GS홀딩스

디뮤지엄 네이밍 & 뮤지엄 아이덴티티
Client 대림문화재단 **Year** 2015

자우림 #9 〈Goodbye, Grief.〉 앨범 아이덴티티
Client 자우림 **Year** 2015

심플리쿡 BI 리뉴얼
Client GS리테일 **Year** 2022

스푼라디오 BI 리뉴얼
Client 스푼라디오 **Year** 2020

OV 네이밍·BI
Client Sam A **Year** 2022

아이오페랩 BI
Client 아모레퍼시픽 **Year** 2020

core:line.

코어라인 CI 리뉴얼
Client 코어라인 **Year** 2021

에이펙스 BI 리뉴얼
Client 신영증권 **Year** 2022

랑방블랑 네이밍·BI
Client 한섬 **Year** 2022

피키위키 BI
Client 더키트 **Year** 2022

고투 네이밍·BI 리뉴얼
Client 고투 피트니스 **Year** 2019

마크홀리 BI
Client 어메이징브루잉컴퍼니 **Year** 2022

UFO 커피 BI 리뉴얼
Client UFO 커피 **Year** 2022

스파로스 BI
Client 신세계 I&C **Year** 2021

MMCA 멤버십 아이덴티티
Client MMCA **Year** 2021

MK 크리에이티브 CI 리뉴얼
Client 엠케이컴퍼니 **Year** 2021

아르코미술관 비주얼 아이덴티티 시스템
Client 한국문화예술위원회 **Year** 2021

현대 블루 프라이즈 어워드 아이덴티티
Client 현대 모터스튜디오 **Year** 2021

헤리티지 서비스 BI 리뉴얼
Client 신영증권 Year 2022

매직캔 BI 리뉴얼
Client 매직캔 Year 2019

트레져헌터 BI 리뉴얼
Client 트레져헌터 Year 2019

라인프렌즈 패키지 디자인 시스템 리뉴얼
Client 라인프렌즈 Year 2016

클라우드베리 BI
Client SK텔레콤 Year 2020

취향관 BI
Client 더키트 Year 2017

썸바이미 BI 리뉴얼
Client 페렌벨 **Year** 2022

디뮤지엄 '판타스틱 플라스틱' 전시 디자인
Client 대림문화재단 **Year** 2021

삼양홀딩스 비주얼 아이덴티티
Client 삼양홀딩스 **Year** 2019

소그노 BI 리뉴얼
Client 소그노 주얼리 **Year** 2021

신영증권 CI 리뉴얼
Client 신영증권 **Year** 2022

DL홀딩스 비주얼 아이덴티티
Client DL홀딩스 **Year** 2021

크린토피아 브랜드 디자인 리뉴얼
Client 크린토피아 Year 2018

한샘 패키지 디자인 시스템 리뉴얼
Client 한샘 Year 2018

아크로 서울 포레스트 비주얼 아이덴티티 디자인 시스템
Client DL E&C Year 2020

피키위키 BI
Client 더키트 Year 2022

AB 스튜디오 BI 리뉴얼
Client AB 스튜디오 Year 2018

예스무스 BI
Client 골드로니 Year 2018

NONE SPACE

논스페이스는 공간의 성격과 특성에 집중한 디자인을
합니다. 마치 화자가 독자와 저자의 소통 관계를 만들 듯이
공간이라는 매개체를 화자로서 풀어내는 역할을 하고자
합니다. 공간의 용도와 역할, 그곳을 둘러싼 지역의
장소성 같은 대상의 특성에 따라 이야기를 그려내며,
브랜드의 정체성, 철학, 방향성을 담아 클라이언트의
목소리를 내줄 공간을 구현합니다.

Company Name
논스페이스

CEO
신중배

Website
none-space.com

E-mail
none-space@naver.com

Telephone
070 7720 3151

Address
서울시 성북구 성북로31가길 11

Instagram
@nonespace_official

Awards
2022 iF Design Award
Winner
Sumsei Terrarium
한국인의 밥상

2022 Red dot Design Award
Winner
Dr.For Hair
한국인의 밥상

2021 iF Design Award
Winner
OOO
On the Bar

2020 Red dot Design Award
it Award, K-Design Award
Winner
Zoo Sin Dang

2020 it Award
Winner
Blue Whale

Business Area
건축
공간 아이덴티티
브랜드 경험

Client List
교촌에프엔비
기러기둥지
롯데쇼핑
롯데지알에스
리틀 사이공
범천커피그룹
생활도감
서울랜드
스위스 유스트 코리아
에이블씨앤씨
올투딜리셔스
와이어트
윤창기공
주신당
펜에스아이
푸드나무

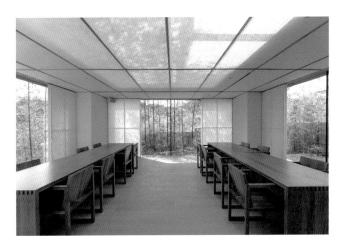
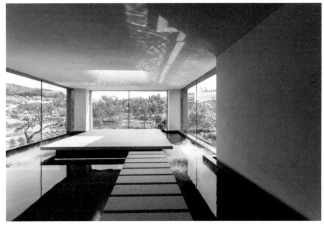
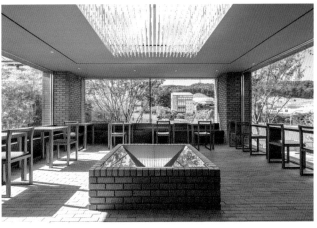

타임투비 공간 디자인·건축·브랜딩
'Timeless Value'를 콘셉트로 하는
타임투비(Time to B)는 자연에서의
온전한 쉼과 여유를 위해 니지딜
자극에서 물러나 아날로그적인 시간을
누리라는 뜻을 담고 있습니다.

Client
범천커피그룹
Year
2022

자연에 영원이란 없듯이 이곳에서는
시간이 흐르면 흐르는 대로 자연스러운
순리에 대해 말하고자 했습니다.
'실재'하는 자연의 시간을 공간적으로
해석하여 다양한 시퀀스와 시선의
흐름을 표현했습니다. 대표적으로
일상에서 쉽게 볼 수 있는 흙으로 만든
벽돌을 주재료로 썼습니다. 시간성과
지속성을 내포하고 있는 벽돌은 세월이
지나도 쉽게 변하지 않는 소재로,
공간을 하나의 통일된 이미지로
만듭니다.

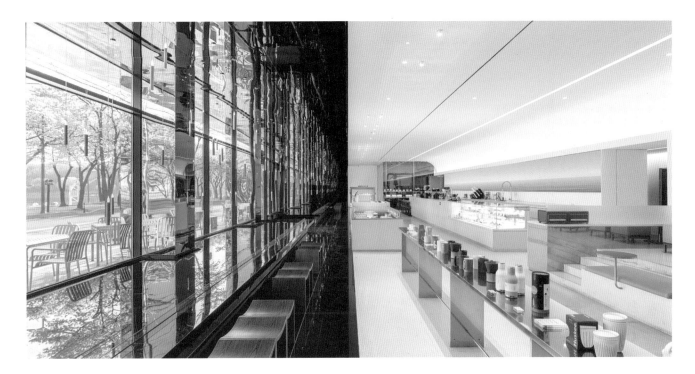

앤젤리너스 아일랜드
공간 디자인·브랜딩

엔젤리너스 아일랜드(Angelinus-Island) 프로젝트는 고착된 브랜드 이미지를 탈피하기 위해 100년이란 세월을 간직한 수성못이라는 장소의 특성에 집중했습니다. 수성못에는 천혜의 자연이 존재합니다. 엔젤리너스라는 브랜드를 드러내지 않으면서 지역과 시간성을 공간 언어로 환원하려 했으며, 익숙한 장소와 브랜드를 낯설게 바라봄으로써 얻는 경험의 확장을 의도한 프로젝트입니다.

Client
롯데지알에스, 엔젤리너스

Year
2021

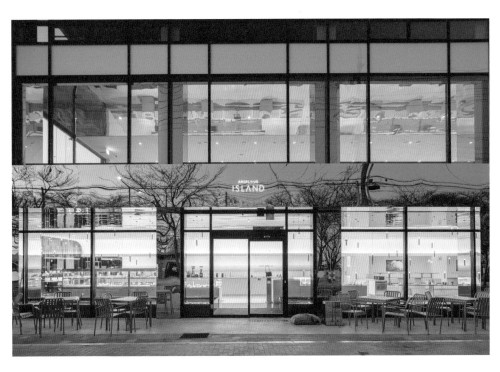

물 위에 떠 있는 작은 섬을 상상하며 시나리오를 만들었습니다. "신의 선물을 전하러 내려온 천사가 아름다운 수성못에 반해 이곳에 신들을 위한 정원을 가꾸고 신의 선물인 커피를 대접한다." 이 작은 섬은 수성못을 가꾸는 천사들의 정원이자, 물과 하늘을 닮고 싶어 한 천사들의 이야기가 담긴 공간입니다. 시시때때로 변하는 하늘과 물의 표정은 새로운 소재로 공간을 다채롭게 만들어줍니다. 천공에 떠 있는 신비의 섬처럼 끝없이 확장된 공간감을 의도했고, 비움으로써 담기는 자연의 경관을 보여주고자 했습니다.

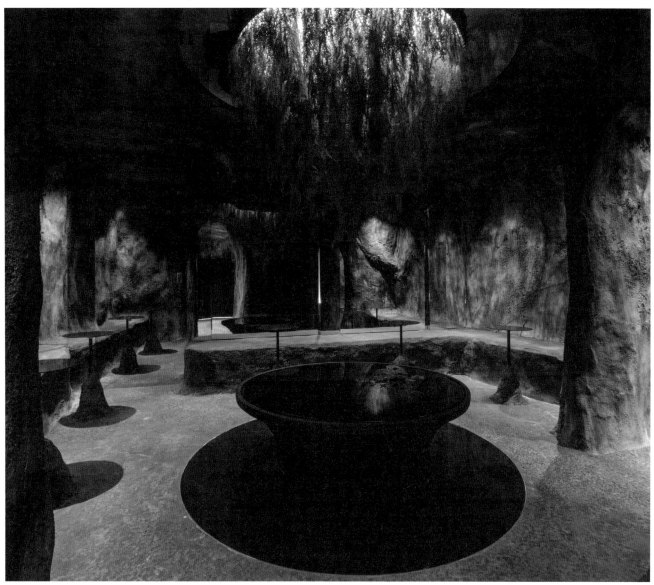

웅녀의 신전 공간 디자인·브랜딩
뷰티 브랜드 미샤의 개똥쑥 화장품
론칭을 알리며 쑥의 민족이란
콘셉트로 오감을 자극하는 브랜드
체험 공간입니다. 웅녀는 우리나라
단군신화에 나오는 인물로, 원래는
곰이었으나 칠흑같이 어두운 동굴에서
쑥과 마늘만 먹는 시련을 견디고
사람이 되었습니다. 웅녀의 선한 심성과
모습이 인간에 닿아, 이를 기리기 위해
신전을 만들고 이를 '웅녀의 신전'이라
불렀습니다. 신전에서 마실 수 있는
특별한 쑥차 한잔으로 몸을 정화하고
심신을 가다듬는 시간을 선사하고자
합니다.

Client
미샤
Year
2020

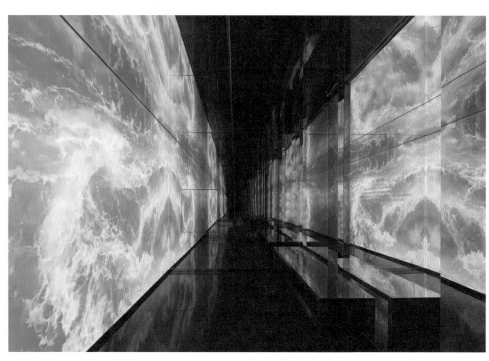

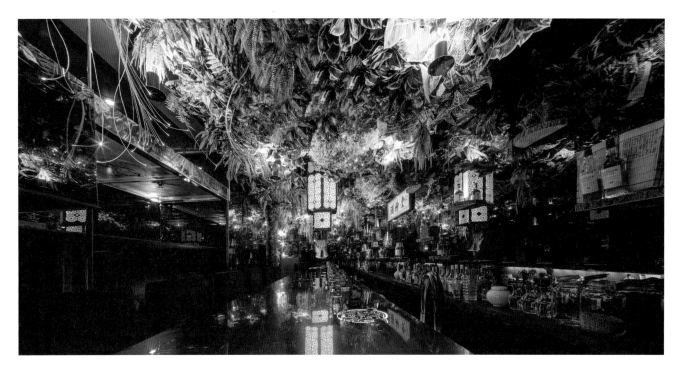

주신당 공간 디자인·브랜딩

과거 무당촌을 이루었던 신당동의
지역성을 읽고 민속신앙을 테마로
주신당(酒神堂)을 기획했습니다.
12마리의 동물 신 '십이지신'을 콘텐츠
삼아 비밀스러운 숲에서 십이지신의
신묘한 힘이 담긴 술 한잔을 기울이는
모습을 상상하며 공간을 구현했습니다.

Client
주신당
Year
2019

한국인의 밥상 공간 디자인·브랜딩

푸드멘터리 '한국인의 밥상'에는 느림의
미학이 있습니다. 각 지방만의 특별한
조리법, 계절과 지역성을 품은 재료,
천년의 역사를 지닌 식초·젓갈·장·지의
조화는 바쁜 일상 속 현대인에게
휴식과 힐링의 시간을 선사합니다. 이에
비움으로써 자연과 사람을 끌어당겼던
전통 건축처럼 화려한 치장보다는
무위를 통한 담백하고 자연스러운,
소박하고 자유로운 디자인을
추구했습니다.

Client
롯데쇼핑, 펜에스아이
Year
2021

섬세이 테라리움 공간 디자인·브랜딩
자연이 우리 곁에서 사라지면 어떻게
될까요? 섬세이 테라리움(Sumsei
Terrarium)은 자연을 추억하는
사람들을 위한 체험형 전시 공간입니다.
잊었던 오감을 깨우고 자연의 소중함을
일깨우는 섬세이의 미션처럼 섬세이
테라리움에서 관객들이 자신의 존재를
발견하고, 새로운 기억을 얻어 가길
기대합니다. 섬세이는 샤워 후 몸을
말리는 보디 드라이어를 선두로 우리의
신체와 밀접한 이야기를 이끌어내는
브랜드입니다.

Client
섬세이
Year
2021

OFTN STUDIO

오픈스튜디오는 김진수, 김수지 부부가 운영하는 디자인
스튜디오로 예술과 디자인의 경계를 넘나들며
건축, 공간, 가구, 오브제 등 다양한 작업을 선보이고
있습니다. 재료와 물질을 탐구하고 기존에 사용하던 방법을
재해석하며 전에 없던 세상에 다가섭니다. 나아가 청각, 후각,
촉각 등 여러 감각 인지를 통해 다양한 경험을 할 수 있는
공간을 추구합니다.

Company Name
오픈스튜디오

CEO
김진수, 김수지

Website
oftn.kr

E-mail
oftner@oftn.kr

Telephone
02 333 0144

Address
서울시 서대문구
연희로11라길 37-3 2층

Instagram
@oftn.kr

Business Area
공간 기획·시공
공간 디자인 컨설팅
공간 전략 컨설팅

Client List
가르마
감도
경주식당
구들
노스텔지아
다이애그널
더블라썸
딥커피로스터스
라라라 스튜디오
리트커피 시그니처
리플로우
보사노바 커피로스터스
브알라
블랑드봄
살화
아방베이커리
아크오브브라더스
어낵
어썸니즈
어위크 커피
요한스킴
웬스
이월로스터스
채우다
키 필라테스
테너리
테일러룸스
하움
현대 N

히든재 공간 디자인

이름에 걸맞게 북촌의 좁은 골목 끝에
한옥 호텔 히든재가 자리하고 있습니다.
실내에는 일제강점기에 방공호로 쓰던
동굴을 리모델링한 서재를 비롯해
옛 요소와 현대적인 소재의 교차가
곳곳에서 펼쳐집니다. 앤더슨씨와
협업해 배치한 빈티지 가구는 공간의
취향을 드러냅니다.

Client
노스텔지아
Year
2022

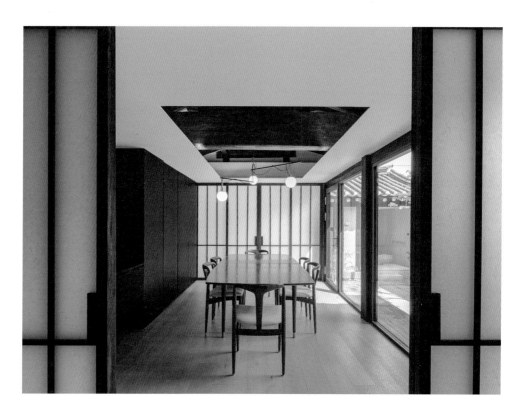

어썸니즈 리모델링

한남동의 오래된 단독주택을 쇼룸으로
리모델링한 프로젝트입니다. 기존
건물의 외관을 그대로 두되 반투명한
폴리카보네이트를 덧대 답답함과
부피감을 해소했습니다. 2층 쇼룸의
경우 섹션마다 서로 다른 가구와
오브제로 구성해 브랜드의 개성이
돋보이면서 고객들이 제품을 구경하는
재미를 더했습니다.

Client
어썸니즈
Year
2022

보사노바 커피로스터스 삼척점
공간 디자인

건축 설계부터 참여한 프로젝트입니다.
주변 풍경에 조화롭게 녹아들도록
내외부 마감을 노출 콘크리트로
통일하고 층마다 층고와 가구에
다양성을 줘 한층 더 풍요로운 경험을
제공할 수 있도록 했습니다. 사용자가
뷰에 집중할 수 있도록 가구, 핸드레일,
벽체와 천장 일부는 장식하지 않고
콘크리트와 대비되는 백색 계열로
통일하면서 최소한의 정보만을
표현했습니다.

Client
보사노바 커피로스터스
Year
2021

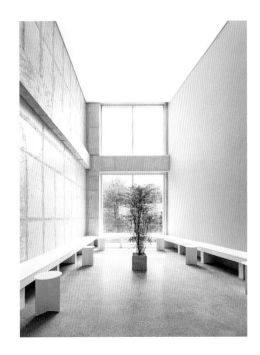
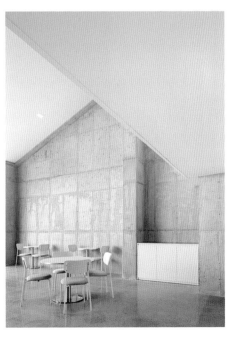

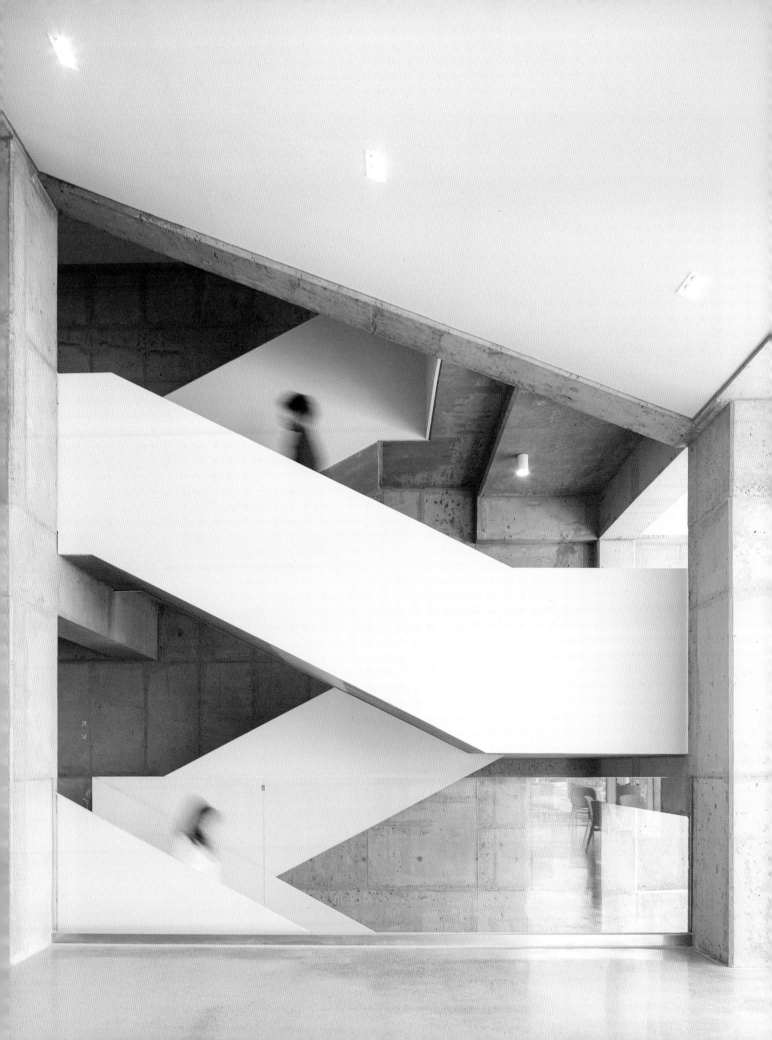

현대 N 라운지 공간 디자인
인제스피디움 피트빌딩에 위치한
현대 N 라운지는 서킷을 이용하여
경주를 슬기는 이들을 위한 라운지와
차를 정비할 수 있는 테스트 랩으로
구성되어 있습니다. 브랜드 컬러인
하늘색을 주요 색상으로, 역동성과
스포티함을 연출하기 위하여
스테인리스, 메시, 알루미늄 등의
소재를 주로 사용했습니다. 라운지와
테스트 랩을 경계 짓는 슬라이딩 도어는
투명한 유리, 솔리드한 금속 도어로
구성해 상황에 따라 선택해 쓸 수
있도록 계획했습니다.

Client
현대 N
Year
2022

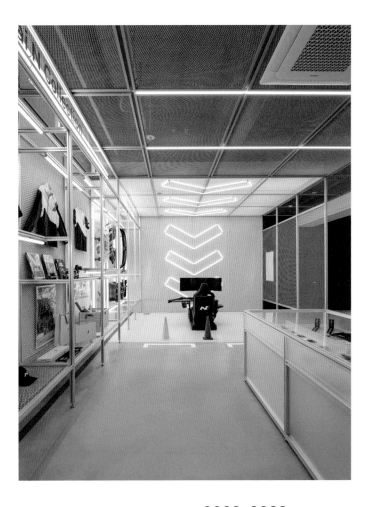

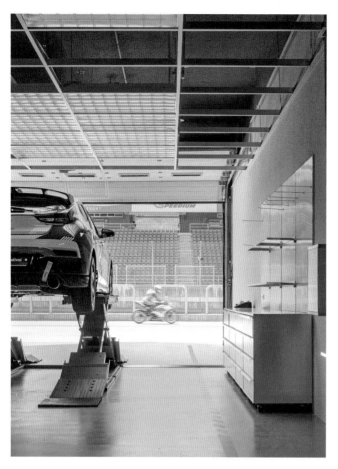

Owhyworks

브랜드 디자인 전문 기업 오와이웍스는 논리적인 설계를
추구합니다. 미적인 아름다움을 추구하면서 산업 생태계를
이해하는 태도, 사회·문화적 트렌드와의 결속,
브랜드와 사용자의 요청을 구체화한 메시지를 명료하게
시각화한 기능적인 디자인이야말로 오와이웍스가
추구하는 디자인 방향입니다.

Company Name
오와이웍스

CEO
연철민

Website
www.owhyworks.com

E-mail
yeon@owhyworks.com

Telephone
02 337 7801

Address
서울시 마포구
잔다리로 105 3층

Instagram
@owhyworks

Awards
2023 German Design Award
Winner
131(One Three One)

2022 IDEA
Finalist
Cafe 'Out Of Ordinary'

2022 Asia Design Prize
Winner
Yushin Connect 'Yushin'
SK Hynix 'Mindwalk'

2022 Asia Design Prize
Gold Winner
'맑은온장'

2021 iF Design Award
Winner
Cafe 'Out Of Ordinary'

2021 Red Dot Design Award
Winner
Cafe 'Out Of Ordinary'

Business Area
그래픽 디자인
디자인 컨설팅
브랜드 경험 디자인
브랜드 전략
아이덴티티 디자인
패키지 디자인

Client List
131레이블
강자매
네이버
더로랑
레이블코스메틱
맑은온장
소울번즈
아웃오브오디너리
워너뮤직코리아
유신커넥트
콤텍시스템
하움
한화 갤러리아
홀리데이세븐
FIT Group
IOK컴퍼니
JYP엔터테인먼트
Lab&Company Inc.
LG생활건강
SK하이닉스 마음산책

갓세븐 BI 리뉴얼

K-팝 아이돌 갓세븐(GOT7)의 새로운
아이덴티티를 디자인했습니다.
7명의 멤버 개개인을 상징하는 7개의
선분이 모여 별을 이루고, 이 별이
3차원 그리드에서 회전하다가 정면에
정지했을 때는 G 형태의 핵심 브랜드
마크로 보이도록 설정했습니다.
G 형태는 숫자 7을 포함하여 갓세븐의
로고임을 직관적으로 나타냈고 별의
3차원 형태는 그룹과 팬이 소통하는
매개체로 확장적인 의미를 담았습니다.

Client
워너뮤직코리아
Year
2022

131 BI

IOK컴퍼니의 새로운 레이블
131(One Three One)은 뮤지션
비아이(B.I)를 중심으로 구성한 힙합
레이블입니다. 'B컷'을 콘셉트로 A컷을
위한 아티스트와 동료, 스태프들의

열정과 A컷 뒷면에 숨겨진 이야기를
담아낸다는 브랜드 방향성을 구축하고
그에 따라 그래픽 시스템과 브랜드
미그를 디자인했습니다. 131의 브랜드
키트에는 '음악의 일상화'를 모티브로
제작한 다양한 굿즈를 담았습니다.

Client
IOK컴퍼니, 131레이블
Year
2021

하움 BI 리뉴얼

하움(Haum)은 청담동에 위치한
헤어숍으로 많은 고객에게 차별화된
헤어 관리 서비스를 제공해왔습니다.
기존의 '헤어를 움직이다'란 의미를
확장하여 '라이프스타일의 움직임'을
콘셉트로 고객의 헤어스타일의 변화를
통해 라이프스타일까지 움직이겠다는
새로운 핵심 가치를 구축했습니다.
비주얼 아이덴티티 시스템은
'움직임'을 모티브로 움직이는 듯한
타이포그래피를 구성했으며, 고객에게
정돈되고 신뢰감 있는 브랜드 이미지와
차별화된 헤어 브랜드 경험을 전합니다.

Client
하움
Year
2022

홀리데이세븐 BI

대전시 은행동에 위치한
홀리데이세븐(Holiday 7 Seven)은
시그니처 메뉴인 페퍼로니 피자와 수제
맥주를 즐길 수 있는 F&B 공간입니다.
뉴욕 특유의 레트로하면서도
자유로운 감성을 숍 아이덴티티에
담아내고자 피자 조각 형상과 숫자
7을 조합한 그린 컬러의 심벌을
다양한 스타일로 디자인했습니다.
또한 피자 조각 일러스트레이션을
다양한 애플리케이션에 적용해
자유분방하면서도 개성 있는 브랜드
이미지를 구축했습니다.

Client

홀리데이세븐

Year

2020

맑은온장 BI

맑은온장은 전통 방식으로 만든 발효
장 브랜드입니다. '자연에서 나는 천연
재료로 만든다'라는 브랜드 철학을
위해 풍수지리의 개념을 BI와 비주얼
시스템에 담아냈습니다. 그래픽
시스템은 된장·간장·고추장·막장·
청국장을 나타내는 패턴과 컬러를
정의하여 쉽게 구분되도록 했고
전통적인 요소를 현대적이고 세련된
형태로 표현했습니다.

Client

맑은온장

Year

2021

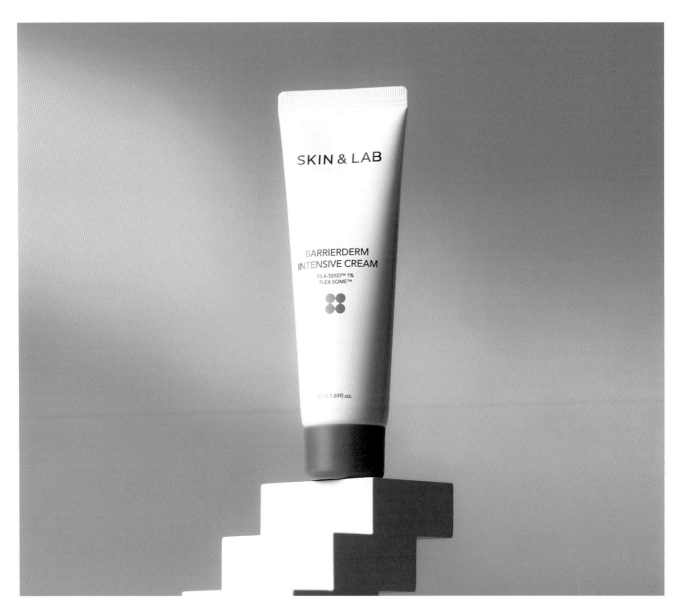

스킨앤랩 브랜드 리뉴얼

스킨앤랩(Skin&Lab)은
비움·채움·방어라는 브랜드의 핵심
철학을 중심으로 피부 장벽 강화에
집중하며 피부가 더 좋아지는 근본적인
관리법을 제시합니다. 오와이웍스는
브랜드의 핵심 가치를 나타내면서
브랜드 이미지를 효과적으로 어필할
수 있는 새로운 브랜드 마크와 그래픽
시스템을 구축하고 패키지 시스템을
재정비하는 등의 브랜드 리뉴얼을
진행했습니다.

Client
랩앤컴퍼니
Year
2021

Plus X

플러스엑스는 브랜드 경험을 기획하고 디자인하는
크리에이티브 파트너입니다. 더욱 다채로워지는
고객 접점에서 각각의 브랜드가 마주하는 상황과 문제점을
파악하고, 고객이 브랜드를 더욱 풍부하게 경험할 수 있도록
최적의 브랜드 경험 전략과 디자인 솔루션을 제공합니다.

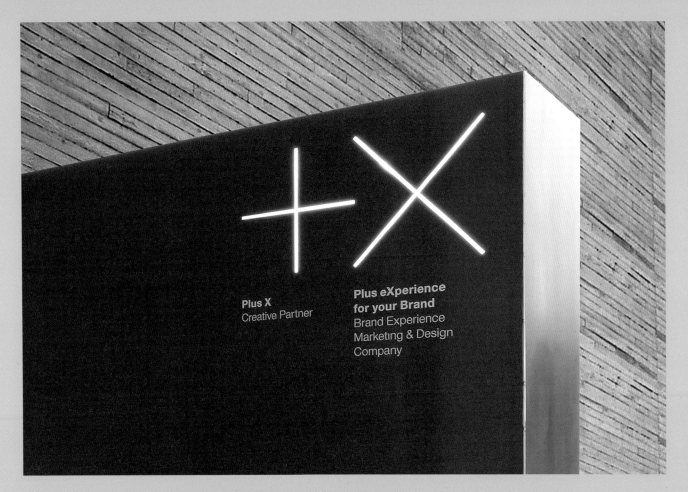

Plus X
Creative Partner

Plus eXperience
for your Brand
Brand Experience
Marketing & Design
Company

Company Name
플러스엑스

CEO
유상원, 이재훈, 이효진

Website
www.plus-ex.com

E-mail
contact@plus-ex.com

Telephone
02 518 7717

Address
서울시 강남구 언주로149길 17
4층

Instagram
@plusx_creative

Awards
2023 German Design Award
Gold
Archiveat

2023 German Design Award
Winner
URG

2022 Red Dot Award
Winner
UT

2022 Red Dot Award
Winner
Cleanlab

Business Area
모션 디자인
브랜드 전략
브랜드 평가
BX 디자인
UX/UI 디자인
3D 디자인

Client List
네이버
두산
블랙야크
빅히트 엔터테인먼트
삼성
신세계
아모레퍼시픽
안랩
알리페이
컴투스
코웨이
텐센트
한화
현대카드
CGV
CJ
KT
LG
MBC
NUB
SK
YG 엔터테인먼트
11번가

SK텔레콤 스피어

SK텔레콤은 코로나19라는 전례 없는
위기 상황과 디지털 트랜스포메이션
흐름에 맞춰 그 어떤 기업보다
빠르게 장소에 구애받지 않고
자유롭게 일하는 WFA(Work From
Anywhere)라는 새로운 근무 방식을
택했습니다. SK텔레콤 거점 오피스
스피어(Sphere)는 도심 곳곳에 위치해
직원들의 출퇴근 시간과 비용을
획기적으로 절감합니다. 또한 편리한
기술, 창의적인 공간, 활력 있는
프로그램이 한데 어우러져 있어 업무

몰입과 구성원 만족도를 극대화합니다.
팬데믹 이후 부상하는 하이브리드형
근무 방식을 최적으로 지원하기
위해 스피어 온라인 서비스도 함께
제공합니다.

Client
SK텔레콤
Year
2022

우티 BI

우티(UT)는 미래 모빌리티 혁신을 위해
우버(Uber)와 티모바일(T-Mobile)이
공동 설립한 신규 브랜드입니다.
두 브랜드의 헤리티지를 모두 계승하는
우티라는 쉽고 명확한 브랜드명을
개발했습니다. 또한 두 브랜드만의
가치와 모빌리티 전문성이 드러나도록
각 브랜드의 시각 자산을 일부 계승해
우버의 U-프레임과 티모바일의
지오매틱 형태를 결합한 우티 BI를
디자인했습니다.

Client
우티(우버와 SK텔레콤의 합작 법인)
Year
2021

코니 BI 리뉴얼

코니(Konny)는 '부모로서의 삶을
더 쉽게, 멋지게'를 브랜드 지향점으로
삼고 부모와 아이를 위한 다양한 제품을
만듭니다. 아기띠를 넘어 육아의 전
여정을 함께하는 육아 라이프스타일
브랜드로서 일관된 이미지를 제고하기
위해 리뉴얼을 기획했습니다.
코니의 핵심 시각 자산인 펭귄 심벌을
얼굴에서 몸 전체로 확장해 패키지와
온라인 환경에서 확장성 있게 활용할 수
있도록 했습니다.

Client
코니
Year
2022

무신사 VR룸

무신사 VR룸(Virtual Room)은
무신사에 입점한 브랜드를 경험할 수
있는 가상공간입니다. 이러한 VR룸의
아이덴티티로 인피니티 M(Infinite
M)을 개발했습니다. 무신사 이니셜

M을 펜로즈 삼각형으로 확장한 형태로,
무신사가 제공하는 무한한 패션
콘텐츠이자 새로운 경험을 제공하려는
끊임없는 시도와 노력을 의미합니다.

Client
무신사
Year
2022

아카이빗 BI

공공의주방은 코로나19 확산 이후
온라인에서 급속도로 성장하고 있는
한식 문화 시장을 읽고 신규 브랜드
아카이빗(Archiveat)을 개발했습니다.
아카이빗은 모바일 앱을 통해 언제
어디서든 요리 고수의 레시피를
시청하고 그와 연계된 쿠킹박스를
구독할 수 있는 쿠킹 콘텐츠
플랫폼입니다. 단순히 먹고 마시는
요리를 넘어 보고 듣고 느낄 수 있는
생동감 넘치는 요리 경험을 나타내는
BI를 개발했습니다.

Client
공공의주방
Year
2022

URG CI

URG는 30년 전통과 노하우를 바탕으로
다양한 스킨케어 브랜드를 론칭하며
국내외에서 인지도를 쌓았습니다. '피부
미용'이라는 기업 이미지에서 벗어나
'삶의 아름다움'을 표현하고 삶의 전반을
아우를 수 있는 라이프 뷰티 컴퍼니로
나아가겠다는 의미를 담은 CI를
개발했습니다.

Client
URG
Year
2021

플러스엑스 버추얼 쇼룸 기획 외

플러스엑스는 급변하는 기술 환경에
맞춰 크리에이티브 경험의 특이점을
만드는 집단으로 나아가고자 'Creative
Singularity'로 기업 비전을 새롭게
정립했습니다. 가상 환경에서
플러스엑스만의 크리에이티브로
커뮤니케이션하고, 차별화된 브랜드
경험을 만들 방법을 모색하고자 지난
11년간 이룬 대표적인 프로젝트와
성과를 버추얼 쇼룸(virtual
showroom)이란 형태로 전시하여
플러스엑스의 새로운 도전의식을
담아냈습니다.

Client
플러스엑스
Year
2021

KT 지니TV UX/UI

KT는 2022년 10월 지니TV(Genie
TV)를 론칭했습니다. KT의 셋톱박스
패턴 분석 기술을 적극 활용하여
가족 구성원 여럿이서 하나의 TV를
보지만 각자 패턴에 따라 콘텍스트에
맞는 콘텐츠가 추천된다는 뜻에서
'Turn on, Be tuned(켜세요,
그러면 맞춰집니다)'라는 메시지를
개발했습니다.

Client
KT
Year
2021

STUDIO HOU

스튜디오 에이치오유는 우리가 일상생활에서 보고 느끼고
만지는 것에 대한 모든 생각을 디자인에 담아냅니다.
정의하기 어려운 복잡하고 추상적인 개념을 쉽고 간결하게
풀어내려고 노력하며, 지속적으로 사용할 수 있고 오래 보아도
아름다운 결과물을 추구합니다. 현재 뷰티 산업군의 제품
패키지 디자인을 중심으로 산업 디자인, 그래픽 디자인, 공간
디자인까지 전방위적으로 작업 영역을 아우르고 있습니다.

Company Name
스튜디오 에이치오유

CEO
허우석

Website
www.studiohou.com

E-mail
hou@studiohou.com

Telephone
02 6080 4868

Address
서울시 마포구 성지길 58 2층

Instagram
@studio.hou

Awards
2021 Korea Design Award
Product Design, Winner
hince Second Skin Foundation

2020 iF Design Award
Packaging Design, Winner
hince Mood Enhancer Lipstick

2020 Topawards Asia
Packaging Design, Winner
hince Mood Enhancer Lipstick

2015 iF Design Award
Product Design, Winner
Walk & Rest Mellow Shoes

Business Area
브랜드 디자인
산업 디자인
제품·패키지 디자인

Client List
꽁티드툴레아
논픽션
레이브
마예트
비레디
삐아
샤이샤이샤이
소울 코스메틱
수아담
시타
아모레퍼시픽
오드소피
오하이오후
올리브영
율립 뷰티
일레븐코퍼레이션
임진고택
지유클리닉
클리오 코스메틱
테이지
힌스
힐링페이퍼
Te

힌스 무드 인핸서 립스틱 디자인

Client
힌스(hince)
Year
2018

힌스 오 드 퍼퓸 제품 디자인

Client
힌스
Year
2022

힌스 세컨드 스킨 파운데이션 제품 디자인

Client
힌스
Year
2021

클리오 듀이 블러 틴트 제품 디자인

Client
클리오 코스메틱(Clio Cosmetic)
Year
2021

오하이오후 립 제품 디자인

Client
오하이오후(OHIOHOO)
Year
2021

샤이샤이샤이 스킨케어 라인 제품 디자인

Client
샤이샤이샤이(Shaishaishai)
Year
2021

테이지 스킨케어 라인 제품 디자인

Client
테이지(Tage)
Year
2022

마예트 클렌징 제품 디자인

Client
마예트(Mayet)
Year
2022

루미 테스터 제품 디자인

Client
잭투바이오(Jak2Bio)
Year
2019

카페 웰콤 공간 브랜드 디자인

Client
웰콤(Well,come)
Year
2020

임진고택 제주 공간 브랜드 디자인

Client
임진고택
Year
2019

THOMAS STUDIO

2015년에 설립한 토마스스튜디오는 서울에 본사를 둔
브랜드 패키지 디자인 전문 기업입니다.
다양한 비주얼 디자인 영역에 관심이 있으며, 특히 패키지
디자인 분야에서 차별화된 비주얼 리서치를 통해 새로움과
트렌드를 반영한 디자인 결과물을 도출해냅니다.
현재 식품, 화장품, 제약, 엔터테인먼트 등 다양한 영역의
프로젝트를 진행하고 있습니다.

Founder and
Creative Director

Min jung Kim

Creative 1 Team

Harry Park. Team leader

Jieun Ha
Hyunsun Park
Eunji Kim

Creative 2 Team

Hyeonmi Jang. Team leader

Chaeyoung Kim
Jinho Jeong
Eunyoung Choi

Creative 3 Team

Gunyoung Kim. Team leader

Soyoung Dongbang
Minsun Jung
Sooin U
Chaehyun Park

Manager

Jiwon Shin

Company Name
토마스스튜디오

CEO
김민정

Website
www.thomas-studio.kr

E-mail
thomas@thomas-studio.kr

Telephone
02 3144 1829

Address
서울시 마포구 성지길 58
1층, 지하 1층

Instagram
@thomas_studio_official

Awards
2022 Red Dot Design Award
Winner
Binggrae 'Cledor Ice Cream BI'
Binggrae 'T'aom Juice BI'

Business Area
그래픽 디자인
디자인 컨설팅
아이덴티티 디자인
패키지 디자인

Client List
남양
동아제약
동원
빙그레
삼양식품
웅진 휴캄
종근당건강
코카콜라
한국야쿠르트
LG생활건강

비비도따 BI·패키지 디자인
이탈리아 수제 젤라토란
비비도따(Vividotta)의 오리지널리티를
시각적으로 구현하고자 했습니다.
원형인 제품 형태를 그래픽 모티브로
시각화했습니다.

Client
비비도따
Year
2022

비타그란 BI·패키지 디자인
제약 회사의 전문성을 살린 간결한
레이아웃과 비타민의 상징적인
이미지인 시트러스 과육 형상을
심벌화하여 비타그란(Vita Gran)의 BI와
패키지를 디자인했습니다.

Client
동아제약
Year
2022

끌레도르 BI·패키지 디자인
빙그레의 프리미엄 아이스크림인
끌레도르(Clédor)의 패키지 리뉴얼
프로젝트로 황금 열쇠 이미지를 브랜드
템플릿으로 디자인했습니다.

Client
빙그레
Year
2021

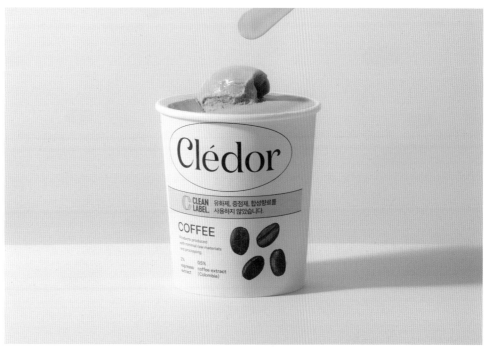

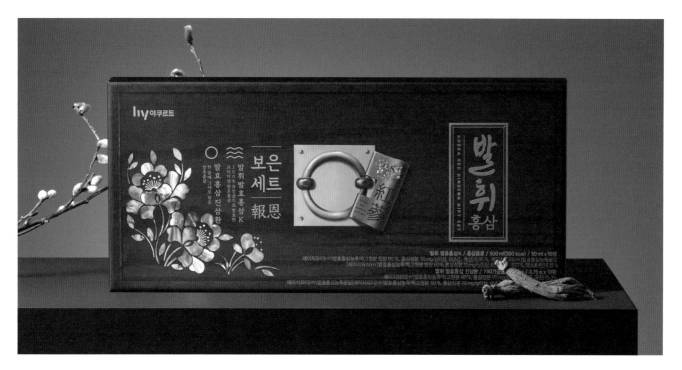

발휘 홍삼 세트 패키지 디자인
전통 약방에서 사용하는 약재 서랍
이미지를 모티브로 디자인했습니다.

Client
한국야쿠르트
Year
2021

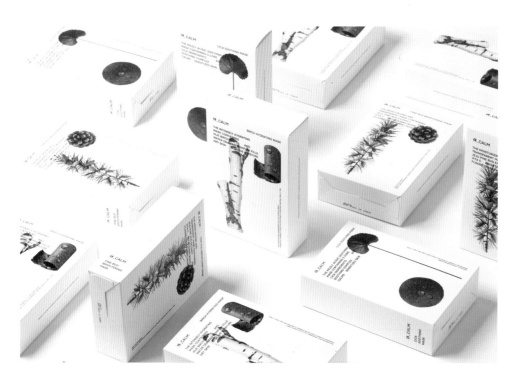

휴캄 BI·패키지 디자인
클린 비건 뷰티 브랜드인
휴캄(Hue_Calm) 패키지로 휴식의
여유로움을 통해 사물을 새로운
시각에서 해석한다는 콘셉트를
디자인으로 표현했습니다.

Client
웅진 휴캄
Year
2021

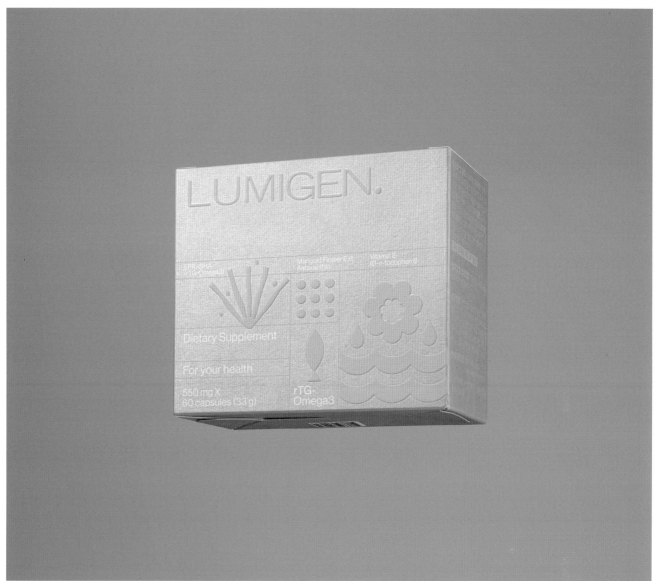

루미젠 패키지 디자인
루미젠(Lumigen)은 건강기능식품인
만큼 제품의 원재료를 도식화해
시각적으로 원료를 전달하고자
했습니다.

Client
아우겐코리아
Year
2021

시리우스 그룸 패키지 디자인
시리우스(Sirius)는 애견 샴푸 제품으로,
블랙을 주조색으로 하여 바버숍
콘셉트로 용기를 디자인했습니다.

Client
LG생활건강
Year
2021

아일로 BI·패키지 디자인
피부 콜라겐 제품 아일로(Ilo)를
사용해 피부의 아름다움을 꽃피운다는
콘셉트를 드러냈습니다.

Client
동아제약
Year
2022

스피프코드 BI·패키지 디자인
간결한 고딕 타이포그래피와 낮은
명도의 컬러감으로 모던하면서도
강렬한 남성 화장품 이미지를
표현했습니다.

Client
LG생활건강
Year
2022

오설록 콤부차 패키지 디자인
채도가 높은 컬러와 원재료를 드러내는
일러스트로 콤부차의 청량감을
강조했습니다.

Client
오설록
Year
2022

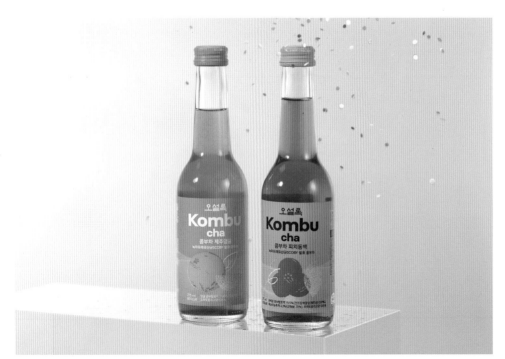

VEAM INTERACTIVE

"Multisensory Art & Technology." 빔인터랙티브는
다중 감각을 필요로 하는 디지털 콘텐츠와 서비스, 제품 그리고
아트를 향한 진지한 태도로 진정성(오리지널리티)이 확보된
결과물을 만드는 전문가 집단입니다. 공간의 새로운 가치를
창조하기 위해 공간과 미디어를 결합한 솔루션을 제시하고,
브랜드 본연의 정체성과 가치 전달을 위한 브랜드 경험과
서비스를 디자인합니다. 또한 자사 아티스트와
객원 작가로 구성된 아트 크루 아티카(ART!CA)를 통해
디지털 아트워크를 선보입니다.

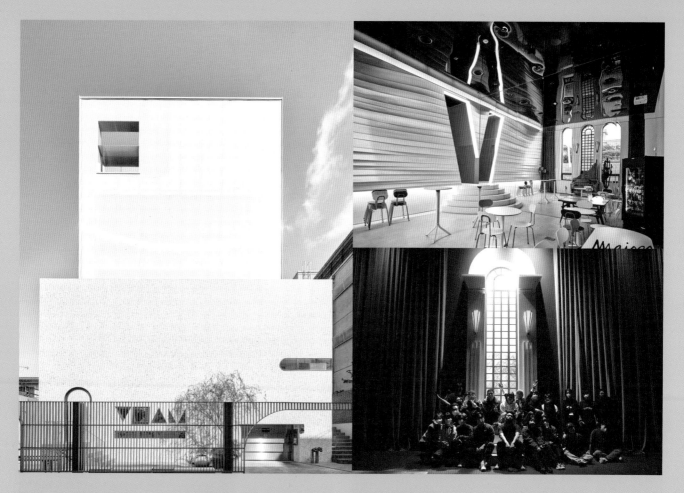

Company Name
빔인터랙티브

CEO
조홍래(작가명: Paul 씨)

Website
www.veaminteractive.com

E-mail
contact@veaminteractive.com

Telephone
070 4418 1775

Address
서울시 강남구 논현로135길 12

Instagram
@veam.interactive
@paul_cho520

Awards
2021 A.N.D. Award
Winner
코엑스 미디어 파사드 콘텐츠

2020 A.N.D. Award
Grand Prix
코엑스 엑스페이스

2018 iF Design Award
Gold
현대 모터스튜디오

2016 KOREA Design Awards
Grand Prix
질레트 프로쉴드 팝업 스토어
디지털 미디어 디자인

2014 A.N.D. Award
Winner
트랜스룩 투명 디스플레이

Business Area
디지털 콘텐츠&UX
미디어 아트&콘텐츠
브랜드&서비스 디자인
스페이스&미디어

Client List
교보문고
네이버
롯데시네마
롯데캐슬
모리나가 제과
빙그레
삼성전자
아난티
아디다스
앱솔루트코리아
인텔
코엑스 컨벤션 센터
한국타이어
한국P&G
현대모비스
현대중공업
홀푸드마켓
CJ
GS25
SK이노베이션
SM 엔터테인먼트

강남대로 미디어폴 '지-라이트' 리뉴얼
서울 디지털 문화 거리를 대표하는
랜드마크인 강남대로의 미디어폴
리뉴얼을 담당하여 '디지털
도시, 문화 도시 강남'이라는 새로운
브랜딩을 선보였습니다. 세계적인 관광
도시로 빛을 발하는 강남을 표현한
'지-라이트(G-Light)'는 빅데이터
기반의 키오스크를 결합하여 강남
일대의 정보를 실시간으로 제공합니다.
미디어폴 3면을 고해상도 LED로 구성해
시즈널 아트와 시보 콘텐츠, 미디어
아트를 선보이고 디지털 문화 도시의
랜드마크로서 위상을 높입니다.

Client
CJ, 강남구
Year
2022

**엑스페이스 코엑스 디지털 미디어
기획·개발·콘텐츠 제작**

코엑스에 공감각적 공간 연출을 위한
디지털 미디어 엑스페이스(Xpace)를
기획·연출했습니다. 더불어 광고 및
정보 디스플레이로 사용하다가 필요
시 코엑스 전체 디지털 플랫폼으로
연동되는 하드웨어·소프트웨어
솔루션을 개발했습니다. 컨벤션 홀에
방문하는 고객의 목적과 기대감, 정확한
정보를 직관적으로 전달하고자 통합형
디지털 사이니지를 구현했습니다.

Client
코엑스
Year
2020

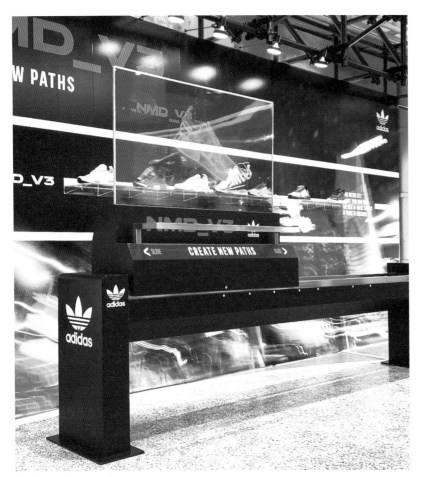

아디다스 NMD_V3 디지털 쇼케이스
빔인터랙티브 제품인 투명 디스플레이 트랜스룩(Translook) T-올레드 패널을 활용해 이디다스 오리시널스 NMD 스토리를 선보였습니다. 반응형 위치

측정 센서 기술이 결합된 인터랙션 디지털 스캐너와 루디의 아트피스를 활용한 3D 모델링, 그리고 디지털 디스플레이로 아디다스 브랜드의 NMD를 감각적으로 표현했습니다.

Client
아디다스 오리지널스
Year
2022

질레트 프로쉴드 팝업 스토어
브랜드 이미지와 제품의 혁신적인 기능을 세 가지 존으로 구성된 인터랙티브 미션을 통해 알리고 미션 수행에 따른 혜택까지 제공하는 새로운 형식의 디지털 프로모션입니다. 세계 최초로 투명 디스플레이(트랜스룩)를 스캐너 형식으로 구성하고 인터페이스를 구축했습니다.
바이널아이와 함께 2017 코리아 디자인 어워드에서 디지털 미디어 부문 대상을 수상했습니다.

Client
질레트, 한국P&G
Year
2016

**2018 평창동계올림픽
삼성전자 브랜드관**

2018 평창동계올림픽에서 삼성전자와
올림픽의 오래된 파트너십과 행보를
보여줄 수 있는 스마트 프로모션 공간을
바이널아이와 함께 구축했습니다.
빔인터랙티브가 자체 개발한 투명
디스플레이(트랜스룩)로 사용자가
제품을 스캐닝하고 정보를 습득할
수 있도록 직관적인 인터페이스를
구현했습니다.

Client
삼성전자
Year
2018

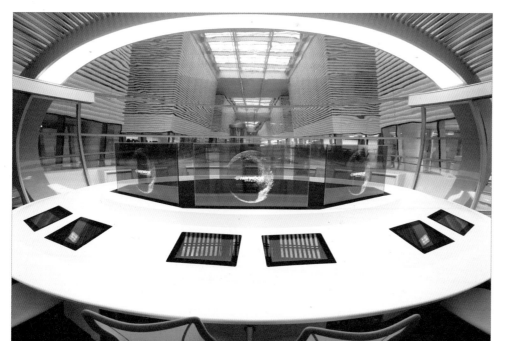

한국타이어 R&D센터 미디어 회의실

한국타이어 R&D센터를 대표하는
핵심적 공간인 몰입형 미디어 회의실은
효율과 상징적 디지털 조형의 새로운
결과물로 한 단계 진화한 정보
디스플레이를 보여줍니다. 세계 최초로
팝업되는 투명 디스플레이(트랜스룩)는
의외성과 정보 교류의 선진적 제안을
드러냅니다.

Client
한국타이어 R&D센터
Year
2016

코엑스 엑스페이스 미디어 아트 제작
빔인터랙티브에서 기획·개발한
뉴미디어 플랫폼으로 다양한
아티스트와의 협업 콘텐츠를
기획, 제작, 발표했습니다. 예로
빔인터랙티브의 아트 크루

아티카(ART!CA) 아티스트인 사진작가
김중만과 현대인에게 전하는 희망의
메시지를 대형 미디어 아트 작품으로
선보였습니다. 차가운 도심 속에서
마음의 쉼터이자 새로운 세상을 바라볼
수 있는 시각을 열어주길 바랐습니다.

Client
코엑스
Year
2021

**'빌라쥬 드 아난티' 수공간 미디어 아트
기획·제작**
2023년 봄에 공개할 작품으로, 공공
미술로는 최초로 인터랙티브 아트
조형물을 부산 기장 아난티 부산 내
빌라쥬 드 아난티의 메인 수공간에
설치했습니다(작가: Paul 씨).

Client
아난티
Year
2023

'뉴앙스, 빛과 그림자' 기획·개발
서울디자인 2022의 주제 전시관
'뉴앙스, 빛과 그림자(NEWance,
Light with Shadow)'를
아티카(ART!CA)가 자체 기획·
개발했습니다. 공간과 디지털 기술의
통섭을 효과적으로 연출하여 관객이
작품에 몰입할 수 있도록 했으며
전시 동선을 고려한 작품 배치가
돋보였습니다. 다중 감각을 확장하는
새로운 미디어 아트 전시 유형을
제시했습니다.

Client
서울디자인재단, 빔인터랙티브
Year
2022

WIDE AWAKE

우리는 문제를 마주하게 되면 해답을 찾으려고 합니다.
그러나 해답을 찾는 것보다 중요한 것은 깨달음입니다.
단순히 해답만을 찾으려 한다면 혼란과 갈등만 있을
뿐입니다. 깨달음을 먼저 얻으면 그 어느 것으로도
대체할 수 없는 해답의 'idea'를 찾을 수 있습니다.

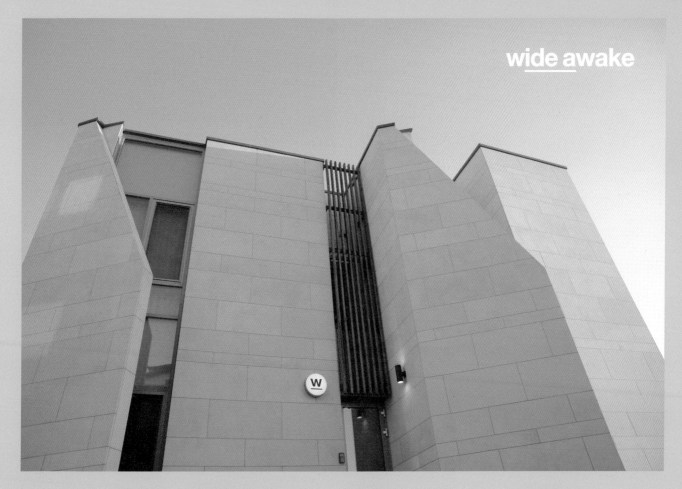

wide awake

Company Name
와이더웨이크

CEO
김범준

Website
wideawake.co.kr

E-mail
brandidea@wideawake.co.kr

Telephone
02 332 6496

Address
인천시 서구 고산로40번1길 10-8

Instagram
@wideawake_bx

Awards
2021 iF Design Award
Winner
Dive

2019 Red Dot Design Award
Winner
Varock

2019 German Brand Award
Winner
Varock

2017 iF Design Award
Winner
Sung Man Church

Business Area
브랜드 커뮤니케이션
언어 및 시각적 아이디어

Client List
강릉대학교
더여운
모토브
부천시
서울대학교
스트롱홀드
앵커스
에이씨티인터내셔널
연세대학교
온누리교회
우리술
코레일
화화엔터테인먼트
CCC
IBC글로벌
Inbynat America(미국)
LG유플러스
Megatel(뉴질랜드)
OBS
Shisheng(중국)
Talenty(호주)
Valock(미국)
Wise Prepay(뉴질랜드)

Find your Blue

에스트리 BI
에스트리(S.Tree)는 라피스 라줄리(lapis lazuli) 원석만을 사용하여 디자인하는 주얼리 브랜드입니다. 원석의 본질이며 브랜드의 가장 큰

가치인 '블루(blue)'의 존재 이유와 에스트리가 생각하는 아름다움의 정의를 브랜드 철학과 슬로건, 그래픽 시스템을 통해 표현했습니다.

Client
더여운
Year
2022

에스트리 패키지 디자인
에스트리는 자신의 진정한 아름다움을 찾아가라는 메시지를 전하는 브랜드입니다. 이에 주얼리 패키지에 아름다움을 드러내기 전의 원석을 상징하는 라피스 라줄리의 원석 모양 향초를 더했습니다. 향초를 태우는 행위는 'Find your blue(당신의 블루를 찾으세요)'란 메시지로 고객에게 다가갑니다.

Client
더여운
Year
2022

다이브 4웨이 뷰티 디바이스
네이밍·BI·웹사이트·패키지 디자인
다이브(Dive)란 이름에는 'Dive into skin(피부로 침투되는 기술력)'과 'Dive into life(삶에서 사랑하고 몰입하는 순간들)'란 중의적 가치가 담겨 있습니다. 'DIVE' 레터에 숨어 있는 로마숫자 IV는 네 가지 에스테틱 기능을 의미하며 4종의 헤드 패키지에는 서로 다른 색과 선으로 구성한 아트적인 기호를 담았습니다.

Client
ACT인터내셔널
Year
2021

아트로재 BI

아트로재는 한국화 작가로 활동하는 배우 김규리가 론칭한 한국 아트 상품 브랜드입니다. 한국적인 그래픽을 담아 서체를 디자인하되 영어 'art'를 한글 '아트'와 함께 표현해 포인트를 주었습니다.

Client
화화엔터테인먼트
Year
2022

지저스 페스티벌 BI

"나무가 베임을 당하여도 그 그루터기는 남아 있는 것같이 거룩한 씨가 이 땅의 그루터기니라 하시더라."(이사야 6:13) 지저스 페스티벌(Jesus! Festival)은 팬데믹으로 어려움을 겪는 각 지역 교회들이 연합하여 함께 성장하기 위한 행사입니다. 연합하고 함께 성장한다는 비전을 'JESUS' 중 'US', 즉 '우리'라는 뜻의 영어를 품은 말풍선 그래픽으로 표현해 예수그리스도의 이야기를 함께 만들어간다는 메시지를 담았습니다.

Client
지저스 페스티벌
Year
2022

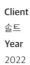

릴렉싱리추어 BI·패키지 디자인
릴렉싱리추어(Relaxing Ritual)는
마이크로바이옴 크림에 비건
오일을 블렌딩하는 방식의 스킨케어
브랜드입니다. 브랜드 가치를 도표화한
그래픽과 애칭인 'RR', 브랜드

철학을 담아내 패키지를 미니멀하게
표현했습니다.

Client
솔트
Year
2022

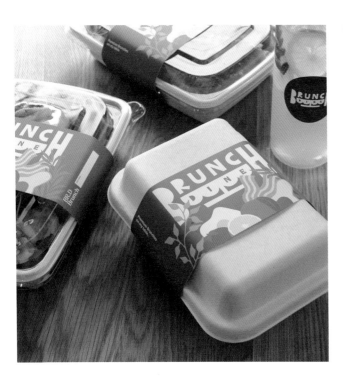

**브런치 다인 BI·패키지·공간·사이니지
디자인**
호주식 브런치를 선보이는 브런치
다인(Brunch Dine)은 팬데믹 시대의
소비 패턴에 발맞춘 배달 전문
레스토랑입니다. '집에서도 누릴 수
있는 프리미엄 브런치(Premium
Brunches on My Table)'라는
가치를 만찬을 뜻하는 레터 'DINE'과
테이블 그래픽으로 표현하고,
식사하는 모습을 레터 'BRUNCH'로
표현했습니다. 2021년에 론칭해
2022년 오프라인 시그너처 매장을
열었으며 와이더웨이크는 매장과
사이니지 등 전반적인 디자인 컨설팅을
진행했습니다.

Client
브런치 다인
Year
2021-2022

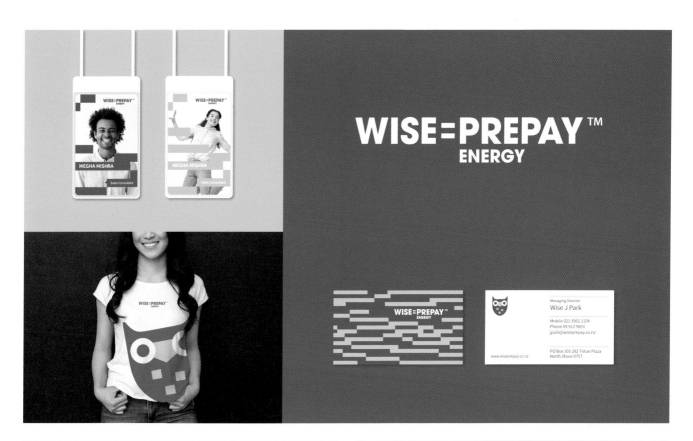

와이즈 프리페이 에너지
BI·웹사이트·애플리케이션 디자인

와이즈 프리페이 에너지(Wise
Prepay Energy)는 뉴질랜드에서
규모 5위 안에 드는 에너지 기업 토드
코퍼레이션(Todd Corporation)의 자사
선불제 전기 브랜드로, 리브랜딩을
통해 이름의 메시지를 재정립했습니다.
'WISE'와 'PREPAY' 사이에 등호(=)
기호를 넣어 'PREPAY'가 'WISE'한
선택임을 직관적이고 위트 있게
전달합니다. 기존의 부엉이
캐릭터에 전기란 아이덴티티를 더해
리디자인했습니다.

Client
토드 코퍼레이션
Year
2021

YNL Design

2013년 설립한 브랜드 경험 디자인 전문 회사 YNL Design은
다양한 분야의 클라이언트와 협업하며 섬세한 시선으로
브랜드 콘셉트와 메시지, 경험의 맥락을 설계합니다.
일관된 브랜드 아이덴티티와 무형의 가치를 세련되게
가시화하고 감성과 이성을 아우르는 창조적 솔루션으로
차별화된 브랜드 경험을 선보입니다.

Company Name
YNL Design

CEO
이유나

Website
ynldesign.com

E-mail
ynldesign@naver.com

Telephone
02 468 7792

Address
서울시 성동구
서울숲6길 17 2-3층

Instagram
@ynldesign

Awards
2022
Red Dot Design Award, Winner
YNL Design CI Renewal
Kitsch Cow Butcher Shop
iF Design Award, Winner
Cold Spring Organic
Asia Design Prize, Winner
Kitsch Cow Butcher Shop
Cold Spring Organic
Prior
K-Design Award, Winner
Voithru

2021
IDEA Design Award, Finalist
Kitsch Cow Butcher Shop
iF Design Award, Winner
Kitsch Cow Butcher Shop
Asia Design Prize, Gold Winner
River Animal Medical Center
Asia Design Prize, Winner
Grampus
Comme Aesthetic

Diligent Farmer
German Design Award, Special
Mention
Raon Women's Clinic
Lotte Himart Megastore

2020
Red Dot Design Award, Winner
Raon Women's Clinic
Wonderaum
iF Design Award, Winner
Maison de Marianne
Wonderaum

Business Area
그래픽 디자인
버벌 아이덴티티
브랜드 기획·전략
사이니지 디자인
아이덴티티 디자인
에디토리얼 디자인
패키지 디자인
홈페이지 개발(UX/UI)

Client List
담터
대홍기획
더현대
로레알코리아
롯데하이마트
비브스튜디오스
삼성 디스플레이
서울문화재단
서울특별시
아모레퍼시픽
암웨이코리아
앰배서더 서울 풀만 호텔
엘크루
오뚜기
유한킴벌리
이마트
코엑스
티젠
폴바셋
한섬
HJ레저개발
LG생활건강

풀 하우스 테라스 BI

풀 하우스 테라스(Pool House
Terrace)는 앰배서더 서울 풀만 호텔의
F&B 브랜드로 이국적인 분위기의
풀사이드 레스토랑입니다. 'Entering
Paradise: 나만의 파라다이스로의
여행'이란 콘셉트로, 아르 데코 양식에서
영감을 받아 풍부하고 매력적인
프리미엄 라이프스타일 가치를
심벌과 로고타이프에 담아냈습니다.
또 앰배서더 서울 풀만 호텔의
시초인 금수장을 상징하는 새장
모티브를 활용해 호텔의 헤리티지를
표현했습니다. 문과 계단이란 요소로
여유로운 휴식 경험으로의 진입을
시각화했습니다.

Client
앰배서더 서울 풀만 호텔
Year
2022

호빈 BI

귀한 손님이라는 의미의 호빈은
앰배서더 서울 풀만 호텔의 중식
퀴진입니다. 'Authentic Chines
Cuisine(정통 중국요리)'이라는
태그라인으로 광둥식 요리의 대가
후덕죽 셰프가 선보이는 정통 중식의
정수를 표현했습니다. 귀한 손님을
최고의 음식으로 극진히 대접한다는
브랜드 철학과 최고의 식재료를
엄선하여 만든 건강하고 고급스러운
미식 경험을 담은 '호빈'의 중국어
로고타이프는 힘 있는 붓 터치를
포인트 요소로 활용하여 모던함과
헤리티지가 공존하는 유니크한 브랜드
아이덴티티를 표현했습니다.

Client
앰배서더 서울 풀만 호텔
Year
2022

엘크루 오캄 BI

편안하고 여유로운 삶을 의미하는
엘크루 오캄(Elcru Au Calm)은 삶에
영감을 선사하는 진정한 안식처를
지향합니다. YNL Design은 'Au
Calme Life Evoking a Sense of
Wellness(웰니스의 감성을 일깨우는
여유로운 삶, 엘크루 오캄)'라는 문구로
브랜드의 본질을 정의했습니다. 예술적
영감을 선사하는 모노그램 심벌과 품격
있는 컬러, 브랜드에 생동감을 부여하는
그래픽 모티브를 비롯한 BI를 통해
세심한 브랜드 경험을 전합니다.

Client
엘크루
Year
2022

세무법인 프라이어 CI

프라이어는 빅데이터와 IT 기술을
접목한 신뢰도 있는 세무 서비스입니다.
기업명(PRIOR Tax Corporation)은
'priority(우선순위)'의 유래어인
'prior(먼저)'에서 착안하여 고객을
먼저 생각하는 사명감을 담아
직관적이면서 심플하게 개발했습니다.
로고는 전문적이고 클래식한 감성에
현대적인 세련미를 녹여 프리미엄한
톤을 직관적으로 전달합니다. 그래픽
모티브는 비즈니스 수익 성장 차트를
나타내는 다이내믹한 그래프에서
영감을 받아 심플한 라인이 수직적으로
상승하는 듯 표현했습니다. 프라이어
CI는 일관된 톤 앤드 매너와
아이덴티티 체계로 고객에게 한층 높은
프레스티지를 선사합니다.

Client
세무법인 프라이어
Year
2021

보이스루 CI

단단한 신뢰와 신속한 서비스, 기술적
혁신을 바탕으로 문화 콘텐츠의
세계화를 돕는 최상급 번역 솔루션
보이스루(Voithru)의 정체성을
담은 아이덴티티를 구축했습니다.
콘텐츠와 사람, 문화, 세계를 연결하는
보이스루의 비즈니스에서 착안한
'Connected Everywhere'라는 기업
슬로건을 바탕으로 단순하고 확장
가능한 심벌을 개발해 새로운 가능성을
더하는 글로벌 콘텐츠 플랫폼 이미지를
상징적으로 표현했습니다.

Client
보이스루
Year
2021

스카트 패키지 디자인
유한킴벌리의 스카트(Scott) 신규
라인업 확장을 고려한 브랜드 디자인
시스템을 구축했습니다. '순하고 깨끗한'
제품 콘셉트에 맞춰 프리미엄한 룩
앤드 필로 일관된 톤 앤드 매너를
표현했으며, 섬유탈취제가 분사되는
모습을 직관적인 그래픽 모티브로
표현했습니다. 이를 통해 순하고
깨끗한 제품, 안심할 수 있는 성분 등의
정보를 효과적으로 전달하고 고객에게
차별화된 브랜드 경험을 선사합니다.

Client
유한킴벌리
Year
2022

키츠카우 부처샵 BI
키츠카우(Kitsch Cow)는 정육점을
'고기와 와인을 즐기는 이색적인
공간'이란 색다른 콘셉트로 재해석한
프로젝트입니다. 독특한 인테리어와
아트워크에서 착안하여 사랑스러운
아기 천사를 비주얼 아이덴티티의
메인 요소로 활용했습니다. 또 기존
정육점의 볼드한 이미지가 아닌 고기와
와인을 즐기는 이들의 유쾌함을 브랜드
경험으로 전달합니다.

YNL Design은 로고와 엠블럼, 브랜드
컬러, 패키지 등 다양한 브랜드 자산을
핸드 드로잉으로 개발한 유니크한 톤
앤드 매너로 구축하여 키츠카우를
방문하는 고객에게 특별한 기억을
선사하고자 했습니다.

Client
모퉁이우
Year
2020

라뮤니르 BI·패키지 디자인
라뮤니르(La Munir)는 프랑스의
에스테틱 기술과 원료를 접목하여
피부 고민에 따른 최적화된 스킨케어
솔루션과 노하우를 전수하는 프리미엄
에스테틱 브랜드입니다. 클리닉
느낌을 지향하는 브랜드 가치에 따라
'Experience Infinite Potential(무한한
가능성 경험)'을 슬로건으로
삼았습니다. 그래픽 모티브는 미니멀한
방식으로 형성된 화학구조로 눈길을
사로잡으면서도 세련되고 과학적인
룩 앤드 필을 나타냅니다.

Client
꼼퍼니
Year
2021

애서튼 BI

애서튼(Atherton)은 부동산 개발을
넘어 삶의 질을 높이는 하이엔드
주거 경험을 제공합니다. 'Bring a
Prosperous Life(풍요로운 삶을
가져오다)'란 브랜드 슬로건을
바탕으로 편안하면서도 세련미가
느껴지는 심벌과 더 높은 차원으로
확장되는 그래픽 모티브로 애서튼이
제시하는 번영의 가치와 풍요로운
라이프스타일을 표현했습니다.
어퍼하우스 해운대를 비롯해 시대를
이끄는 주거 경험을 제시하는
애서튼의 '진정성'과 '정교함'을 비주얼
아이덴티티에 반영하여 브랜드 철학을
세련된 방식으로 전달합니다.

Client
골드워터코리아
Year
2022

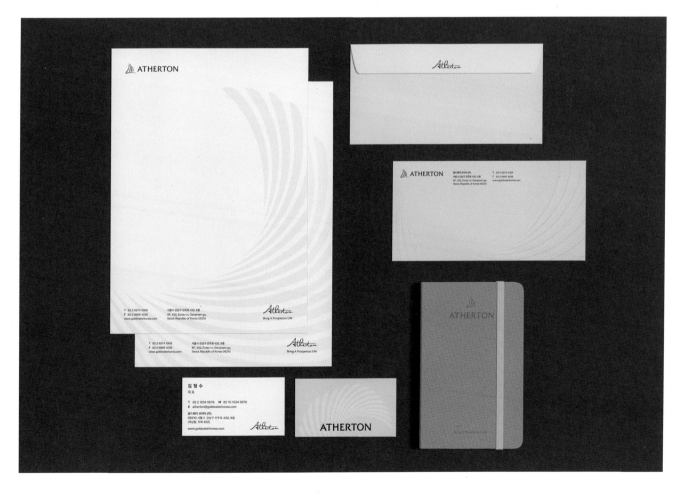

1-1company

1-1(일다시일)컴퍼니는 2015년 7월에 설립한 브랜딩 전문 회사로, 하나의 좋은 생각을 브랜드로 만들고 실현하기 위해 일합니다. 이를 위해 무형의 여러 가치를 정제하고, 올바른 브랜드 언어로 표현하여 비즈니스에 새로운 관점과 결과를 제안합니다. 1-1컴퍼니는 지속적인 성장과 사회 혁신으로 올바른 환경을 만들어가는 클라이언트와 함께 일합니다.

Company Name
1-1컴퍼니

CEO
나웅주

Website
1-1company.com

E-mail
info@1-1company.com

Telephone
02 3444 1155

Address
서울시 강남구 압구정로10길 21
4-6층

Instagram
@1_1company

Awards
2021 Red Dot Design Award
Winner
'Xing Xing' Branding Project

2021 iF Design Award
Winner
'Lotte Lifestyle Lab' Signage
Project

2020 Asia Design Prize
Winner
'Cunic' Branding Project
'School Full of Dreams' Branding
Project

2019 Asia Design Prize
Winner
'Asan Nanum Foundation'
Wayfinding Project
'G&A' Branding Project

2017 iF Design Award
Winner
'Youth Embracing The World'
Branding Project

2017 Idea Design Award
Social Impact Finalist
'Haesol Career Preparatory
School' Branding Project

Business Area
버벌 아이덴티티
브랜드 매니지먼트 서비스
브랜드 전략
브랜드 컨설팅 서비스
비주얼 아이덴티티
환경 그래픽 디자인

Client List
가현문화재단
남양
넷마블
대한적십자사
동그라미재단
롯데
미래엔
베스트슬립
아름다운재단
아산나눔재단
이노션
지앤엠글로벌문화재단
코코네
티앤씨재단
한생명복지재단
행복나눔재단
현대자동차
현대차 정몽구 재단
CJ나눔재단
LG전자
SK네트웍스

뮤지엄 한미 리브랜딩
삼청동에 새롭게 오픈하는 뮤지엄
한미(Museum Hanmi)의 리브랜딩
프로젝트를 수행했습니다. 브랜드
전략에 기반하여 네이밍과 브랜드 에셋,
웹사이트, 사이니지까지 통합 브랜딩

작업을 했습니다. 가현문화재단이
국내 최초 사진 전문 미술관으로 개관한
한미사진미술관은 뮤지엄 한미라는
새로운 이름과 공간에서 사진 예술에
국한하지 않고 문화유산의 올바른
보존을 위한 가치의 확장을 이루어가고

있으며 이를 브랜딩 작업을 통해
나타내고자 했습니다.

Client
가현문화재단
Year
2022

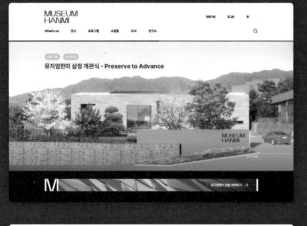

마루360 사이니지
마루360(MARU360) 사이니지 시스템 프로젝트의 크리에이티브 디렉팅을 담당하여 콘셉트 서체, 픽토그램과 각종 기명 사이니지를 개발했습니다.

마루 심벌에서부터 그래픽 모티브를 추출하여 마루의 정신을 담고 있는 'Open Possibilities'를 중심으로 한 디자인 시스템을 완성했습니다.

Client
아산나눔재단
Year
2021

원 오브 어스 BI

메타버스 소셜 플랫폼인
원 오브 어스(One of Us)의 BI를
개발했습니다. 심벌의 유기적 형태와
색상을 통해 새로운 세상으로 연결되는
무한한 가능성을 나타냈습니다.

Client
더크로싱랩
Year
2022

더 크로싱 파빌리온 BI·
브랜드 가이드라인

현대인의 마음을 치유하는 뉴미디어
기반의 복합 문화 예술 공간
더 크로싱 파빌리온(The Crossing
Pavilion)의 BI와 브랜드 가이드라인을
개발했습니다. 더 크로싱 파빌리온의
로고타이프는 실제 건축물의 돔 형태를
모티브로 했으며, 그래픽 전반에서
사선을 통해 다양한 콘텐츠와 사람의
만남(상호작용)을 시각화했습니다.

Client
더크로싱랩
Year
2021

현대 슈퍼널 브랜드 북 기획 · 디자인
현대 슈퍼널(Supernal) 브랜드 북의
기획과 디자인을 담당한 프로젝트로
기획에 맞추어 사진과 편집 디자인을
진행했습니다.

Client
현대자동차
Year
2021

코넥스 BI · 브랜드 가이드라인
현대자동차의 고객 경험 관리 플랫폼
코넥스(Connex)의 BI와 브랜드
가이드라인을 개발했습니다. 코넥스
로고는 디지털 트랜스포메이션(digital
transformation)을 통해 일하는 방식의
혁신으로 고객 경험이 진화하는 것을
표현했습니다.

Client
현대자동차
Year
2022

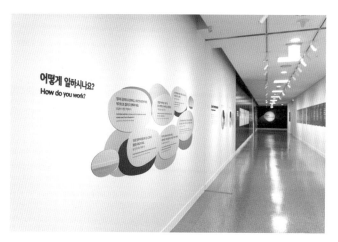

콕 브랜딩
현대자동차가 일하는 방식 콕(CoC)의
브랜딩 프로젝트에서 크리에이티브
디렉팅을 담당했습니다. 자유롭게
변형된 원 형태에서 출발하여
로고와 사내 갤러리 전시 디자인을
개발했습니다.

Client
현대자동차
Year
2022

Company	CEO	Website	Telephone	Address	Instagram	Business Area
계선	장윤일	www.kesson.co.kr	02 3441 3100	서울시 강남구 연주로133길 20	@kesson_interior	가구 디자인 갤러리 인테리어 디자인
더디앤씨	김경일	www.thednc.co.kr	02 792 5444	서울시 마포구 월드컵북로5가길 8-15 3층	-	굿즈 디자인 온라인 콘텐츠 디자인 편집 디자인
더브레드앤버터	조수영	www.the-bread-and-butter.com	02 537 3790 NY(본사) 917 892 5723	서울시 서초구 서초대로 49길 17 4층 NY(본사) 31 Hudson Yards, 11th Floor, New York, NY10001, USA	@thebreadandbutter	리테일 브랜딩 브랜드 네이밍·디자인 브랜드 전략 컨설팅
더블디	허민재	studio-d-d.com	010 9506 5606	서울시 마포구 월드컵북로4길 31 4층	@studio.d.d	브랜드 디자인 전략 브랜드 아이덴티티 브랜드 콘텐츠 디자인
디오리진	정수	d-origin.co.kr	02 597 8937	서울시 송파구 백제고분로41길 40 203호	@d_origin_official	용기 디자인 제품 디자인 패키지 디자인
디자인모멘텀	황지아	designmomentum.org	010 3464 5834	서울시 마포구 잔다리로 130 2층	@designmomentum	브랜드 아이덴티티 브랜드 전략 컨설팅 패키지 디자인
디자인사강	주성수	designsagang.com	02 2265 2820	서울시 중구 동호로 282 5층	@designsagang	전시 그래픽 출판 기획 편집 디자인
모임 별	조태상	www.byul.org	02 545 9073 010 9707 9073	서울시 강남구 선릉로 833	@byul.org_seoul	브랜드 네이밍 브랜드 디자인 컨설팅 브랜드 전략 컨설팅
바이석비석	석준웅	byseog.com	02 792 0107	서울시 용산구 원효로89길 13-9 2층	@by_seog_be_seog	가구·조명 디자인 공간 디자인 공간 아이덴티티 디자인
스튜디오 바톤	이아리, 한송욱, 김한성	ba-ton.kr	02 735 0182	서울시 마포구 월드컵북로6길 26 5층	@studio.baton	브랜드 아이덴티티 애플리케이션 개발 웹사이트 개발
스튜디오 에프오아이	조항성	studio-foi.com	010 5923 8414	서울시 용산구 후암로28마길 35	@studio__foi	아이덴티티 디자인 패키지 디자인 편집 디자인
아이디브릿지	박재현	idbridge.co.kr	02 511 2644	서울시 강남구 도산대로 45길 8-7 4층	@idbridge_official	그래픽 디자인 브랜드 디자인 컨설팅 VMD 정보 디자인
오세븐	배수규	ohseven.co.kr	070 4207 0702	서울시 강남구 선릉로127길 6 3층	@ohseven_design	브랜드 디자인 컨설팅
포트넘버 디나인	최우영	fortnod9.com	02 6925 5909	서울시 서초구 강남대로105길 14 4층	@fortnod9	브랜드 아이덴티티 크리에이티브 디자인 편집 디자인
푸른이미지	윤정일	www.purunimage.com	02 3443 0412	서울시 강남구 도산대로 96길 15 4층	-	그래픽 디자인 아이덴티티 디자인 패키지 디자인
프로젝트렌트	최원석	www.project-rent.com	02 2088 3494	서울시 성동구 성수이로3길 18-1	@project_rent	아이덴티티 디자인 전략 기획 컨설팅 팝업 스토어 기획·컨설팅
헤즈	배명섭	www.heaz.com	02 545 1758	서울시 강남구 논현로12길 3-14	@heaz	브랜드 디자인 브랜딩 패키지 디자인
B for Brand	최예나	www.b-forbrand.com	02 2038 8477	서울시 강남구 도산대로30길 30 3층	@b_forbrand_official @cd.yenachoi	브랜드 전략, 디자인 컨설팅 패키지 디자인 UI/UX, 3D 디자인·개발

Company	CEO	Website	Telephone	Address	Instagram	Business Area
BOUD	박성호	www.theboud.com	02 6959 9945 010 5130 1841	서울시 서초구 마방로6길 32-4 4층	@b_o_u_d	공간 디자인 브랜드 아이덴티티 전략·디자인 제품 디자인
BRENDEN	이도의, 정욱	brenden.kr	010 8409 0823	서울시 노현로26길 8 5-6층	@brenden.design	브랜드 경험 디자인 브랜드 디자인 컨설팅 브랜드 전략 컨설팅
design by 83	김민석, 남동현, 박찬언	designby83.co.kr	051 802 8283	부산시 수영구 남천바다로9번길 18 2층	@designby83_official	가구 디자인 인테리어 기획·시공 인테리어 디자인
Designm4	윤영섭	www.designm4.com	02 2061 0244	서울시 영등포구 양평로30길 14 1201호	@designm4	가구·제품 디자인 공간 디자인·시공 브랜드 디자인 컨설팅
FLYmingo	김준호, 황지연	flymingo.co.kr	02 3409 2601	서울시 성동구 서울숲7길 9	@flymingo_official	공간 경험 디자인 공간 브랜딩 인테리어 디자인·시공
ist Studio	우하늘	www.iststudio.com	02 6010 0757	서울시 성동구 아차산로 97 206호	@ist__studio	그래픽 디자인 레터링·캘리그래피 브랜드 경험 디자인
LAY.D STUDIO	김승헌	www.lay-d.kr www.laydstudio.com	02 564 3328	서울시 마포구 잔다리로 89 301호	@lay.d_inside	브랜드 아이덴티티 브랜드 커뮤니케이션 툴 디자인 개발 브랜드 컨설팅
named. brand design co.	윤영노	named-labs.com	010 3904 9761	서울시 종로구 자하문로4길 6 4층	@named.design	브랜드 아이덴티티 브랜드 전략 컨설팅 브랜드 커뮤니케이션
NONE SPACE	신중배	none-space.com	070 7720 3151	서울시 성북구 성북로31가길 11	@nonespace_official	건축 공간 아이덴티티 브랜드 경험
OFTN STUDIO	김진수, 김수지	oftn.kr	02 333 0144	서울시 서대문구 연희로11라길 37-3 2층	@oftn.kr	공간 기획·시공 공간 디자인 컨설팅 공간 전략 컨설팅
Owhyworks	연철민	www.owhyworks.com	02 337 7801	서울시 마포구 잔다리로 105 3층	@owhyworks	그래픽 디자인 브랜드 경험 디자인 브랜드 전략
Plus X	유상원, 이재훈, 이효진	www.plus-ex.com	02 518 7717	서울시 강남구 언주로149길 17 4층	@plusx_creative	버추얼 스페이스 개발 브랜드 경험 디자인 BX/UX/UI 개발 컨설팅
STUDIO HOU	허우석	www.studiohou.com	02 6080 4868	서울시 마포구 성지길 58 2층	@studio.hou	브랜드 디자인 제품 디자인 패키지 디자인
THOMAS STUDIO	김민정	www.thomas-studio.kr	02 3144 1829	서울시 마포구 성지길 58 1층, 지하 1층	@thomas_studio_ official	그래픽 디자인 비주얼 아이덴티티 패키지 디자인
VEAM INTERACTIVE	조홍래 (작가명: Paul 씨)	www.veaminteractive.com	070 4418 1775	서울시 강남구 논현로135길 12	@veam.interactive @paul_cho520	공간, 미디어 디지털 콘텐츠, UX 미디어 아트, 콘텐츠
WIDE AWAKE	김범준	wideawake.co.kr	02 332 6496	인천시 서구 고산로40번1길 10-8	@wideawake_bx	버벌 아이덴티티 브랜드 전략 컨설팅 브랜드 디자인
YNL Design	이유나	ynldesign.com	02 468 7792	서울시 성동구 서울숲6길 17 2-3층	@ynldesign	버벌 아이덴티티 브랜드 디자인 브랜드 전략 컨설팅
1-1company	나웅주	1-1company.com	02 3444 1155	서울시 강남구 압구정로10길 21 4-6층	@1_1company	브랜드 매니지먼트 서비스 브랜드 컨설팅 서비스 환경 그래픽

Design Specialist

2022-2023

발행인	이영혜	
발행일	2022년 12월 20일	
발행처	월간 〈디자인〉	디자인하우스
주소	서울시 중구 동호로 272	
대표전화	02 2275 6151	
홈페이지	mdesign.designhouse.co.kr	

편집장	최명환
기획·마케팅	임은화, 조지선
책임편집	윤솔희
교정·교열	한정아
디자인	전지원, 김하람
출력	애드코아
인쇄	M-print